學習了解！懂得挑選！靈活運用

U0036463

畫材
BOOK

磯野 CAVIAR 著

前言

挑選繪畫媒材，
也等同於選擇如何運用自己的時間。

繪畫媒材乍看大同小異，其實有些性質截然不同，
運用方法和挑選方法錯誤，
很有可能是在浪費自己的時間和金錢。

「鉛筆深淺不同是什麼意思？」
「顏料有透明感和不透明是如何區分？」

選擇繪畫媒材時只要有一些小技巧，
媒材挑選就變得更輕鬆順利。

而且之後還能嘗試新的使用方法，
這也是繪畫媒材有趣的一面。

對於現在想嘗試繪畫的人，
或是已經投身於繪畫的人來說，
希望這本書有助於大家挑選繪畫媒材。

磯野 CAVIAR

關於本書

1 學習繪畫媒材的基本知識！

本書會依照創作領域介紹各種繪畫媒材。讓大家學會繪畫媒材的構成、特色和其他繪畫媒材的差異等一些令人意想不到、恍然大悟的知識。

2 挑選適合自己的繪畫媒材！

本書會依照繪畫媒材介紹各家廠牌的商品。對於不知如何從眾多相似商品挑選的人，這些內容將提供一些建議，讓你選出適合自己的用品。

3 即便是初次接觸的繪畫媒材，也懂得使用方法！

本書收錄的繪畫媒材廣泛，包括素描用品、日本畫顏料甚至畫框，如果是熱愛繪畫媒材的人，光是翻閱內容就會覺得樂趣無窮。書中也會介紹基本的使用方法，所以也很適合想嘗試新領域的人。

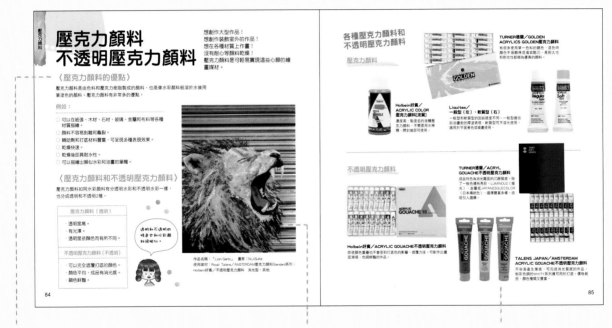

繪畫媒材的基本知識。解說特色、優缺點，以及相似媒材之間的差異。

使用這種繪畫媒材的作品範例。可當成想要描繪成某種繪畫形式的參考。

介紹各種商品。可以當成挑選繪畫媒材的建議。

・各項創作作品適合的繪畫媒材都不過是一個範例，也可以刻意使用非一般認知的媒材表現自己獨特的風格。
・商品資訊為截至 2019 年 12 月的內容。包裝和規格可能有所不同。
・書中收錄的商品為作者挑選的品項，可能不符合實際市場的普遍性。
・商品特色和使用感想等內容為作者和編輯部調查的結果，對於成品呈現的感受會有個人差異。

CONTENTS

INDEX

希望大家先了解的基本用語

書中會出現一些平常少用的繪畫專業用語。
以下將特別介紹其中頻繁出現的基本詞彙。

素描

這是指一種描繪方法，為繪畫的基本，需要一些時間用鉛筆或炭筆仔細描繪人物，藉此練習掌握物體明暗和輪廓的方法。素描法文稱為「Dessin」，英文稱為「Drawing」。

寫生

這是指看著人物或風景，捕捉大略的輪廓並且描繪出來。此外，速寫是指短時間內簡潔描繪。素描是指需要一些時間並且正確描繪。寫生或速寫是指描繪大略線條，但是素描和寫生之間並無明確的劃分。

筆觸

筆觸意即「觸感」，意謂在繪畫時用鉛筆或其他畫筆等描繪在畫面的筆痕或力道，甚至可當成代表畫風的用詞。這是用於表達線條和筆觸風格時的詞彙，例如「筆觸柔和」或「筆觸強勁」等。

打亮

這是指繪畫中最明亮的部分，詞彙用於表達受光線照射、顯得最亮白的部分。表現手法也會因為使用的繪畫媒材而不同，例如使用水彩顏料時，不上任何顏色，留下紙張原本的白色；使用油畫顏料時，在最後修飾階段塗上白色顏料。

渲染

這是水彩畫等繪畫經常使用的代表性技法，聽起來似乎是沒畫好的感覺，但是繪畫時顏料渲染不見得不好。在紙上不經意畫出色彩的渲染效果，也是美化作品的要素之一。相反的試圖用手繪表現則較為困難。書中還會出現「暈染」、「漸層」等其他許多用詞。這些都是展現色彩變化之美的繪畫技法名稱。

油性・水性・耐水性

對熟知原子筆的人來說，油性和水性是很常見的詞彙，其實繪畫媒材很多都有油性和水性之分。水性易溶於水，油性具有抗水性的性質。水彩顏料為水性，油畫顏料為油性。但其中也有耐水性的墨水和顏料，雖然為水性，但是乾了之後卻無法溶於水。

基底材

這是指繪畫時塗上顏料的紙張、畫布、裱板等物品。依照顏料的種類，適合的基底材各有不同。例如畫布中也會因為材質和表面特色的差異，依照想畫出的觸感而有不同的選擇。其他還有用一般方法難以塗上顏料，需要使用打底材料等才能使用的基底材，例如玻璃、木材、石材。

色料・染料

不論哪一種都是色素粉末，不只是顏料，也是各種繪畫媒材的原料。基本上色料不溶於水，染料可溶於水。依照個別的特性區分用於各種繪畫媒材。

一起去逛美術社

如果只是想購買12色組的水彩顏料，可以到附近的文具店、大賣場或大創商店就可購得。但是如果想正式進入繪畫的世界，就會覺得12色難以滿足你對繪畫的渴望。這個時候就去一趟美術社吧！

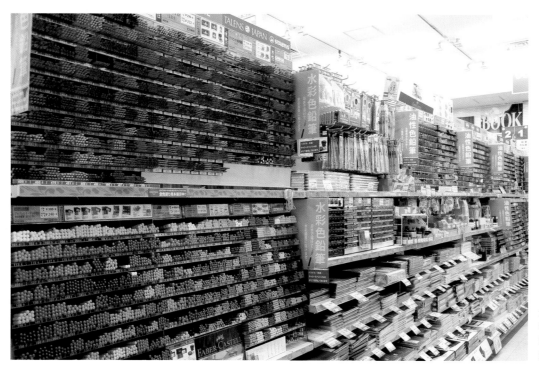

分類擺放了各種繪畫媒材，色鉛筆除了分成水性和油性，還有豐富色號任君選擇。

美術社賣些什麼用品呢？

即便只想選購一種顏料，美術社販售的顏料就包括了水彩顏料、壓克力顏料、油畫顏料等種類繁多。光是筆就有分水彩筆、油畫筆、日本畫筆，而且還有各種紙張等，可以一次購齊所有繪畫所需用具。另外，除了成套組合，還有分開販售各種繪畫媒材，這也是美術社的一大好處。可能有人會覺得「好像是很專門的店，讓人望之卻步」，但其實店內也有販售可愛的文具用品和辦公室用品，即便沒有畫畫的人，大家也可以進去開心選購。

種類真多！！

向店員詢問！

來到美術社有的人望著架上陳列一片的顏料驚呼連連，並且興致勃勃的挑選顏料，有的人則待在排滿相似液體瓶的區域，專心閱讀商品說明內容。其中有許多商品光是閱讀說明內容也無法得知與其他商品的差異，這個時候向店員詢問是最快的方法。你不但可以向店員詢問完整的商品說明，還可以請教實際的使用心得，或許可獲得最真實的資訊。

依照繪畫媒材不同，還陳列許多相似商品，如果不知道其中的差異可以大方向店員詢問。

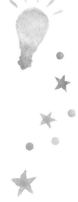

從價格親民的商品到高級商品。

每趟都有新發現的奇妙商店

一開始繪畫時可能只是單純想畫畫，但之後會自然地產生一些疑問，比如：「有沒有更容易畫的方法？」「這個人是用哪一種繪畫媒材？」然後當你帶著這些疑問再次踏入美術社時，可能會在平日走過的區域找到疑問的解答。美術社就是如此奇妙的商店，讓你每次探訪都有新的發現。

成套組合的種類也相當豐富，不知如何挑選時，先買成套組合也是不錯的選擇。

繪畫媒材和文具用品的差異是甚麼？

文具用品主要是用於學習或記錄時，這類整理資訊時的用具。相對於此，繪畫媒材代表繪畫時使用的所有用具。但是當中像鉛筆既用於文具也用於繪畫媒材，所以兩者的分界可說是相當模糊。美術社也販賣許多擁有文具屬性的商品。

11

藝術類型診斷

你適合哪一種繪畫媒材？

對於應該要挑選哪一種繪畫媒材，完全摸不著頭緒的人，來測試一下適合自己個性和喜好的領域吧！
這是大略的依據標準，供大家做一個參考。

START　　　紅色……YES　藍色……NO

1 選1號的你是 -

基本素描類型

你想從基礎開始學習單色簡約的繪圖，屬於基本素描的類型。可以學到其他領域也需要的觀察力和分辨結構的能力。利用鉛筆和炭筆來學習掌握形狀和明暗的表現吧！

⇒請參閱P14

3 選3號的你是 -

色鉛筆・蠟筆・粉彩類型

你想要悠閒繪圖，使用的繪畫媒材盡量簡單一致，屬於色鉛筆類型。粉彩的筆觸輕柔，而使用水性色鉛筆又可以表現出與粉彩不同的輕淡，是很簡單又充滿韻味的繪畫媒材。

⇒請參閱P56

5 選5號的你是 -

壓克力畫類型

你注重效率，喜歡飽和色彩，屬於壓克力顏料類型。壓克力顏料乾燥快速，可描繪在各種材質，所以一旦有新的發想就能創作出各種作品。

⇒請參閱P82

7 選7號的你是 -

日本畫類型

你著迷於平面又富饒韻味的表現，屬於日本畫類型。日本畫需要很多專門的用具，還需要很多顏料與和紙的相關知識，是一門很高深的藝術，而這也體現出日本畫特有的質樸韻味和沉靜氛圍，散發其他顏料所沒有的魅力。

⇒請參閱P116

2 選2號的你是 -

漫畫筆繪圖類型

你喜歡有設計和故事性的繪圖，屬於漫畫類型。有時以單色調，時而以彩色調描繪漫畫和插畫，或許可發現屬於你自身的獨特世界觀。

⇒請參閱P32

4 選4號的你是 -

水彩畫類型

你想在繪畫時透過手法技巧表現淡淡的畫面，屬於水彩畫類型。不純粹畫出所見的世界，有時可利用顏料在紙張不經意地渲染，是訴諸感性的藝術。

⇒請參閱P68

6 選6號的你是 -

油畫類型

你做事喜歡萬事皆備，又偏愛具厚重感的繪畫，屬於油畫顏料類型。油畫顏料乾燥速度慢又好修改，所以一幅畫可以慢慢琢磨描繪。

⇒請參閱P92

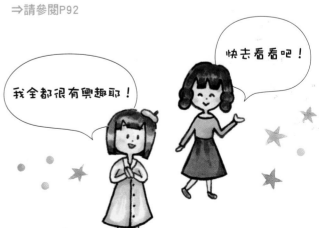

快去看看吧！

我全都很有興趣耶！

第 1 章
鉛筆和素描用品

素描是繪畫的基礎，使用媒材為鉛筆和炭筆。
應該任何人都使用過鉛筆，是我們最熟悉的一種繪畫媒材，
也是很有深度的繪畫媒材，創作會隨鉛筆的種類和特色產生截然不同的風格。
在繪畫方面想學習光影捕捉、輪廓掌握等基礎知識的人，
我們將為你介紹適合的繪畫媒材。

鉛筆

鉛筆雖然屬於文具用品，卻是我們最熟悉又容易取得的繪畫媒材。
大部分的人自小就經常接觸，但是鉛筆的濃度和種類都很多樣，
實際上蘊含很深的學問。

鉛筆的選擇也會依照想畫的圖而有所不同。

鉛筆不是都一樣嗎？

〈鉛筆筆芯的濃度和硬度〉

鉛筆的筆芯有各種濃度，這點可以從標示在鉛筆的英文字和數字組合來分辨。另外一個特性是筆芯的硬度和筆芯的濃度呈比例變化，濃度越濃，筆芯越軟；濃度越淡，筆芯越硬。

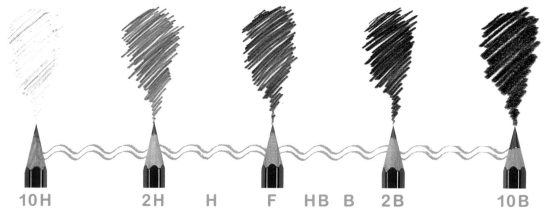

| 10H | 2H | H | F | HB B | 2B | 10B |

筆芯硬度 硬 ————————————————→ 軟
筆芯濃度 淡 ————————————————→ 濃

鉛筆標示的英文字代表意思和主要用途

H：HARD………堅硬
這個濃度主要用於製圖和圖形設計。

F：FIRM………堅實
這個濃度介於H和HB之間，用於測驗的答題卡和筆記用。

B：BLACK………黑體
這個濃度適用於筆記，而4B以上的鉛筆主要用於繪畫。

小知識

筆芯的粗細也會因為筆芯硬度而不同！？

由於軟芯鉛筆比硬芯鉛筆消耗快速，所以有的筆芯會做得比較粗。繪畫時較粗的筆芯有助於大面積塗色。

HB

10B

比一比

淡（硬）鉛筆畫　　　　　　　　　濃（軟）鉛筆畫

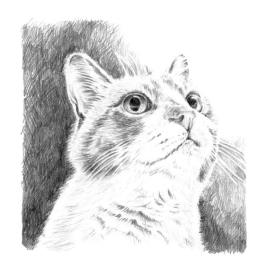　　　　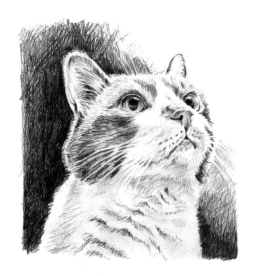

適時分別使用濃鉛筆和淡鉛筆比較好嗎？

使用媒材：三菱鉛筆／Hi-uni 2H、H、HB

◎ 適合精細描繪出
　根根分明的貓毛。
○ 筆芯不容易耗損，
　所以筆芯可長時間維持尖銳的狀態。
△ 整體缺乏強弱變化，
　畫面流於平淡。
✕ 若用力繪圖，
　擦去後仍留有筆痕。

使用媒材：三菱鉛筆／Hi-uni 3B、6B、9B

◎ 濃淡分明，
　畫面充滿立體感。
◎ 可畫出強弱變化的線條。
△ 粉感較重，所以容易畫出暈染效果，
　但是手也容易變髒。
✕ 筆芯容易折斷。

當然用一支鉛筆也可以描繪，但是真正繪畫的人，會準備各種濃淡粗細的鉛筆區分使用。

Q 結論是建議買哪一種鉛筆呢？

A 至少先能區分運用HB、2B和4B。

這個問題依照繪畫喜好答案不一，特定哪一種濃度也並非標準答案。首先至少準備素描經常使用的HB、2B和4B，再於實際繪畫時，配合自己的喜好和希望的濃度添購。確認握筆時的手感和描繪時的滑順感也是一大要點。

〈素描用的鉛筆〉

放眼美術社的鉛筆賣場，擺滿了各式各樣不同種類的鉛筆，除了有大家記憶中在學校使用的uni和TOMBOW蜻蜓牌鉛筆，還有從未見過的國外廠牌，就是沒有明確定義為「這是素描用的鉛筆」。不過一般素描用的鉛筆是指備有各種濃度（硬度）的鉛筆。價格也很不同，但是簡單來説「價格高代表品質好」，那麼究竟何謂品質好的鉛筆？

以三菱鉛筆的uni系列為例，價格由低漸高依序為uni star、uni、Hi-uni。

高品質款的Hi-uni筆芯顆粒比uni均勻，所以繪畫筆觸較為滑順，顏色濃淡也較為平均。

鉛筆的價格主要受到筆芯材質、木頭材質和塗裝等規格而有高低不同。

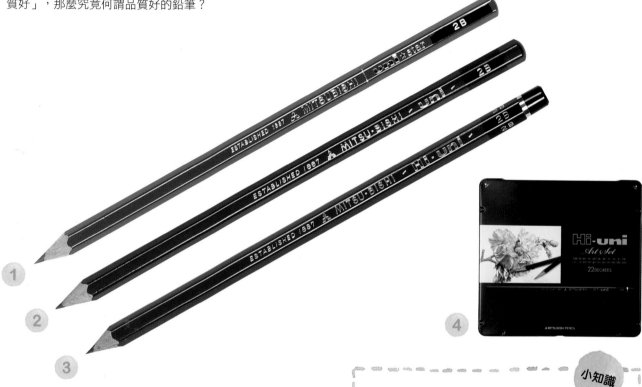

1 三菱鉛筆／uni star
1975年發售，特色是比uni便宜卻擁有同等書寫感受，有7種硬度，從2H到4B。

2 三菱鉛筆／uni
1958年發售，是uni系列最初的款式，有17種硬度，從9H到6B。

3 三菱鉛筆／Hi-uni
1966年發售，是uni系列高品質的款式，總共有22種硬度，從10H到10B。

4 三菱鉛筆／Hi-uni Art Set

小知識

決定鉛筆硬度的方法

以日本的鉛筆為例，鉛筆硬度是依照日本產業規格（JIS=Japanese Industrial Standards的簡稱）的基準所決定。順帶一提，色鉛筆並沒有詳細標示硬度，這是因為材料和製法不同，無法單純比較。

〈鉛筆筆芯〉

平常我們使用的普通鉛筆是由黏土以及黑鉛（Graphite）混合製成。標示為石墨鉛筆的為一般的鉛筆筆芯，這一點毋庸置疑。其他鉛筆的筆芯還包括碳和木炭等黑鉛以外的筆芯。它們和黑鉛相同，分別與黏土混合製成，並且依照與黏土合成的比例，來決定鉛筆的濃度（硬度）。

石墨鉛筆

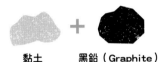

黏土　　黑鉛（Graphite）

這是鉛筆筆芯中最一般的筆芯種類。提到黑鉛，大家可能會想是不是含有鉛的成分，實際上並沒有含鉛。黑鉛是指碳構成的一種礦物，經過高熱處理提高純度的物質，特色是書寫滑順不易折斷。

LYRA／GRAPHIT-Kreide林布蘭六角石墨條

碳黑鉛筆

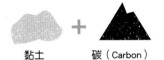

黏土　　碳（Carbon）

書寫滑順度低於石墨，但是有另一個特色，就是可以表現出不帶光澤的深黑色。碳是存在地球上各種物體的物質，碳為碳黑鉛筆主要使用的原料。

STAEDTLER施德樓／Mars Lumograph black黑桿專業素描專用鉛筆　描繪用高級鉛筆

炭精筆

黏土　　木炭（Charcoal）

這是將木炭的粉末和黏土混合製成鉛筆狀，特色和炭筆相同，擁有極致濃黑，但另一方面卻比石墨鉛筆容易折斷，主要多用於炭筆素描時。

Faber-Castell輝柏／PITT CHARCOAL筆型炭精筆

Q 鉛筆素描的人為何都將筆芯削得很長？

A 這是因為可以漂亮畫出大面積的範圍。

鉛筆素描時，會將鉛筆立起或橫拿，利用鉛筆各個角度來描繪。尤其將鉛筆橫拿描繪大面積範圍時，筆芯越長越可以畫得均勻漂亮，所以會將筆芯削得很長。

〈各國的鉛筆〉

提到歐美品牌的鉛筆，讓人有很正統的感覺，然而在價格以及品質方面，和日本的鉛筆並沒有太大的差距。種類也相當多樣，從適合兒童到用法稍有不同的鉛筆應有盡有。

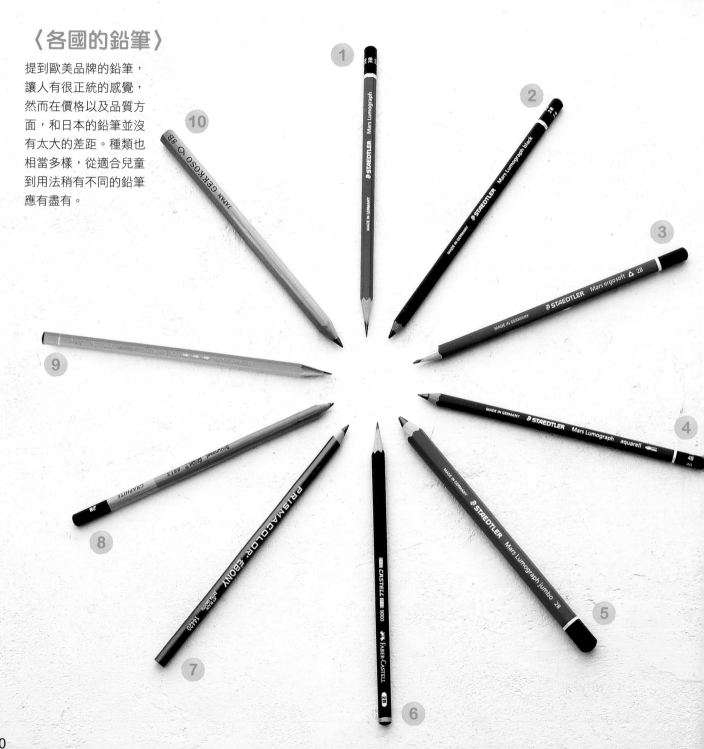

 # 德國

[STAEDTLER施德樓]

德國文具廠商，從文具用品到製圖和設計用品，生產各種領域的商品。

① Mars Lumograph 頂級藍桿鉛筆 製圖用高級鉛筆

STAEDTLER施德樓的代表性鉛筆，有全球最多的硬度選擇，共24種，而且繪畫筆觸滑順，深受大家的喜愛。

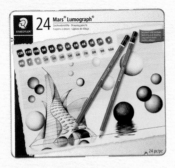

Mars Lumograph頂級藍桿鉛筆
製圖用高級鉛筆　24支組

② Mars Lumograph black黑桿專業素描專用鉛筆 描繪用高級鉛筆

鉛筆顏色夠黑！屬於碳芯鉛筆，不會畫出一般鉛筆的光澤。

③ Mars Ergosoft全美藍桿鉛筆

基於人體工學的三角形鉛筆，握著時筆桿貼合手中，不容易感到疲累。

④ Mars Lumograph aquarell頂級藍桿水性鉛筆

為水溶性的鉛筆，用沾濕的筆描繪時，描出的線條宛如水彩畫般，可享受用筆壓無法表現暈染的獨特效果。

⑤ Mars Lumograph jumbo頂級藍桿超寬素描鉛筆

使用和Mars Lumograph頂級藍桿鉛筆相同筆芯，製作出超寬尺寸的鉛筆。筆芯直徑有5.3mm，不易折斷，也很適合小孩使用。

[Faber-Castell輝柏]

它和STAEDTLER施德樓同為德國老字號的文具品牌。

⑥ Castell9000頂級素描繪圖鉛筆

以筆芯不易斷的SV製程製作鉛筆。筆芯不易折斷，但是繪畫筆觸仍相當滑順。

國外品牌！好酷！

美國

[SANFORD]

美國的文具製造廠商，生產的色鉛筆KARISMA COLOR相當有名。

⑦ EBONY Pencil

鉛筆的特色是筆芯粗又軟滑，名稱EBONY 的意思為黑檀（樹名）。專業的彩妝藝術家曾用來畫眼影，因用於化妝而廣為人知。

荷蘭

[Royal Talens]

荷蘭具歷史性的繪畫媒材廠牌，為日本SAKURA CRAY-PAS的海外集團公司。

⑧ Design Graphite

使用高品質的黑鉛製作鉛筆，書寫滑順。

瑞士

[CARAN d'ACHE卡達]

瑞士代表性的文具用品品牌，公司名稱為俄羅斯語「鉛筆」的意思。

⑨ TECHNOGRAPH鉛筆

鉛筆設計洗鍊，筆桿使用上等的雪松木製作，並在黃色筆身搭配小魚標誌。

日本

[月光莊]

販售的商品全都是獨家製造，為銀座的老字號美術社。

⑩ 8B鉛筆

月光莊原創的鉛筆，筆芯柔軟，筆桿較粗。月光莊製造的削鉛筆機同時適用於一般鉛筆和8B鉛筆。

削鉛筆機（塑膠製）

工程筆

工程筆就像自動鉛筆，將鉛筆的筆芯裝入本體使用，
可說是擁有兩者優點的文具。
因為攜帶方便，也很適合用於室外寫生。

〈何謂工程筆？〉

簡而言之，就是裝有與鉛筆筆芯同粗（直徑2mm）的自動鉛筆。但是和自動鉛筆不同的是只有筆尖的金屬部件支撐著筆芯，所以如果像平常一樣按壓時，筆芯就會一下子滑落。要按出筆芯時，一隻手按壓，另一隻手必須調整筆芯的長度。

使用方法和鉛筆相同，筆芯越長塗得面積越廣。筆芯調短也可用於寫字。另外，有些工程筆和自動鉛筆一樣按壓使用，也有些工程筆分為墜筆型和按壓型。

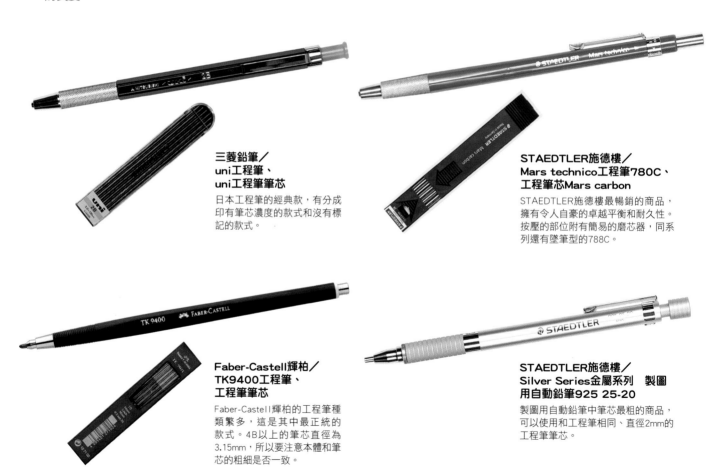

**三菱鉛筆／
uni工程筆、
uni工程筆筆芯**

日本工程筆的經典款，有分成印有筆芯濃度的款式和沒有標記的款式。

**STAEDTLER施德樓／
Mars technico工程筆780C、
工程筆芯Mars carbon**

STAEDTLER施德樓最暢銷的商品，擁有令人自豪的卓越平衡和耐久性。按壓的部位附有簡易的磨芯器，同系列還有墜筆型的788C。

**Faber-Castell輝柏／
TK9400工程筆、
工程筆筆芯**

Faber-Castell輝柏的工程筆種類繁多，這是其中最正統的款式。4B以上的筆芯直徑為3.15mm，所以要注意本體和筆芯的粗細是否一致。

**STAEDTLER施德樓／
Silver Series金屬系列　製圖
用自動鉛筆925 25-20**

製圖用自動鉛筆中筆芯最粗的商品，可以使用和工程筆相同、直徑2mm的工程筆筆芯。

〈磨芯器〉

磨芯器是指工程筆的削鉛筆機。工程筆和鉛筆不同，不會產生筆芯以外的木屑，所以削下的粉末可用於素描使用。

Faber-Castell輝柏／手動磨芯器186600

正統的磨芯器，雙孔式，可削Faber-Castell輝柏2mm和3.15mm兩種筆芯。

STAEDTLER施德樓／Mars mini technico 磨芯器

將工程筆的筆尖對準小孔，在筆芯伸長時放進如煙囪突起的孔洞轉動。2mm工程筆專用，削的時候需要一些技巧。

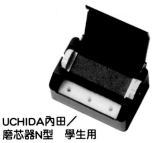

UCHIDA內田／磨芯器N型 學生用

蓋子掀起，內有如棒狀的鐵製磨砂，在此削筆芯。

各種用途的鉛筆

除了學習、辦公和描繪之外，也會製造用於其他用途的鉛筆。
如果大家有所了解，可能有朝一日會用到。

用於考試！
TOMBOW蜻蜓／MONO Mark Sheet考試用鉛筆

適用於考試答題的HB鉛筆。使用超微粒筆芯，書寫俐落，而且可擦除乾淨。

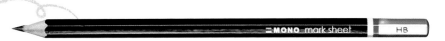

用於美形字！
三菱鉛筆／硬筆書法用鉛筆

筆芯比以往的鉛筆粗，很容易表現「停頓」、「提挑」、「撇捺」的筆劃。

用於建築！
不易糊工業／建築用紅色鉛筆

筆芯很粗，可寫在各種材質上，是在現場工作時的好夥伴。美術社並沒有販售，主要在建築相關的商店販售。

用於裁縫！
Clover可樂牌／粉土筆「水溶性」

裁縫時用於布料標記的水溶性鉛筆，可用沾濕的布擦去。

用於玻璃或金屬！
三菱鉛筆／DERMA TOGRAPH油性色鉛筆

紙捲色鉛筆，可以書寫在玻璃或金屬等各種材質。名稱的語言源自希臘語，意味著「可寫在皮膚」，與現在的用途不同，原本是用於醫療方面，也屬於水性筆。

炭筆

與鉛筆並列為繪畫學習基礎的繪畫媒材。
將樹枝等乾燥後，放入燒窯中炭化製成，
會因為樹木種類而各有不同。

〈和鉛筆素描的差別〉

兩者最大的不同在於線條粗細。炭筆整支都是筆芯，所以大面積繪畫的速度遠超過鉛筆的速度。另外炭筆也不像鉛筆會出油，黑色濃郁清晰，很適合用於明暗表現。鉛筆能畫出物體質感的細節，炭筆能大略掌握物體的輪廓和陰影。

比一比

炭筆畫

鉛筆畫

一定要用炭筆來練習素描嗎？

當然也可以只用鉛筆來練習，只是在相同時間下，使用炭筆可練習較多次。

○ 大面積繪畫方便，
　完成一幅畫的時間短。

○ 黑色濃郁，容易表現明暗。

△ 不同的炭筆，
　厚度和彎度有些微的不同。

△ 容易擦拭，但是手容易弄髒。

✕ 容易產生粉末，收藏時需加上定畫液。

○ 連細節都可精緻描繪。

○ 使用2B和4B，就可清楚表現濃淡，
　區分使用容易。

○ 沒有個別差異，
　可以持續畫出相同調性。

△ 完成一幅畫需要一些時間。

✕ 多了削鉛筆的步驟。

〈木條的種類和特色〉

畫用炭筆會因為使用的木條種類，而各有不同的特色。炭筆的代表廠商為「伊研」，我們以其製作的畫用炭筆為例來一窺究竟。

較硬的炭筆顏色較淡，較軟的炭筆顏色較濃，和鉛筆一樣啊！

如果不知如何選擇，就先使用硬度較軟、色調較濃的柳木吧！

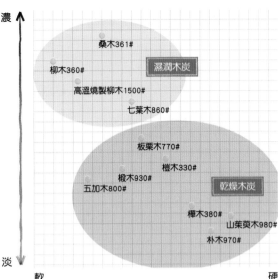

濃

桑木361#

柳木360#

濕潤木炭

高溫燒製柳木1500#

七葉木860#

板栗木770#

橙木330#

椴木930#
五加木800#

乾燥木炭

樺木380#

山茱萸木980#

朴木970#

淡

軟　　　　　　　　　　　硬

資料來源：『伊研的畫用炭筆』

伊研／No.360柳木中軸
濕潤柔軟，最正統好用的炭筆。

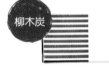

伊研／No.1500高溫燒製柳木細軸
比起一般的柳木炭筆，線條更銳利，硬度較硬，顏色較淡，可用於表現中間色調。

伊研／No.770板栗木圓中軸
稍硬且乾的炭筆，濃度和硬度位於整體的中間值。

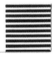

伊研／No.330橙木圓中軸
硬度和濃度都在中間值，屬於稍乾的炭筆，顏色清爽淡薄。

伊研／No.361桑木中軸
稍有彈性較為濕潤的炭筆，顏色最濃，用於最後修飾。

其他還有這類商品……

伊研／木炭精粉No.12
這是用柳木的木炭做成粉末狀的商品。用手指或紙筆（請見P29）暈染使用，或溶於水後用鉛筆沾取描繪，有各種使用方法。

〈除芯刷〉

炭筆的中心會因為種類不同，剖面的質感和中心稍有差異。這個部分稱為「炭筆芯」。如果用芯的部分繪畫，顏色會產生差異，繪畫筆觸不佳，並沒有任何優點。使用有芯的炭筆時，請記得要將芯穿出。

Holbein好賣／素描炭筆用除芯刷2件組（細和粗）

除炭筆芯的方法

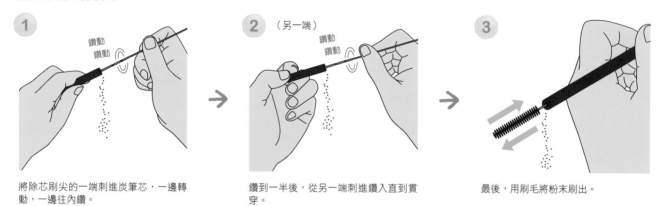

① 將除芯刷尖的一端刺進炭筆芯，一邊轉動，一邊往內鑽。

② （另一端）鑽到一半後，從另一端刺進鑽入直到貫穿。

③ 最後，用刷毛將粉末刷出。

炭精條

炭精條和鉛筆、炭筆一樣，都是用於素描和簡易寫生時的繪畫媒材，是將木炭或礦物（黑鉛、石灰等）磨成粉末後與蠟或黏土固化製成。

〈炭精條的種類〉

炭精條因材質的不同，也有各種硬度和濃度。如果使用黑鉛（Graphite），將製成與鉛筆筆芯相同的炭精條。如果是由木炭（Charcoal）製成，當然可依照炭筆的使用方法來描繪。可以用於細節描繪，也可以用於大面積塗抹。

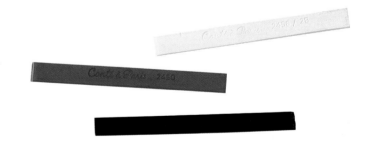

bonnyColArt／CARR S CONTE（SKETCHING）
黑色HB2460、白色HB2456、赭紅2450

軟橡皮

用炭筆或鉛筆素描時，可像黏土般自由揉捏形狀的橡皮擦。也有人稱
其為「軟橡皮擦」，但是一般商品販售時名稱多為「軟橡皮」。

〈不能用普通的橡皮擦嗎？軟橡皮的優點是甚麼？〉

素描使用的濃鉛筆或炭筆的粉感很重，用普通的橡皮擦擦拭時，橡皮擦
很快就變得很黑。而軟橡皮擦針對這個部分，只要用沾黏按壓畫面，就
可以吸附住鉛筆或炭筆產生的粉末，所以可以減少對紙張的損害。軟橡
皮即便髒了只要重複揉捏，就可以持續使用，也不會耗損變小。另外，
因為可以自由揉捏成形，能捏尖後精準做出打亮的效果，或輕輕敲打畫
面調整明暗，就像利用「白色作畫」一般。

所以只要有軟橡皮
就不需要普通的橡
皮擦？

軟橡皮是用來吸附鉛筆
和炭筆的粉末，並不適
合像普通橡皮擦一樣用
來擦除文字。

〈軟橡皮的保管方法和替換時機〉

一般因為要避免陽光直射和變乾，會將軟橡皮放進購買時
的塑膠袋中，並且收進通風良好的紙箱或鉛筆盒，保管在
陰暗常溫之處。軟橡皮越使用會漸漸變黑，延展性也會降
低，捲進的粉末反而會弄髒畫面，這時就該替換了。

開始使用　該替換時

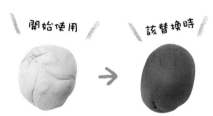

**伊研／
伊研軟橡皮No.30**

黏度強，可將鉛筆和炭筆描繪處清
除乾淨。剛開始使用時有點硬，所
以建議多揉捏幾次後再使用。

**bonnyColArt／
I-Z CLEANER軟橡皮**

柔軟，可以不損傷紙張擦除乾淨。
塑形也很簡單，所以有助於做出暈
染效果。

**ARTON／
HI-SPEED CLEANER軟橡皮**

硬度和大小都很適中的軟橡皮，可
用於打亮等各種用途。

請大家依照自
己喜歡的延展
性和硬度尋找
軟橡皮。

定著液

在寫生簿上繪畫，過一段時間回頭翻閱時，
圖畫都印到前一頁的畫紙上。
定著液的功用正是為了避免產生這樣的情況。

這樣鉛筆描繪的
畫也不會消失！

〈何謂定著液？〉

炭筆、鉛筆或粉彩等粉狀的繪畫媒材，如果只像一般繪圖，畫面僅保持粉末磨擦附著於
紙張紋路的狀態。定著液能在畫面鍍膜，將粉末牢牢附著於紙上，是具有如黏膠般功用
的液體。將圖畫掛在牆面或畫架（請見P112），在距離約40cm處，面對畫面從上下、
左右平行、均勻噴灑整個畫面。

使用定著液的時機

 繪圖完成時　不要用於顏料類媒材之後。顏料描繪後需噴灑的不是定著液而是保護凡尼斯（水彩請參閱P80，油畫請參閱P105）。而且使用後就很難用橡皮擦擦除。

 用炭筆或鉛筆描繪油畫底稿後　也可以於水彩底稿完成後使用，但是如果噴灑太多，可能會影響顏料上色或是渲染的效果。

噴霧式

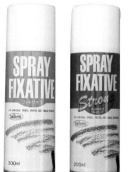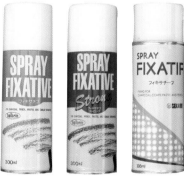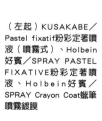

（左起）Holbein好賓／
SPRAY FIXATIVE定著
噴液、Holbein好賓／
SPRAY FIXATIVE Strong
強力定著噴液、世界堂／
SPRAY FIXATIF定著噴液

這些定著液主要是用於鉛筆或炭筆的一般繪圖類型。強效型的耐
水性比普通型佳，也具有光澤度。

噴霧式（粉彩用）

（左起）KUSAKABE／
Pastel fixatif粉彩定著噴
液（噴霧式）、Holbein
好賓／SPRAY PASTEL
FIXATIVE粉彩定著噴
液、Holbein好賓／
SPRAY Crayon Coat蠟筆
噴霧鍍膜

不同於一般以酒精為基礎成分的類型，而是以石油為基礎成
分，所以也可以用於有染料成分的粉彩。Crayon Coat（右）用
於油性粉彩畫和蠟筆畫。

瓶裝式

瓶裝式的定著液，要
搭配筆和噴霧器一起
使用。

（左起）KUSAKABE／
FIXATIVE定著液（瓶裝
式）、Holbein好賓／噴霧器

定著液為可燃性的有害噴
霧，所以使用時請在通風
良好之處，不要在靠近有
火焰或煙火的地方使用。

其他素描用品

其他還有這些事先準備方便於素描的用品。
大家只需購齊自己繪畫時所需的用品。

取景框（Dessin Scale）

附有縱橫格線的透明板，手持一角，閉
起一隻眼睛，透過取景框觀看想描繪的
主題和景色。依照格線確認構圖或素描
是否歪斜。縱橫比例依種類而有所不
同。

ARTETJE／取景框F6、B、D

紙筆

這個用品是為了準確量染鉛筆和炭筆描繪的線
條，有各種粗細和硬度的商品。

HOLBEIN 1

Holbein好賓／紙筆No 1

測量棒

單手持棒，拇指立起，將
手往前伸直，閉起一隻眼
睛，調整測量棒頂端到拇
指頂端的長度，測量出想
描繪的目標長度。「這邊
和那邊，這邊較長，這邊
和那邊，這邊較短」，像
這樣用來確認描繪目標的
長度比例。

ARTETJE／測量棒

其他素描用品

畫板

素描時立在畫架和墊在紙張下面使用。
四個角有開孔,將繩線結在其中2個開孔肩背,就可以在室外寫生使用。

厚紙畫板

厚紙板做成的畫板,2片一組,將作品夾住並且將各邊的繩線打結,就可以攜帶移動。每家廠牌的商品類型不同,有的廠牌為單片式。

muse/Feather厚紙畫板 灰色 素描紙標準開

石膏像

素描時當作模特兒的塑像,有立方體、圓錐形等幾何體,也有古代雕塑的複製品,有各種塑像選擇。

世界堂/聖約瑟頭像62cm、戰神胸像(附座台)83cm、幾何體

《素描使用的紙》

用鉛筆、炭筆素描使用的紙主要有速寫紙、圖畫紙、素描紙3種(請見P152)。

速寫紙:便宜、張數多,所以特別適合想大量描繪的人。紙張薄,所以比較不適合用強筆壓作畫。

圖畫紙:正統的繪畫用紙。紙張的厚度和表面凹凸依種類稍有差異。

素描紙:炭筆素描用的紙,紙質較粗,以素描紙標準開(500 X 650mm)為制式尺寸來販售,也適用於鉛筆素描。

muse/MBM素描紙

COLUMN. 1

美術社的大發現！畫家名鑑

在美術社尋找繪畫媒材時，到處都可看到著名畫家的名字。
這裡向大家介紹一部分隱藏在美術社中的畫家。

「Van Gogh（梵谷）」
荷蘭繪畫媒材廠商「Royal Talens」的品牌，商品包括色鉛筆和各種顏料。

Vincent Van Gogh（文森・梵谷）
荷蘭後印象派畫家，代表作為『向日葵』。

「Leonardo（李奧納多）」
法國高級筆的品牌。

Leonardo da Vinci（李奧納多・達文西）
義大利文藝復興時期的代表性藝術家。不僅僅是在繪畫方面，在音樂、建築等各種領域也有不小的貢獻，代表作為『蒙娜麗莎的微笑』。

Albrecht Durer（阿爾布雷希特・杜勒）
德國文具用品品牌「Faber-Castell輝柏」銷售的水彩色鉛筆。

Albrecht Durer（阿爾布雷希特・杜勒）
文藝復興時期的畫家，也是版畫家、數學家。代表作為『自畫像』。

「Pablo（巴勃羅）」
瑞士最大文具用品品牌「CARAN d'ACHE卡達」銷售的油性色鉛筆。

Pablo Picasso（巴勃羅・畢卡索）
出生於西班牙，在法國從事創作活動的前衛藝術家，代表作為『格爾尼卡』。

「Raffaello（拉斐爾）」
誕生於法國全球最大筆刷的專業製造廠商。

Raffaello Sanzio（拉斐爾・聖齊奧）
文藝復興全盛時期的義大利代表性畫家兼建築師，代表作為『西斯汀聖母』。

「Cézanne（塞尚）」
德國Hahnemühle公司製造的100%棉漿高級水彩紙。

Paul Cézanne（保羅・塞尚）
有「現代繪畫之父」美譽的法國印象派畫家，代表作為『聖維克多山』。

「Wirgman（華格曼）」
紙張廠商「ORION」製造販售的水彩紙，也有推出寫生簿和插畫紙板。

Charles Wirgman（查爾斯・華格曼）
英國畫家兼漫畫家，創立日本最早的漫畫雜誌「Japan punch」。

「Holbein好賓（霍爾拜因）」
總公司位於大阪市，為日本綜合繪畫媒材廠商，生產色鉛筆、各種顏料和粉彩等。

Hans Holbein好賓（小漢斯・霍爾拜因）
德國文藝復興時期的肖像畫家，代表作為『死神之舞』。

「Rembrandt（林布蘭）」
荷蘭繪畫媒材廠商「Royal Talens」的頂級品牌。

Rembrandt van Rijn（林布蘭・范・萊因）
巴洛克時期的代表畫家，對於光與影的表現具有其特色，代表作為『夜巡』。

也有我知道的人！

找一找藏在美術社的哪個地方！

第 2 章

漫畫筆繪圖用品

漫畫是大家平常會隨意翻閱，一下子就看完的讀物，
一旦想自己描繪時，才發現需要各種繪畫以外的才能，
例如：寫作能力、分格能力、設計能力。
而且完成一張原稿中間有許多步驟，
所以必須先了解基本的繪畫媒材和使用方法。

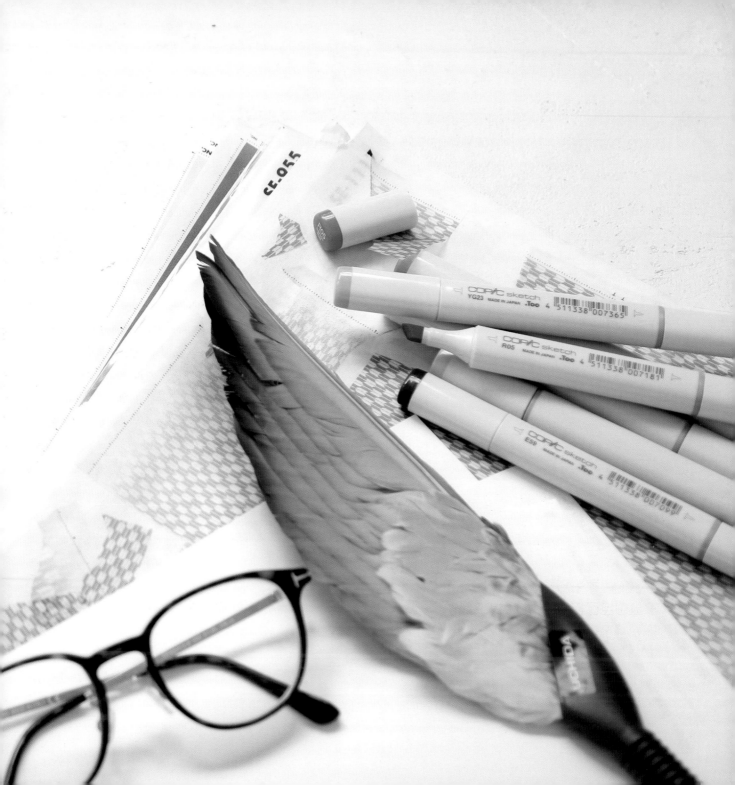

① 分鏡描繪

一旦決定角色的設計、個性和故事等設定，就要著手畫漫畫的設計圖（分鏡）。分鏡是要大略畫出分格、角色位置和台詞等的作業，沒有特別規定要使用哪一種紙張或筆類。不過使用空白的活頁本有助於掌握漫畫成冊的感覺，也比較容易插換頁數。

自動筆

和鉛筆並列為代表性的文具用品，乍看似乎都大同小異，但是仔細研究會發現充滿各種技術。很多人用來描繪漫畫或插畫的底稿。

【一般用】

一般大眾使用的自動鉛筆，當然也可以用來繪畫。

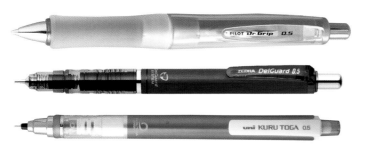

PILOT百樂／Dr. Grip健握搖搖自動鉛筆
長時間握筆手也不會痠，經典的文具用品，也有原子筆的款式。

ZEBRA斑馬／DelGuard不易斷芯自動鉛筆
從各種角度以強筆壓使用這款自動鉛筆描繪，筆芯也不會折斷。

三菱鉛筆／KURU TOGA自動旋轉鉛筆
自動鉛筆的筆芯會旋轉維持尖銳狀，可時時描繪出粗細一定的線條。

【製圖用】

製圖用自動鉛筆會有適度的重量，壓低重心，不易產生抖動線條。筆尖的金屬管也比一般自動鉛筆長，優點是容易看清楚手邊的繪圖，也方便用尺畫線。筆芯粗細和一般自動鉛筆相同，所以也可用於一般文書筆記。

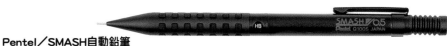

Pentel／SMASH自動鉛筆
設計上以機車為主題來表現「耐用性」。重心低、穩定好握。

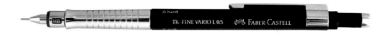

Faber-Castell輝柏／TK-FINE VARIO L PENCIL製圖自動鉛筆
金屬握把不易滑動又好握，從筆尖內建的顯示窗可以知道現在使用的筆芯硬度。

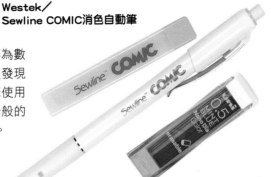

推薦用於漫畫底稿！

漫畫和其他領域的繪畫不同，最終都會以轉為數位化和印刷為前提。為了避免發生「印刷後發現留有底稿線條」之類的情況，建議自動鉛筆使用不易在印刷時顯示的水藍色筆芯。可以用一般的橡皮擦擦除，所以也可用於插畫等繪圖底稿。

Westek／
Sewline COMIC消色自動筆

三菱鉛筆／
uni Nano Dia Color筆芯
（MINT BLUE）

原來使用藍色筆芯是為了不要在印刷時顯示！

橡皮擦

擦掉鉛筆書寫文字的用品，又名橡皮擦。現在主要為塑膠製品，市面販售著各種形狀與特色的商品。

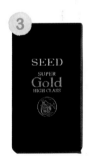

1 TOMBOW蜻蜓牌／MONO橡皮擦
橡皮擦的經典商品，尺寸也相當豐富。

2 STAEDTLER施德樓／Mars plastic頂級鉛筆製圖塑膠擦
不太會因為久放而劣化，質地較硬可擦除得很乾淨。

3 SEED／SUPER Gold ER-MO1橡皮擦
橡皮擦成分含有天然橡皮，具高級感。

TOMBOW蜻蜓牌／MONO Zero極細橡皮擦筆
像自動鉛筆一樣按壓使用的橡皮擦。橡皮芯的種類有圓形（右）和方形（左）2種。

STAEDTLER施德樓／網狀消字版
由薄金屬製成，將開孔對準想擦除的部分，用橡皮擦從上面擦除，就可以精準擦掉該部分。推薦使用可看到下面繪圖的商品類型，也可用於插畫。

就用這個清理橡皮屑！

只要放在筆筒就能提升時尚感！

UCHIDA內田／羽毛刷 小
長約27cm。

② 底稿

在分鏡時決定好大概的分格和台詞後，在原稿用紙描繪底稿。接下來想著該用哪一種原稿用紙，卻沒料到種類如此繁多。但是請大家不要擔心，只要完全了解原稿用紙的種類，一定可以找出符合自己需求的類型。筆類用品方面，如果使用太硬的筆芯容易使紙張受損，而使用較軟的筆芯容易弄髒原稿用紙，所以建議使用HB左右的濃度。

漫畫原稿用紙

原稿用紙使用的紙張種類為上質紙以及肯特紙。不論哪一種都屬於表面平滑的白色紙張。關於尺寸、厚度、有無刻度，有一些選擇的要點。

〈原稿用紙的挑選方法〉

挑選漫畫原稿用紙時，最佳選項會因為個人用途而有所不同。以DELETER的商品為例來說明原稿用紙挑選的3大要點。

只要確認尺寸、是否有刻度和厚度就可以了！

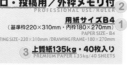

對於只是要練習用的人，建議使用「同人誌用、135kg、有刻度」的類型。

① 尺寸

有專業投稿用和同人誌用2種。

專業投稿用	B4尺寸，適合想向出版社投稿，在大張紙上繪圖的人。
同人誌用	A4尺寸，適合興趣或練習的人，尤其是想描繪在無尺寸規定的商業雜誌。

② 外框刻度

原稿用紙有四邊有刻度的「有刻度」和「無刻度」的白稿紙。

有刻度	描繪漫畫內容時。
無刻度	描繪封面畫或扉頁畫等，一幅彩色畫時。

③ 紙質和厚度

紙質有上質紙以及肯特紙兩種，肯特紙表面較滑。厚度則有110kg和135kg兩種（關於厚度標記「kg」請參閱P153）。

110kg	紙張薄，價格便宜。透寫（請見P52）時可清楚看到畫稿。
135kg	紙張厚實，用橡皮擦時紙張不易起皺。

〈原稿用紙的挑選方法〉

外框有刻度的原稿用紙，在描繪漫畫時大致可分為3條重要的線。

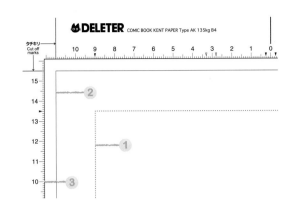

1 內框

基本上繪圖和台詞都畫在這條線的內側。如果超出這條線，裝訂成冊時可能會不好閱讀。

2 裁切線

這條線的內側為印刷範圍。漫畫描繪時很常出現超過內框的情況。基本上會在這條線裁切。

3 外框

為了預防在裁切線裁切時所產生的誤差，會預留3mm的寬度。

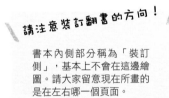

請注意裝訂翻書的方向！

書本內側部分稱為「裝訂側」，基本上不會在這邊繪圖。請大家留意現在所畫的是在左右哪一個頁面。

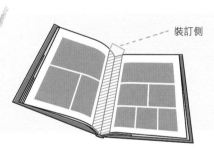

裝訂側

原來不可以把整張紙畫滿。

DELETER／各種漫畫原稿用紙

muse／各種漫畫原稿用紙

推薦！

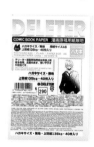

DELETER／漫畫原稿用紙
明信片尺寸A6尺寸
白稿紙135kg

明信片尺寸的原稿用紙。可用來試畫新購入的筆尖，或是確認彩色麥克筆的色調。

③ 描線

描線是指直接用筆在原稿用紙上塗上墨水。底稿完成後，先用尺為分格描線。如果對話框和音效超出分格，也在這個時候一起描線。如果有人覺得「在底稿上描線，之後還要擦掉底稿不但麻煩又容易弄髒原稿」，那麼從這邊開始請使用透寫台（請見P52）作業。

 讓筆靠著畫出直線或曲線的工具。材質有鋁製或不鏽鋼製，描繪漫畫時請選用可看到底稿的透明尺。

VANCO／直尺

有5mm的方眼格，可確認線和線之間是否平行，相當方便。基本上使用30cm的長度，為了可依情況區分使用，建議準備幾支長短不一的尺。

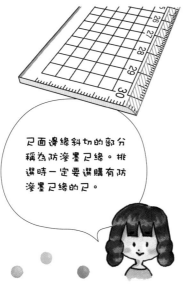

尺面邊緣斜切的部分稱為防滲墨尺緣。挑選時一定要選購有防滲墨尺緣的尺。

STAEDTLER施德樓／Mars雲形尺

為了畫出曲線的尺。在一定的間隔畫出幾條相同曲線時相當好用。

將尺翻面使用

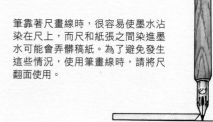

筆靠著尺畫線時，很容易使墨水沾染在尺上，而尺和紙張之間染進墨水可能會弄髒稿紙。為了避免發生這些情況，使用筆畫線時，請將尺翻面使用。

 小知識

切割尺

尺的側面有金屬板的稱為切割尺，即便刀片靠著割紙都不會傷到尺。漫畫製作中要筆直割出網點（請見P46）時也可使用切割尺。

製圖模板

這是指用塑膠等材質製作成有圓形或橢圓形等鏤空形狀的透明板。讓鉛筆或其他筆類可以畫出標準線條的用具。本來適用於製圖方面，不過部分圖形也可以用於漫畫製作。

UCHIDA內田／製圖模板　No.101圓模板

STAEDTLER施德樓／橢圓模板976 10

UCHIDA內田／製圖模板　漫畫用對話框製圖模板No.2

UCHIDA內田／製圖模板　No.108圓周模板

製圖模板或圓規都只是輔助用品，為了避免過度依賴使用，使繪畫線條過於僵硬，還是必須多多練習手繪才能畫得漂亮。

圓規

很多人都曾在小學數學課使用過圓規，是畫圓所需的用具。正宗的圓規前端是可以替換，並且具有多種用途。

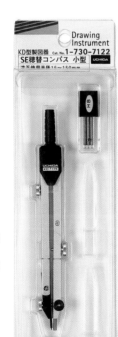

UCHIDA內田／SE替換式筆尖圓規　小型

金屬製，重量適中，可以畫出漂亮圓形的製圖用圓規。

UCHIDA內田／按壓式自動筆頭0.3mmL

圓規的附件，可以和圓規本體的鉛筆互換使用。

UCHIDA內田／萬用轉接頭

裝在左邊SE替換式筆尖圓規，可以插入迷你筆使用。另外也適用於同品牌的SE、QB替換式筆尖圓規。

UCHIDA內田／中心器

使用圓規時將此用品墊在針的下方，避免紙張被刺出洞。透明設計可以清楚知道針放置的位置，且具防滑功用。

代針筆（針管筆）

這是用於漫畫和插畫，可描繪出極細線條的筆。粗細種類也很豐富，適用於描繪分格、建築等需精細描繪的作業，又稱為針管筆。

〈代針筆的選擇要領〉

1 粗細
筆蓋上有標註線條描繪的粗細。分的非常細，有0.05mm、0.1mm、0.2mm等尺寸，可依喜好的粗細挑選。粗細種類也會因為廠牌而稍有差異。

2 墨水種類
有油性墨水和水性墨水。水性墨水乾後大多有極佳的耐水性，也可以搭配顏料、麥克筆等其他的繪畫媒材使用（關於墨水請參閱P44）。

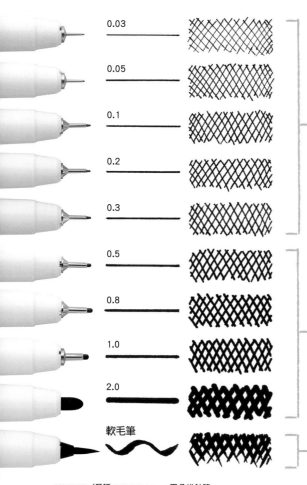

0.03	
0.05	
0.1	
0.2	
0.3	

0.03〜0.3mm
用於背景或角色細節描繪時。

0.5	
0.8	
1.0	
2.0	

0.5〜2.0mm
用於描繪分格或小範圍塗色（塗黑）時。

軟毛筆

BR（軟毛筆）
主要用於頭髮光澤等光澤塗黑時。

DELETER／各種NEOPIKO-Line-3黑色代針筆

用強筆壓描繪時請小心不要壓壞筆尖！
如果忘記蓋上筆蓋，筆尖墨水就會乾掉。

如果不知如何挑選，建議選購組合商品！

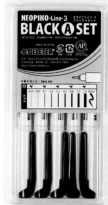

DELETER／NEOPIKO-Line-3黑色代針筆套組5支入

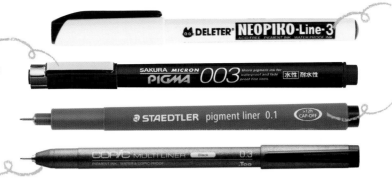

SAKURA CRAY-PAS／PIGMA筆格邁代針筆

代針筆的經典商品,有極佳的耐水性和耐光性。

Too／COPIC MULTILINER代針筆

和自家廠牌的彩色麥克筆（COPIC sketch）搭配使用也不會產生渲染問題,色彩也很豐富。

DELETER／NEOPIKO-Line-3代針筆

筆尖強韌,可畫出穩定的線條,有極佳的耐水性和耐光性。

STAEDTLER施德樓／pigment liner防乾耐水性代針筆

可打開筆蓋作業12～18個小時,非常方便。
※僅黑色,時間因線稿而異。

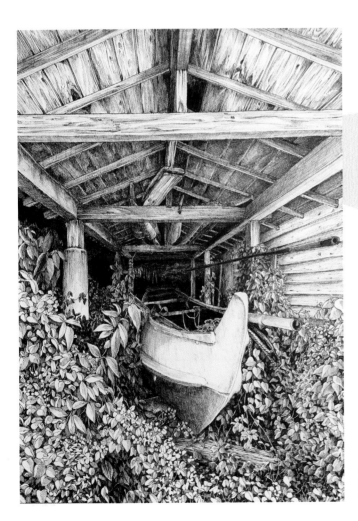

只用代針筆創作精美的藝術!?

代針筆給人用於漫畫描線的強烈印象,其實只用代針筆,也可隨使用的方法創作出驚人的藝術作品。

代針筆的創作好厲害!又細緻!

作品名稱：「小小船塢」
畫家：指宿
使用媒材：SAKURA CRAY-PAS／PIGMA筆格邁代針筆

4 描線（描繪角色和效果線）

分格、音效和對話框完成後，接下來就要畫角色和效果線。描繪角色時主要使用「沾水筆」。沾水筆的種類多樣。尤其是G筆畫出的線條粗細變化明顯，比起只用粗細一致的線條描繪，更能帶出畫面的躍動感。效果線是漫畫技法的一種，用來表現角色動作和心境，可以用代針筆，也可以用沾水筆描繪。

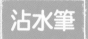 沾水筆是用筆尖沾取墨水描繪的文具用品。使用方法本身很簡單，但實際使用後會發現是必須練習以掌握筆壓和墨水沾取程度的文具用品。

〈筆桿〉

沾水筆的筆尖和筆桿是分開販售，必須將兩者組合成沾水筆後才能使用。筆桿的插口分成圓筆和圓筆以外的2種類型。請確認插口的形狀後挑選好握的筆桿。依據搭配組合也可能有無法緊密嵌合的情況，所以盡量挑選同一廠牌的筆尖和筆桿。

【圓筆用】

Tachikawa T-17WD

TACHIKAWA立川／圓筆桿T-17WD

【兩用（通用型）】

TACHIKAWA

TACHIKAWA立川／通用筆桿T-25

【圓筆以外的筆用】

LYRA Made in Germany

LYRA／筆桿 軟木握桿

SCHWAN-STABILO SWING 4350 GERMANY

SCHWAN-STABILO思筆樂／Stabilo思筆樂木質筆桿4350

筆尖即便裝好也可以用鉗子輕易拔出。

是的，不過每次換筆尖太麻煩，所以建議依使用筆尖的數量準備筆桿。

〈筆尖〉

每支筆尖的硬度和線寬不同。剛開封的沾水筆要多試畫幾次，直到能畫出清楚的墨水線條。畫好後用面紙仔細擦拭，避免墨水凝固於筆尖。一旦覺得使用不順，例如：墨水無法流至筆尖，或常常畫到一半沒有墨水，就是要更換筆尖的時刻了。

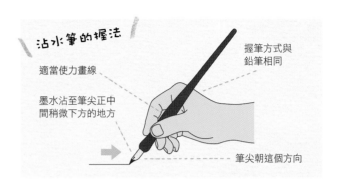

沾水筆的握法

握筆方式與鉛筆相同

適當使力畫線

墨水沾至筆尖正中間稍微下方的地方

筆尖朝這個方向

G筆

最能畫出強弱變化的筆，常用於描繪出最想強調的線條，例如：角色的輪廓。

圓筆

可描繪纖細一致的線條，也可利用筆壓畫出明顯的強弱變化，用於描繪角色臉部或細節處。

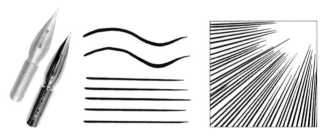

鏑筆（匙筆‧TAMA筆）

銀色為稍硬的「CHROME」，偏白色的為稍軟的「NYUM」。適用於描繪粗細一定的線條，又稱為匙筆和TAMA筆。

日本字筆

文字書寫用的筆，上下左右描繪都不會勾紙，可畫出強弱適中的線條，容易使用。

TACHIKAWA立川／筆尖TACHIKAWA漫畫筆T-3 G筆、77圓筆、筆尖日光 N-SAJI（357）NYUM、筆尖TACHIKAWA匙筆（硬筆CHROME）No.600EF、筆尖TACHIKAWA漫畫筆 T-44日本字筆、T-5學生筆

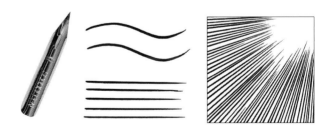

學生筆

線條幾乎沒有強弱變化的硬筆尖，形狀類似G筆，但是側邊無切口，所以筆尖幾乎沒有開口，用於描繪背景等細節處。

防鏽紙

防鏽紙是筆尖套組中的咖啡色紙片。這是為了防止筆尖生鏽的重要紙張，請勿丟棄。

漫畫墨水

來到漫畫用品區可以看到漫畫用墨水、墨汁、製圖用墨水等,陳列了各種墨水,就讓我們一起來看看它們各自的特色吧!

首先用①描繪單色原稿,畫彩色繪圖時請用③。

一樣是黑色就有這麼多種啊……

DELETER／DELETER BLACK1～6墨水

漫畫用墨水商品中種類最多,並且清楚標明了每一種的用途。

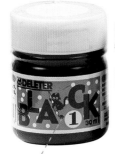 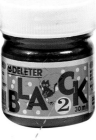 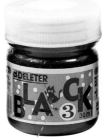 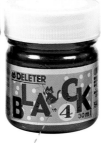

水性墨水,用途廣泛,可用於描圖或塗黑,耐水性低。

適用於細節描繪,適合描繪單色原稿。即便用橡皮擦擦拭,線條也不會暈開。

最適合用於塗黑。因為具耐水性,也可以用於彩色原稿。塗色均勻,用於最後修飾會有消光效果。

耐水性極佳,色調極黑,即便放置一段時間也不會變色,用途廣泛,便於塗黑。

屬於墨汁型墨水,延展性佳,可讓成品呈現光澤,耐水性低。

屬於墨汁型墨水,乾燥快速,可讓成品呈現消光效果,和肯特紙的相容性佳,耐水性低。

還有其他墨水可用於漫畫

PILOT百樂／製圖用墨水30ml
墨水延展性佳,快乾。耐水性較低,所以要避免用於彩色原稿。

PILOT百樂／證券用墨水30ml
因為具耐水性,也可以用於彩色原稿。

【各種墨水種類】

各種筆類和麥克筆的墨水大致分為:溶劑為油性還是水性,以及著色劑(色素)為染料或色料,由這4項組合而成。

油性色料	水性色料
快乾,可描繪於各種材質,也有極佳的耐水性。無法調配出多種顏色。可能會使部分材質融化,例如:保麗龍。	具耐水性和耐光性,無法調配出多種顏色。
油性染料	**水性染料**
快乾,可描繪於各種材質,也有極佳的耐水性。耐光性低。可能會使部分材質融化,例如:保麗龍。	顯色佳,描繪筆觸滑順,不具抗水性,耐水性和耐光性低。

※這些只是一般的特色,每項商品並不一定完全符合以上屬性。

⑤ 塗黑

塗黑是指原稿中完全塗黑的部分。如果要塗黑也可以用簽字筆或麥克筆,但是一般多使用自來水筆或較粗的代針筆。另外,用自來水筆描繪頭髮光澤的表現則稱為光澤塗黑。

自來水筆　像筆一樣好用又有描繪樂趣的文具用品。賀年卡或婚喪喜慶時也經常使用,是大家很熟悉又好用的筆。有硬筆、軟筆、毛筆,筆尖形狀和硬度也有很多種類。

〈自來水筆的挑選方法〉

挑選自來水筆時請確認筆尖形狀和墨水種類。

【筆尖形狀】

毛筆型:極細、中字、面相等,毛筆前端的長度和粗細不同。

硬筆型:像簽字筆一樣,描繪筆觸較硬。

軟筆型:介於毛筆和硬筆之間。

【墨水種類】

染料墨水:顯色鮮豔但耐水性低。

色料墨水:具抗水性又具耐光性。描繪彩色原稿時,和其他繪畫媒材併用也不易渲染。

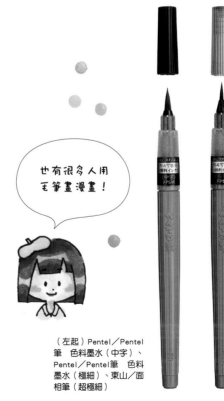

也有很多人用毛筆畫漫畫!

（左起）Pentel／Pentel筆　色料墨水（中字）、Pentel／Pentel筆　色料墨水（極細）、東山／面相筆（超極細）

⑥ 貼網點

描線結束看似已經完成，有時卻覺得畫面不夠完整。因為畫面的顏色只有白色和黑色，想為角色加上陰影、想畫出黑白以外的服裝，但是每次描繪圖案或只用筆增添變化有點累人。這個時候就使用印有各種圖案的薄膜，也就是網點。

 這是指印有圖案和花樣等的薄膜，一面為稍具黏性的黏貼膜，貼在想增添變化的部分，藉此做出各種變化。

【所需用具】

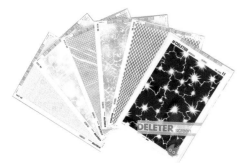

DELETER／DELETER SCREEN網點紙

網點紙有許多種類，建議先記下經常使用的品項編號。

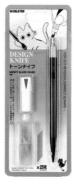

DELETER／TONE KNIFE 網點筆刀

方便小範圍旋轉，適合精細作業的刀具。

DELETER／TONEHERA 壓網刀（左） MAXON／TRANSER鐵筆（右）

貼上網點後壓平的用具。

IC／TONE ERASER網點橡皮擦

將網點擦淡的橡皮擦。通常用於想表現煙霧或雲霧的朦朧效果，而非擦除乾淨。

【使用方法】

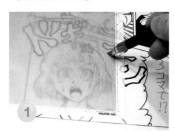

① 在底紙尚未撕除的狀態下，將網點紙放在想黏貼的位置，用筆刀依形狀大略切割。請注意不要割到底紙。

② 剝除底紙後用手指輕壓黏貼，針對想黏貼網點部分，沿著其線條切割。

③ 完整切割後，將一張紙放在貼上網點的部分，用壓網板或是壓網刀用力黏壓。

完成

為各位介紹網點種類的一小部分！

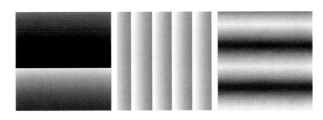

【單色】

使用頻率最高的種類，除了角色頭髮和陰影，還可以用刀片割下做出雲朵等圖樣。

（左起）DELETER／DELETER SCREEN網點紙SE60、SE-83、SE-95

【漸層】

漸層的寬度和濃度依品項編號有所不同，從空間到心境描繪隨使用方法有各種表現。

（左起）DELETER／DELETER SCREEN網點紙SE452、SE956　IC／IC SCREEN S-406

【圖案】

這些網點主要用於服裝圖案，如果是經常出現的角色會使用很多次，必須要注意是否還有備品存貨。

（左起）DELETER／DELETER SCREEN網點紙SE1037　IC／IC SCREEN S-3036、S-789

【效果】

讓畫面充滿戲劇效果的網點。運用於背景，藉此表現出角色的心理狀態。

（左起）DELETER／DELETER SCREEN網點紙SE320、627　IC／IC SCREEN YOUTH Y-1596

【背景和材質】

可以用來表現天空、建築等風景，以及水面、布料等材質（質感）。

（左起）IC／J TONE網點紙J-510、IC SCREEN S-962

請注意網點的莫列波紋！

重覆黏貼網點時，可能會因為規則圖樣的些微偏移，浮現意想不到的圖案（莫列波紋）。「想為單色服裝加上陰影而重覆黏貼網點，結果只在陰影浮現花紋」，因為有可能發生這類情況，所以重覆黏貼網點時請多加小心。

⑦ 加上修白

貼上網點後近乎完成！但是在這之前，還要修改或做最後修飾。漫畫使用的墨水並不能用橡皮擦擦除，所以會用所謂修白的白色墨水塗在表面修改。修白除了用來修改之外，也可以用於最後修飾的作業，例如：為角色眼睛打亮，或是在角色或音效周圍描邊加強效果。

描繪漫畫時使用的白色墨水或顏料統稱為修白。有用筆或沾水筆塗的修白，也有適合修改細節的筆型修白。

【眼睛的打亮】

使用修白前　　　　　　使用修白後

請注意墨水的相容性

使用修白時下層通常已有黑色墨水。有可能因為與黑色墨水的相容性無法順利修白，所以塗在原稿前請先在其他紙張確認。

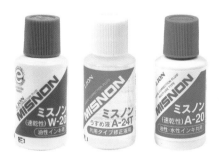

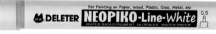

DELETER／DELETER WHITE 1
用筆或沾水筆使用的水性白色墨水。

DELETER／NEOPIKO-Line-White
特色是筆尖細，乾了之後具耐水性。可以描繪在木材或玻璃等各種材質。

LION事務器／MISNON（油性用）、MISNON稀釋液、MISNON（油性水性通用）
修白的經典商品，瓶蓋附有小刷子，所以打開瓶蓋後就可馬上使用。

吳竹／ZIG漫畫用白墨筆　極細
筆型的修白，可用於常描繪彩色原稿的酒精性麥克筆。

完成

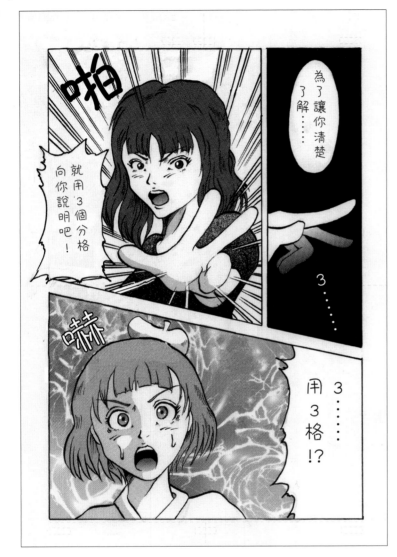

做到這裡終於完成1頁……
畫漫畫真是太不簡單了……。

這邊介紹的漫畫作法只是一個範例，隨著技法精進也可將各種繪畫媒材用於漫畫製作喔！

關於照排

把手繪角色的台詞轉化為活字。將可用於印刷的活字貼在畫面上就稱為照相排版，簡稱照排。作法分為用掃描將原稿存入電腦中於電腦排版，以及將台詞印刷後配合對話框裁切尺寸一一貼上。照排並不是必要的作業。

彩色原稿

彩色原稿是指主要用於漫畫封面或用於開卷彩色頁面的繪圖。著色時可用麥克筆或顏料，紙張也可以使用肯特紙或圖畫紙，並沒有制式的繪畫媒材。這裡以酒精性麥克筆和彩色墨水舉例為大家介紹說明。

只用麥克筆就畫出這麼棒的作品啊！

酒精性麥克筆

墨水瞬間乾燥，色號也很豐富，所以除了漫畫也通用於插畫作品。重複塗色可調色或做出漸層效果，是很有深度的繪畫媒材。

Too／COPIC sketch麥克筆

COPIC系列麥克筆的墨水快乾、塗色均勻、顯色佳，所以不論專家或業餘人士都很喜愛。其中COPIC sketch是最受歡迎的款式，全部共有358色。

用於大面積著色時

用於小細節著色時

【方筆頭】　　　【毛筆頭】

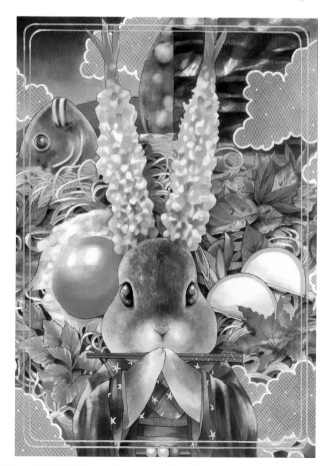

作品名稱：「賞月品天婦羅」　畫家：ajico　使用媒材：Too／COPIC系列麥克筆

Too/COPIC sketch麥克筆（0號色　無色調和液）

不含色素成分，所以可以用於修改、稀釋液、模糊暈染等。

Too/COPIC VARIOUS INK補充墨水

補充用墨水，可利用分開販售的空瓶調配出自己喜歡的顏色。

Too/COPIC噴槍系統（噴槍罐直結組）

插上麥克筆，就可以像噴槍一樣使用。適用的麥克筆為COPIC sketch和COPIC classic。

COPIC屬於油性？還是水性？

DELETER/NEOPIKO 2麥克筆

共144色，筆尖為毛筆頭和方頭筆的雙頭麥克筆。色彩延展性佳，可以畫出漂亮的漸層和暈染效果。

MARVY/Le plume Permanent麥克筆

共168色，筆尖為柔軟的毛筆型，使用調和液即輕易表現出暈染效果，價格親民。

廣義的來說屬於油性，但是油性類的麥克筆多具有強烈的有機溶劑，所以好像刻意稱為酒精性麥克筆。

彩色墨水

彩色墨水顯色佳，除了插畫和設計方面，也是可用於文字書寫的墨水。

〈彩色墨水的使用方法〉

彩色墨水的瓶蓋與滴管多為一體設計，在顏料碟滴下適量的墨水，用筆沾取塗色。也可以用沾水筆直接沾取瓶中墨水使用。另外，用英文書法的沾水筆（請見P55）可以寫出非常優美的文字。

Royal Talens/ECOLINE彩色墨水30ml瓶裝

屬於染料墨水卻有極佳的耐光性，顯色非常鮮艷。可以用於線稿、混色、暈染等各種表現。

透寫台／數位原稿

如果先了解機器類的使用方法，有助於提升作業效率。最近用電腦畫漫畫，以數位作畫的畫家也增加了。請大家掌握各自的優缺點，找出適合自己的作業方法。

透寫台

想用沾水筆描出鉛筆描繪的畫，並且漂亮地完成作品！但是多次重新描繪，使紙張變得皺皺的，擦除底稿又很麻煩。透寫台就是這個時候方便描圖的用具。

畫底稿時草稿使用較薄易透光的110kg原稿用紙，上面重疊清稿用的135kg厚紙，就比較方便作業。

〈何謂透寫台？〉

為了將底稿等繪圖描繪在其他紙張的平台，又稱為描圖板。在想要描的圖上面重疊鋪一張白紙，開啟電源後透過畫面的光線可以看到底稿。用沾水筆等描出底稿繪圖。描圖稱為「描摹」，經常用於動畫製作等各種情況。

優點

· 作品（紙張）可漂亮完成。
· 省去了用橡皮擦擦除底稿的步驟。
· 可稍微挪動草稿來調整繪圖平衡。
· 同一幅畫可以畫很多張。
· 描不好也可以重畫。
· 可移動草稿來更改繪圖朝向。

缺點

· 需要用到2倍的紙張。
· 長時間作業時眼睛會很疲勞。

〈透寫台的挑選要領〉

1 尺寸

轉動紙張時，為了避免不要超出透寫台，要選用比平常原稿用紙稍大的尺寸。

2 光的強度、可否調光（調整光的強度）

在店內購買時要實際確認透光的程度。

3 價格

請衡量個人能力，便宜的也有不到700元的產品。

TRYTECH／
薄型LED透寫台
TREVIEWER A3-500

繪圖板

以數位繪圖的繪圖板。透過附屬的繪圖筆在板上畫圖，於電腦反映描繪的線條。板狀的類型稱為一般繪圖板，有液晶面板的類型稱為液晶繪圖板。

【一般繪圖板】

筆壓調整這些難以用滑鼠表現的部分，都可在繪圖板用近似手繪的感覺繪圖。因為無法在作業當下看到手繪內容，所以是一開始必須習慣的地方。價格比液晶繪圖板便宜。

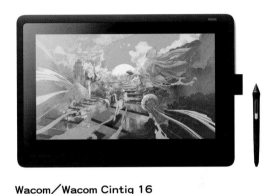

Wacom／Wacom Cintiq 16
顯示面板為高清畫質的解析度，描繪手感自然。此為初階款式，所以很推薦給初次使用液晶繪圖板的人。

Wacom／Wacom Intuos
內建軟體的繪圖板，適合初學者使用，連小學生都適用。有不同尺寸和專業級的機型。

【液晶繪圖板】

描繪的線條直接呈現在液晶面板，可以一邊看手繪內容，一邊描繪，所以更有作畫的感覺。和一般繪圖板相同，可以調整筆壓。

＼請注意適用軟體！

使用繪圖面板時，必須在電腦安裝繪圖軟體（有的產品會附上安裝軟體）。如果是畫漫畫，必須選擇具有網點和效果線功能的軟體。選購繪圖板時一定要確認自己的電腦是否適用繪圖板的軟體。

如果有掃描機，作法可以改為分鏡或至底稿前的作業用手繪，從描線開始以數位方式作業。

【平板電腦】

平板電腦像筆記型電腦一樣可以上網、遊戲、聽音樂等享受各種娛樂，也可以當成繪圖的工具，還可以代替液晶繪圖面板來使用。

Apple／iPad Pro

其他筆類

除了漫畫或插畫經常使用的筆，
還有很多可用於繪圖的筆。

原子筆

和鉛筆、自動筆同為大家熟悉的一種文具用品。墨水種類大致可分為油性、水性、膠狀墨水，尤其是膠狀墨水的顏色豐富，也可以用來描繪簡單的插畫。

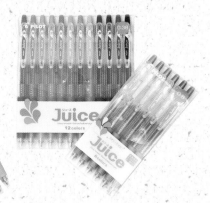

PILOT百樂／Juice果汁筆
膠狀墨水原子筆。為了防止筆尖乾燥，含有保濕成分，共有36種顏色。

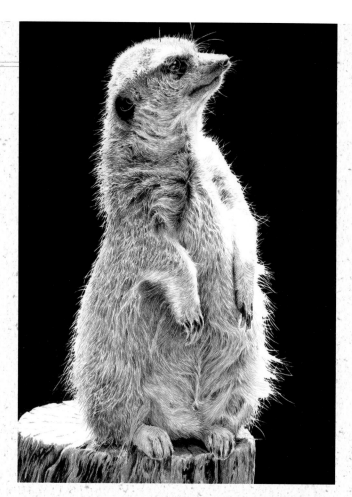

作品名稱：「狐獴」　畫家：磯野CAVIAR
使用媒材：PILOT百樂／Juice果汁筆、Juice UP超級果汁筆

〈何謂膠狀墨水？〉

膠狀墨水是指在水性墨水中添加增黏劑，所以書寫滑順且不易渲染模糊，是兼具油性和水性兩者優點的墨水（油性和水性的特色請參閱P44）。

小知識

原子筆的命名方法

原子筆的英文為ball point pen，也稱為ball point。其中水性的也稱為roller ball。順帶一提，自動鉛筆又稱為mechanical pencil。

鋼筆

鋼筆的構造是透過前端凸出的零件「筆舌」，持續供應墨水給筆尖。給人的印象為真正屬於大人使用的筆，不過也有可愛型和價格親民的鋼筆。有些鋼筆會用1個英文字來表示粗細，例如F（Fine）代表細字，M（Medium）代表中字。

PLATINUM／PROCYON鋼筆
筆蓋內套的「滑動氣密機構」使筆尖處於完全氣密，防止乾燥，使得每一次書寫時，墨水都保持新鮮的狀態。

SAILOR萬年筆／Fude DE Mannen Calligraphy Pen
因為特殊的筆尖設計，文字書寫輕鬆。依照書寫的角度能自由變化文字粗細，立筆書寫為細字，橫筆書寫為粗字。

玻璃沾水筆

風鈴職人佐佐木定次郎於日本明治35年開發的玻璃製文具用品。玻璃筆沾取墨水後，會透過毛細管作用將墨水引導至筆尖溝槽，是一種外觀也相當美麗的筆。

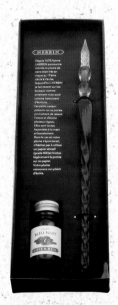

玻璃工房MATSUBOKKURI／硼矽酸鹽玻璃筆
使用的硼矽酸鹽玻璃比一般玻璃輕又堅實。除了外觀優美外，功能也相當卓越，例如書寫滑順、握筆手感佳，書寫時不易轉動的筆形等。

HERBIN／玻璃筆　扭轉型&迷你墨水組
透過筆尖設計的細溝槽，可持續書寫好幾行，墨水都不間斷。特色為書寫筆觸滑順，而且線條柔和。

英文書法筆

英文書法（Calligraphy）在希臘語中有「書法」的意思。不同於日本的毛筆，而是用平筆尖寫出優美文字的書寫技巧。有些英文書法筆尖也會插在漫畫筆桿使用。

SAILOR萬年筆／Hi-Ace Neo Calligraphy
筆型為筆尖設計較寬的方頭筆，有1.0、1.5、2.0mm這3種寬度可以選擇。適合用於寫邀請卡或問候卡。

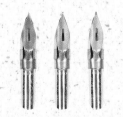

TACHIKAWA立川／英文書法筆筆尖（左起A、B、C）

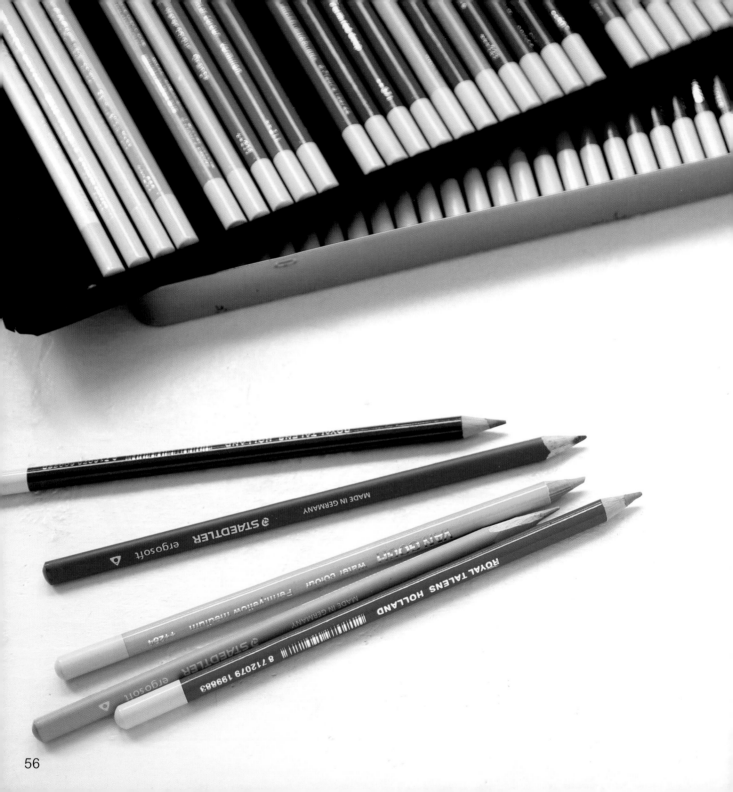

第 3 章

色鉛筆、蠟筆和粉彩

相較於其他繪畫媒材,所需用具較少,
只簡單以色彩顏料,
就完全展現主題的質感和光影明暗。
硬度和顯色會因為廠牌和形狀有所不同。
色鉛筆中有些沾水後會像水彩畫般溶色。
簡單卻能變化各種筆觸也是其中的樂趣。

油性色鉛筆

孩童時期曾使用的一般色鉛筆稱為油性色鉛筆。特色為好用且筆觸溫潤，不論大人小孩，各個年齡層都喜愛的繪畫媒材。

作品名稱：「秋季水果盛宴」畫家：roko
使用媒材：SANFORD／KARISMA COLOR、Faber-Castell輝柏／POLYCHROMOS
藝術家級油性彩色鉛筆、Holbein好賓／ARTISTS'專家油性色鉛筆、LYRA／
REMBRANDT-POLYCOLOR林布蘭專業油性色鉛筆

大人味的國外色鉛筆
～油性篇～

美國

SANFORD／KARISMA COLOR

油性色鉛筆中也屬於筆芯特別柔滑的筆款。顯色鮮豔，甚至可描繪在水彩畫和粉彩畫上。照片中為24色組。

德國

Faber-Castell輝柏／POLYCHROMOS藝術家級油性彩色鉛筆

筆芯粗、純度高的油性筆芯。耐水性佳，利用SV製成的筆芯不易折斷。照片中為24色組。

荷蘭

Royal Talens／Van Gogh色鉛筆

即使混色，顏色也不顯混濁，成品色彩表現鮮豔。耐光性佳，作品可長期保存。照片中為24色組。

想更靈活運用色鉛筆的人

Holbein好賓／MELTZ彩繪溶劑筆（左）
MELTZ彩繪溶劑（右）

用彩繪溶劑筆描繪油性色鉛筆著色的部分，描繪的部分會溶化，輪廓變得模糊。塗在重疊塗抹的部分會產生漸層效果，依使用方法能展現各種變化。在另一張紙塗色後，用彩繪溶劑筆描繪沾取該色，便可用該色繪圖。另外，也可以將彩繪溶劑倒入容器中，用筆沾取暈染顏色。

SANFORD／KARISMA COLOR COLORLESS BLENDERS

以蠟為基調的無色筆芯，可使顏色之間融合，完成漂亮細緻的繪圖。

明明是油性卻可以做出暈染效果！

使用前　　使用後

顏色延展，可呈現自然漸層。

Q 色鉛筆為何無法用橡皮擦擦掉？

A 因為色鉛筆含有油性成分。

鉛筆單純以筆芯在凹凸紙面摩擦附著，但是色鉛筆含有油性成分。成分會滲入紙張中，所以無法用一般的橡皮擦擦除。但是現在也有販售可用橡皮擦擦除的色鉛筆，以及可擦除色鉛筆的橡皮擦。

SEED／coloriage橡皮擦CP-10
可擦除色鉛筆的橡皮擦。

CP-10

色鉛筆和鉛筆的差異

色鉛筆的筆芯是用色料或染料色素和蠟或滑石等材料固化製成。鉛筆是由黑鉛和黏土製成，筆芯的材料全然不同（蠟為WAX，滑石為TALC的礦物粉末）。

小知識

色鉛筆為圓筆桿的原因

不同於由燒結製成的鉛筆筆芯，色鉛筆的筆芯較軟，所以為了握筆時不使力道集中一處，大多製成圓筆桿。這樣也便於對應各種角度和握筆的方法。

水性色鉛筆

有油性色鉛筆,所以相對的也有水性色鉛筆。
水性是指可溶於水,
而可溶於水是指這種描繪技法。

〈水性色鉛筆的2種使用方法〉

水性色鉛筆可以像一般色鉛筆直接描繪,也可以溶於水後畫出水彩畫風的作品。

一般的著色方法

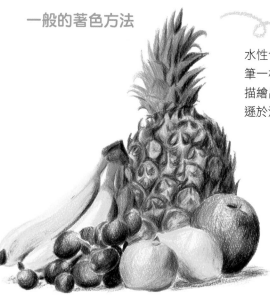

水性色鉛筆也和油性色鉛
筆一樣,可用柔軟的筆觸
描繪出作品。顯色度並不
遜於油性色鉛筆。

像一般色鉛筆描繪
後,只要用沾濕的
筆描繪,就轉化成
如水彩顏料描繪的
筆觸。多種顏色重
疊的部分可在紙上
混色。

溶於水的著色方法

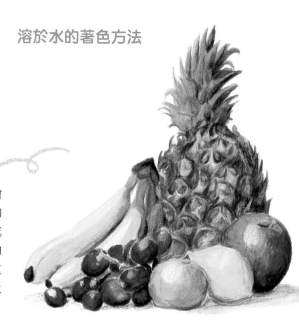

Q 使用哪一種筆
比較好?

A 一般的水彩筆即可,建議可利用水筆!

水筆是指將水裝入筆桿使用的自來水筆。按壓本體時,筆尖會變濕,所
以可以不需要洗筆筒,直接在畫面塗抹。沾染顏色時只要用面紙等擦拭
筆尖即可。也方便於室外使用,相當好用的筆。

吳竹/水彩畫專用水筆　大圓

大人味的國外色鉛筆～水性篇～

 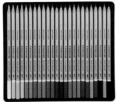

德國

STAEDTLER施德樓／karat aquarell金鑽級水性色鉛筆
筆芯使用特殊色料。柔軟、水溶性佳、顯色明亮。溶於水前和之後的顏色差異很大。總共有60種顏色，可呈現豐富的色彩表現。

荷蘭

Royal Talens／Van Gogh水性色鉛筆
顏色明亮美麗又細緻。耐光性佳，所以作品可以長期保存。

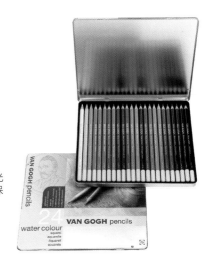

德國

Faber-Castell輝柏／Albrecht Durer 藝術家級水性色鉛筆
和油性色鉛筆POLYCHROMOS一樣用SV製成，筆芯粗且不易折斷。筆芯雖然不易折斷，但是繪畫筆觸柔軟，色調沉穩為其特色。

瑞士

CARAN d'ACHE卡達／SUPRACOLOR SOFT水性色鉛筆
描繪筆觸柔滑，顏色鮮艷有質感為其特色。

還有這種繪法

· 用濕的筆沾取筆芯，讓筆染色後描繪。用沾濕的筆芯來描繪，筆觸也會不同。

· 先將紙沾濕再描繪。

· 將筆芯削成粉末來描繪。也可以混合多種顏色。

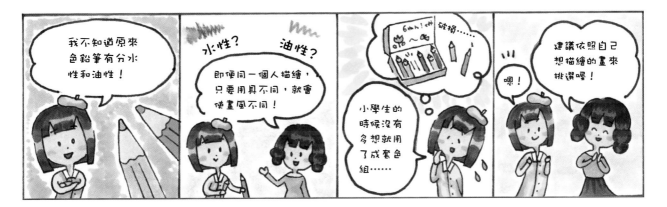

粉彩

粉彩很容易招致誤會，
總讓人覺得「粉彩和蠟筆不一樣嗎？」、「是蠟筆的另一種名稱嗎？」，
但其實粉彩的特色在各方面都和蠟筆不同。

〈粉彩和蠟筆的差異〉

不論是粉彩還是蠟筆其實都是由相同的色素（色料）製成，差別在於如何固結而成。就讓我們來看看固結方式不同產生的差異。

	粉彩	蠟筆
固結方法	用結合劑（黏膠）固結粉末色料。	用蠟（WAX）揉合固結粉末色料。
描繪筆觸	具粉狀感，所以適合塗色和輕柔的表現。	質地硬且濕潤，所以適合描繪線條清晰的繪圖。
與紙的相容性	不太會附著在紙張，所以可以在紙上混色。	可以牢牢附著於紙張，所以不易在紙上混色。

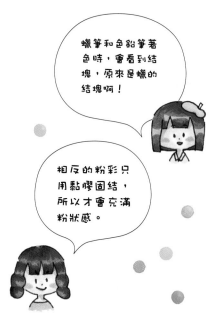

蠟筆和色鉛筆著色時，會看到結塊，原來是蠟的結塊啊！

相反的粉彩只用黏膠固結，所以才會充滿粉狀感。

粉彩的形狀

軟式粉彩

形狀像蠟筆的棒狀粉彩，利用少量的結合劑製成，所以非常柔軟。顏色延展性佳，很適合表現暈染的效果。軟式粉彩很容易折斷，所以也有販售長度只有一半的半截商品。

**Royal Talens／
REMBRANDT軟式粉彩**

不含有害物質的軟式粉彩，有一定的硬度，所以也很適合初學者使用。

Schmincke／軟式粉彩

非常軟，顯色極佳，價格稍高，所以建議只先買喜歡的顏色。

硬式粉彩

硬式粉彩使用的結合劑比軟式粉彩多，因為有硬度，適合描繪線條。可以用整個側面來塗色，也可以用美工刀削成粉末使用。

**TALENS JAPAN／
NOUVEL CARR
PASTEL粉彩**

這款粉彩的價格比軟式粉彩便宜，硬度也比較高，讓人可盡情使用。

油性粉彩

這種粉彩含有較多油性成分，和蠟筆非常相似，是加了蠟，延展性佳的粉彩，可以畫出如油畫般的濃厚色彩。

SAKURA CRAY-PAS／CRAY-PAS油畫棒

柔軟、延展性佳，表現多元的油性粉彩。

Faber-Castell輝柏／Oil Pastel創意工坊油性粉彩條

硬度適中，顯色鮮豔的粉彩，適用於各種繪畫技法。

原來CRAY-PAS油畫棒是油性粉彩啊！

CRAY-PAS油畫棒兼具了粉彩的高顯色度和蠟筆的高附著度。這是由SAKURA領先全球研發的媒材，只有SAKURA的CRAY-PAS可稱為「CRAY-PAS」。

粉彩餅

這是在高品質的顏料中加入少量的固著劑，裝滿盒中固結的類型。樣子和用法都很像粉底，用區分成各種形狀的專用海綿來描繪。可以快速大範圍塗色，例如背景或底色。

ColorFin／PANPASTEL®ARTISTS' PASTELS

同色系的色調區分細膩，可享受各種顏色變化的樂趣。

粉彩餅海綿

有販售各種形狀，所以可依自己的喜好或著色面積的大小等，依用途區分使用。

ColorFin／Sofft®（Sofft）
KNIVES&COVERS No.1 ROUND

ColorFin／Sofft®（Sofft）
ART SPONGE BIG OVAL

粉彩鉛筆

筆芯為粉彩的鉛筆。優點是好握不沾手。可以補足粉彩不易繪出線條的缺點。

STABILO思筆樂／CarbOthello奧賽樂水性粉彩筆

特色為繪畫筆觸滑順，水溶性的筆芯還可當成水彩色鉛筆來使用。

定著液

粉彩有很重的粉感，所以作品完成後請使用粉彩用的定著液（關於定著液請參閱P28）。

Holbein好賓／SPRAY PASTEL FIXATIVE粉彩定著噴液、（左）
KUSAKABE／Pastel fixatif粉彩定著噴液（右）

蠟筆

孩童時期初次接觸的代表性繪畫媒材。
硬度適中，繪畫筆觸滑順，
是連小孩都會使用的繪畫媒材，也有針對大人設計的商品。

《蠟筆的優點》

使用方面的優點

○ 從盒中取出即可使用。
○ 不須削尖、溶於水這些困難的作業。
○ 形狀不像鉛筆或筆般尖銳。
○ 使用放入口中也相對安全的材料。

描繪方面的優點

○ 做成小孩好握的粗度。
○ 有硬度不易折斷。
○ 筆壓力道弱的小孩都可以清楚在紙上畫出顏色。

蠟筆非小孩專屬！
大人也樂於彩繪的蠟筆

Westek／玩色蠟筆（右）
Westek／玩色蠟筆2 Cocktail Crayon（左）
一支蠟筆就可一次描繪出多種色彩。邊邊角角依使用的部位變換色彩，所以一邊畫一邊會有新發現，可擴展多種顏色。

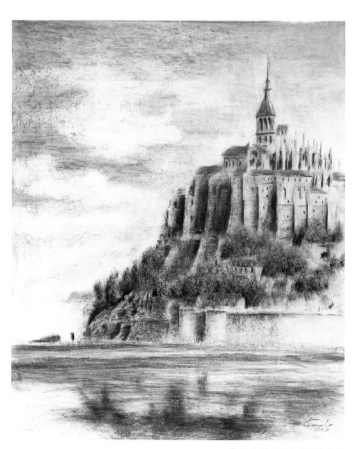

作品名稱：聖米歇爾山之旅
畫家：彌永和千　使用媒材：Westek／Cocktail Crayon（2種）

〈小孩使用也安全的繪畫媒材〉

蠟筆／色鉛筆

方便小孩使用的繪畫媒材，例如蠟筆或色鉛筆，大多數都會留意安全問題。話雖如此，基本上還是要收納在幼童無法取得的地方。

mizuiro／蔬菜蠟筆

色料使用了真正的日產蔬菜粉末，內含成分的顏色即食材的顏色。另外，主要成分「蠟」使用米的油，所以即便不小心入口都很安全。

SAKURA CRAY-PAS／可水洗蠟筆12色

用沾濕的布即可擦除的蠟筆。商品考量安全性，依照歐洲玩具安全標準（EN71）製成。有加入蜜蠟，描繪筆觸滑順。

Pentel／可水洗粗蠟筆

較粗的本體加上透明薄膜，所以不易折斷，用沾濕的布就可以輕易擦除。這款商品也有加入蜜蠟。

STAEDTLER施德樓／Noris水性色鉛筆36色組

筆桿為六角形的水性色鉛筆。依照歐洲玩具安全標準（EN71）製作，經過安全性認證。柔軟的筆芯經過不易折斷的「ABS（防震抗斷系統／防止筆芯折斷的加工）」製程工序，所以很適合對應小孩的強力筆壓。

SAKURA CRAY-PAS／COUPY-PENCIL 12色（鐵盒裝）

整支都是筆芯的粉彩蠟筆，和一般的色鉛筆使用方法相同，顯色如蠟筆般漂亮。筆芯量是以往色鉛筆的4倍之多，所以也能節省荷包。

Pentel／旋轉式蠟筆12色

蠟筆的樣式為轉動本體後面就可以將內建的筆芯轉出。不沾手，也不易折斷筆芯。

標示安全認證

AP認證

商品獲得這項認證代表對人體無害且符合ACMI（美國藝術與創造性材料學會）制定標準。

CE認證

商品獲得這項認證代表安全與健康防護的安全規格符合歐盟地區販售的條件。

※還有其他各國和地區制定的安全認證標示。

小知識

「膚色」消失的原因

肌膚顏色的差別迥異，所以標記為「膚色」並不正確，Pentel在平成11年起更名為「淡橙色」。之後其他的廠牌也用其他顏色名稱標記，例如：「薄橙色」。

顏料相關的基本知識

從下一章開始我們要介紹各種顏料。
不過在這之前，想請大家先了解顏料的基本構成。

〈顏料的構成〉

水彩顏料、壓克力顏料、油畫顏料等顏料種類有千百種，基本上這些顏色本身同樣都是由稱為「色料」的色粉構成。顏料種類的區分是由於與色料混合、稱為「展色劑（黏著劑）」的液體不同。展色劑扮演接著劑的角色，使顏料得以附著在紙張或畫布。相同的紅色色料仍會由於混合的展色劑種類而有所不同，因此有些成為水彩顏料，有些成為油畫顏料。

展色劑

色料 ＋
- 阿拉伯膠 ➡ 水彩顏料
- 壓克力樹脂 ➡ 壓克力顏料
- 乾性油 ➡ 油畫顏料
- 膠 ➡ 日本畫顏料和墨

還有其他組合

其他還有將色料和蛋做成蛋彩顏料。色鉛筆或蠟筆的色料能附著在紙張是因為與蠟結合，所以可謂有相同構成。而展色劑又稱為黏著劑。

〈色料和染料的差異〉

色素除了有「色料」外，還有「染料」。不論哪一種都是沾有顏色的粉末。色料即使溶於水中，顏色的粒子仍會殘留水中不會溶解，這和染料完全溶於水中的性質不同。色料的粒子大，塗抹在紙張後，顏色的粒子會留在紙上。

另一方面，染料是將顏色滲進紙張纖維。染料主要用於布料染色時，或是用溶劑溶成墨水的狀態用於麥克筆。

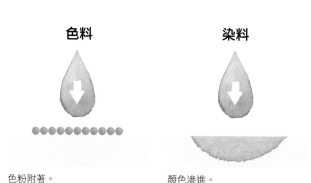

色料　　　　　　　　　　染料

色粉附著。　　　　　　　顏色滲進。

想了解更多色料知識

色料就是顏料或墨水色素的粉末，又稱為色粉。原料和作法也相當多樣，不易褪色、顯色佳等，每種顏色都有其獨特性。店內只販售色料的店家很少，可以在大型美術社和網路購買色料。想自己做原創顏料時可使用，或是描繪濕壁畫時混合水中塗在灰泥牆上。

各種色料

Holbein好賓／專家用色料

共80色，用於蛋彩畫或濕壁畫的嚴選色料。當然也可以用於自行製作顏料。

※價格全部依照顏色而有所不同。

KUSAKABE／PIGMENT色粉

共91色。除了一般顏色，還有偏光的珍珠色，顏色會依角度變換。

Schmincke／Schmincke Pigmente色粉

共48色。沒有使用任何增量材料，色粉的特色是顯色佳，耐光性優。

松田油繪具／SUPER PIGMENT色粉

共56色，為頂級品質的色料，連販售的超級系列油畫顏料都有使用。

自己製作顏料時所需用具有哪些？

例如自己做水彩顏料時，除了色料和展色劑之外，還需要防腐劑和甘油。製作顏料時所需的溶劑、保存製成顏料的空管，都可以在網路或美術社購得。

Holbein好賓的『GUM ARABIC MEDIUM阿拉伯膠輔助劑』含有防腐劑和甘油，所以只須和色料混合就可以輕鬆做出水彩顏料。

Holbein好賓／GUM ARABIC MEDIUM阿拉伯膠輔助劑

依照顏料種類，使用的用具和材料也各有不同。

第 4 章

水彩顏料

一提到顏料，許多人最先接觸的就是水彩顏料。
溶於水後描繪於紙張，是最簡單的顏料用法。
正宗的水彩顏料有許多顏色，還分成透明與不透明的類別。
此外，這種繪畫媒材的形狀還可分為管狀和固體，
所以依照挑選的方法也能挖掘出許多新奇的發現。

水彩顏料

水彩顏料是溶於水後用筆描繪，相當容易學會使用的顏料。
利用渲染的纖細筆觸到漫畫般的霧面筆觸，
是能呈現豐富表現的繪畫媒材。

《透明水彩和不透明水彩》

水彩顏料大致分為透明水彩和不透明水彩2種。不論哪一種都是溶於水描繪的
顏料，使用的筆和紙張也相同。不透明顏料稱為gouache，那麼透明和不透明
有哪些差異呢？

塗色不均、渲染
算是缺點嗎？

這點有好有壞！
透明水彩有時不經意呈
現的渲染和色斑，也算
是一種繪畫樂趣。

比一比！

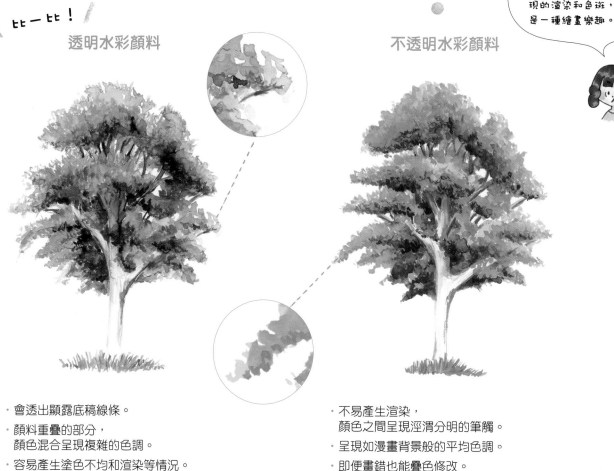

透明水彩顏料

不透明水彩顏料

· 會透出顯露底稿線條。
· 顏料重疊的部分，
　顏色混合呈現複雜的色調。
· 容易產生塗色不均和渲染等情況。

· 不易產生渲染，
　顏色之間呈現涇渭分明的筆觸。
· 呈現如漫畫背景般的平均色調。
· 即便畫錯也能疊色修改。

透明水彩和不透明水彩是不同的顏料？

透明水彩和不透明水彩其實是相同的顏料。不只水彩顏料，所謂的顏料都是由色素色料和讓色料附著於紙張的展色劑組合製成。以水彩顏料為例，就是由色料和名為阿拉伯膠的展色劑製成，透明和不透明的差別在於色料和阿拉伯膠的合成比例差異。

透明水彩用肉眼看，似乎成混色狀態，但是放大看時，仍「呈現兩種顏色」！

小知識

小學生時使用的半透明水彩又是甚麼？

適合兒童使用的水彩顏料（SAKURA CRAY-PAS「SAKURA MAT水彩」、Pentel「F水彩」）是介於透明水彩和不透明水彩之間的顏料。用少量的水塗色會呈現如不透明水彩般的筆觸，水量增加則會呈現如透明水彩的筆觸。對小學生來說透明水彩難度較高，不透明水彩技法有限，所以做成介於中間特色的半透明水彩。

SAKURA CRAY-PAS／SAKURA MAT水彩

透明水彩

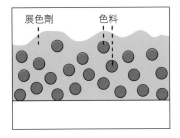

展色劑的量多，色料密度較低，色料和色料之間產生空隙，可看見下面透出的顏色。

不透明水彩

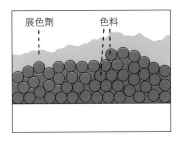

展色劑量少，色料密度高，所以先前的著色會被之後的著色覆蓋隱藏。

〈水彩顏料的形狀〉

提到水彩顏料很容易讓人想到管狀型,但是其實也有固體型。初次使用水彩顏料的人,建議選購方便使用的管狀型。

用於使用
固體型時!

管狀型

從管狀擠出適量的顏料,溶於水後使用。

○ 從管狀擠出即可使用。

○ 可一次擠出大量的顏料,
　適合用於大幅作品的描繪。

△ 調色盤上很容易留有多餘的顏料。
　(凝固後只要溶於水仍可以使用,
　有人繪畫時會刻意使其凝固後再使用)

固體型

用濕筆沾取,一邊溶化所需的量一邊描繪。

○ 輕巧便於在室外簡易寫生。

○ 用最少量的顏料即可繪畫。

△ 厚塗或大面積塗色時,
　需一些時間溶化顏料。

**吳竹／水彩畫專用
水筆　大圓**
加水使用的自來水筆。
詳細內容請參閱P60。

固體型還分2種!

【塊狀水彩】

這是將透明水彩顏料在顏料的狀態下乾燥後製成固狀。使用不易褪色和變色的顏料。

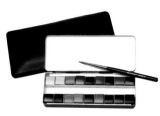

**WINSOR & NEWTON／
Cotman半塊16色DELUXE
SKETCHERS POCKET
BOX**

價格親民,初學者到專業人士都可使用的高品質固體水彩。

**DALER ROWNEY／
專業用固體水彩顏料
Miniature pocket 18**

使用頂級色料的固體水彩,金屬製盒裝也很有質感。

【粉餅水彩】

這是將水彩顏料在粉末狀態下和展色劑(請見P66)結合加壓成固體。粉餅水彩有透明和不透明兩種。

**Holbein好賓／粉餅水彩透明色(左)
Holbein好賓／粉餅水彩不透明色(右)**

用濕筆沾取即可溶化使用,相當方便的固體水彩。不透明色的粉餅盒(裝入顏料的盒子)比透明水彩的大。

塊狀水彩和粉餅水彩的使用方法相同,可將盒裝直接當成調色盤使用。也可以針對用完的顏色,購買散裝商品替換。

各種水彩顏料

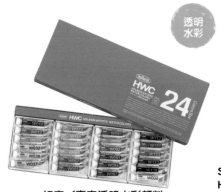

透明水彩

Holbein好賓╱專家透明水彩顏料
透明水彩的經典商品,水彩顏料具透明感、顯色佳,連初學者都覺得好用。

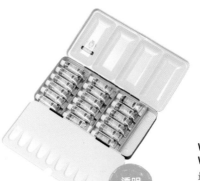

透明水彩

Schmincke╱HORADAM水彩顏料
據說是歐洲最高品質的顏料。價格雖高,但是全部110色中有65色由單一色料製成,適合描繪和混色。

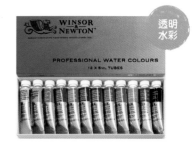

透明水彩

WINSOR & NEWTON╱PROFESSIONAL WATER COLOUR水彩顏料
最高級的水彩顏料,使用質佳的色料,為英國王室御用品。顯色度和延展性俱佳,耐久性也很優異。

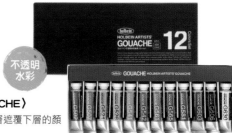

不透明水彩

Holbein好賓╱專家不透明水彩顏料〈GOUACHE〉
色料比例較多,繪畫時可以從上層遮覆下層的顏色。耐光性佳,顯色鮮豔。

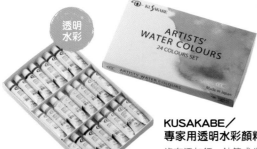

透明水彩

KUSAKABE╱專家用透明水彩顏料
沒有添加鎘、鈷等成分,多使用考量人體健康和環境保護的有機顏料。也有由日本畫色調組成的和風彩繪系列。

透明水彩和不透明水彩可併用

繪畫時可同時使用透明水彩和不透明水彩。想表現透明感和光線部分的地方使用透明水彩,想表現厚重感和存在感的部分,使用不透明水彩,也可以在同一幅畫中區分使用顏料。

 Q 混合顏料就可以調色,所以只要有12色組不就可以調出各種顏色嗎?

A 如果混合多種顏色,顏色的鮮豔度(彩度)會降低。

的確混合顏色就可以調出其他顏色。但是如果混色過度,顯色會不夠鮮豔。建議準備18色組、24色組這些單色較多的色組,繪畫時會更為方便,也可以從散裝顏色挑選、購齊需要的顏色。

輔助劑
（水彩顏料用）

輔助劑是主要用於混合顏料的液體。
依其種類有許多不一樣的效果，
增加顏料表現的可能性。

提高透明度

**Holbein好賓／
GUM ARABIC MEDIUM阿
拉伯膠輔助劑**

將輔助劑與顏料混合後，可提高透明度。和透明水彩混合，顏料會更透明，色調更有深度，和不透明水彩混合，色調將趨近透明水彩。也可以混入色料自己製作顏料。

抑制顏料吸收度

**Holbein好賓／
MULTI SIZING紙面處理膠**

塗在紙張後能抑制紙張吸收顏料，不易產生渲染。即便紙張容易吸收水分、容易產生渲染，都可使用水彩顏料繪畫。

改善滲入度

**Holbein好賓／
OX GALL牛膽汁**

使顏料容易滲入紙張，所以適用於暈染和濕中濕（在先前的塗色乾之前濕塗上另一種顏色，產生不規則渲染）的技法。紙張若經過強力的防渲染處理，顏色很難附著，但使用這種輔助劑就可輕易附著。

改善顏色延展性

**Holbein好賓／
WATERCOLOUR MEDIUM
水彩輔助劑**

混入顏料後，顏料的延展性變得更好，甚至可以畫出漂亮的細線。需要一點時間乾燥。為酸性物質，所以不可以和群青類的顏料一起使用。

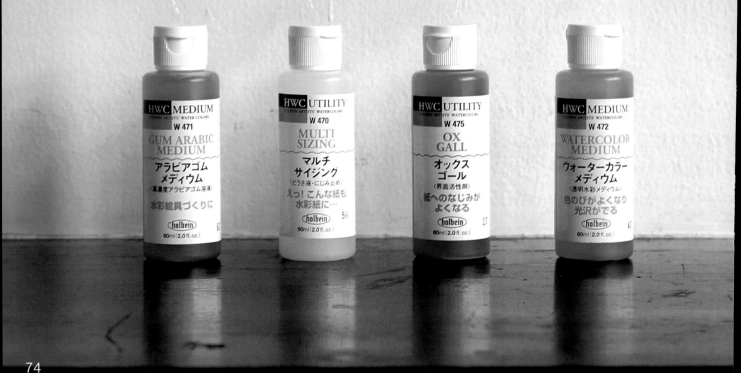

廣告顏料

屬於不透明水彩顏料的一種顏料，重複塗抹可以完全覆蓋下層顏色。可不顯色斑又平均地塗抹出大面積的顏色，也很適合用於漫畫背景之類的塗色。

〈廣告顏料和不透明水彩的差異〉

廣告顏料	不透明水彩
色料的一部分替換成填料，使用低價色料或固著材料，所以價格比不透明水彩便宜。適用於製作大幅作品或多幅創作時。	使用高品質色料，所以主要用於一幅畫的繪製時。

色料不同使價格產生差異。

廣告顏料是不透明水彩的一種。

瓶裝型

NICKER／POSTER COLOUR廣告顏料

使用高純度的阿拉伯膠，所以特色是顏料的延展性佳，也適用於透明水彩的繪畫技法。NICKER的廣告顏料用於許多漫畫作品而為人所熟知。

管狀型

Holbein好賓／POSTER COLORS PLUS廣告顏料

不透明度高，所以容易使用，延展性也很好。常當成學校教材使用而為人所熟知。乾燥後耐水性變弱。

現在漫畫不是全都使用電腦繪圖嗎？

現在還是有工作室用手繪製作漫畫背景喔！

遮蓋用品

繪畫時大家常遇到這樣的情況「不想畫超過這裡」、「不想畫到這裡」。
這個時候請多多利用遮蓋用品。

〈何謂遮蓋〉

遮蓋是指繪畫或塗裝之類的時候，事先用膠帶等用品只遮覆著色時不想畫超過的部分，或是不想沾到顏色的部分。繪畫時主要使用膠帶和遮蓋商品，分別稱為紙膠帶和留白膠。

原來這才是紙膠帶原本的用法啊！

紙膠帶

事先黏貼型的留白用品，貼在不想要塗色的地方。

日東電工株式會社／紙膠帶No.720
有各種寬度，可依照用途區分使用。

使用方法

將紙膠帶貼在不想要塗色的部分，在上面塗上顏料。紙膠帶可貼在畫紙的四邊或直線區塊的邊界。

顏料乾後，慢慢撕下紙膠帶。紙膠帶的黏度低，黏貼後撕除也不會傷到畫紙。

還有寬度更寬、稱為膠膜的商品喔。

小知識

前身為捕蠅紙！？
直到KAMO井加工紙的紙膠帶問世前

受到大家喜愛的可愛紙膠帶是由KAMO井生產製造，而他們最初為捕蠅紙的製造商。1923年從製造日本最早的捕蠅紙「KAMO井捕蠅紙」起家，而後於1960年代開始生產工業塗裝用的膠帶，利用這些技術於2008年開始銷售針對文具和雜貨市場的紙膠帶「mt」。

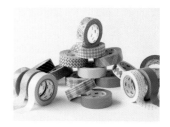

KAMO井加工紙／mt

留白膠

液狀的留白膠用品，乾燥後會成橡膠狀，可輕易撕除。

【用筆沾塗的類型】

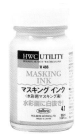

Holbein好賓／MASKING INK留白膠

事先在不想塗上顏料的部分塗上留白膠，塗上顏料後撕除，只有這個部分會留白。

Holbein好賓／MASKING INK CLEANER 留白膠洗筆液

洗去筆上沾有留白膠的洗筆液。建議分別準備繪畫用和留白膠用的筆。

福岡工業／MITSUWA RUBBER CLEANER豬皮擦

為了剝除乾燥留白膠的橡皮擦，有分片狀和捲狀的類型。

【直接塗在畫面的類型】

Holbein好賓／MASKING INK留白膠（筆型）

筆型留白膠，所以可以不用畫筆直接在畫面塗上留白膠。

福岡工業／MITSUWA MASKET INK留白膠（極細型）

打開瓶蓋插上附件的極細噴嘴塗抹，適合想用極細線留白的人。

留白膠洗筆液是清潔筆用的，豬皮擦是用來剝除塗在畫面的留白膠，因為用途不同，請多加留意。

Holbein好賓／MASKING FLUID留白膠（原子筆型）

這是原子筆型的留白膠，所以可以畫出細線條。墨水為灰色容易分辨，乾燥快速。

如果有養生膠帶將便於作業！

使用方法

先在不想要塗色的部分塗上留白膠，等留白膠乾後，在其上塗顏料。
※使用Holbein好賓／MASKING INK留白膠（筆型）

顏料乾後，使用豬皮擦、橡皮擦或手指剝除留白膠。乾燥後的留白膠有橡膠般的質感，可輕易剝除。

有助於大規模作業時的留白膠用品。細版的養生膠帶以及塑膠薄膜一體成形。可用於塗裝、文化祭活動看板製作或現場繪畫時的地面保護等，使用方法多樣。可以在一般商店購得。

水彩調色盤 洗筆筒

描繪水彩畫時，
放置顏料的盤具和洗畫筆的容器。
或許有不少人至今仍保存良好，持續使用。
對於想更換新品的人，本篇可供大家參考。

水彩調色盤

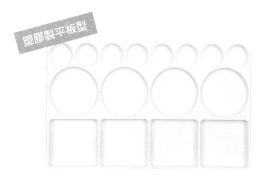

塑膠製平板型

Holbein好賓／設計調色盤（中）

扁平型的調色盤，適合在室外和繪畫教室沒有要攜帶外出的人，尺寸有大、中、小。

塑膠製折合式

SAKURA CRAY-PAS／調色盤18色用

折合式調色盤，有15色、18色、24色用的規格，經過特殊加工，顏料容易清洗。

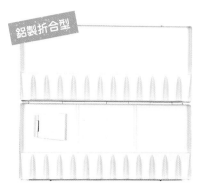

鋁製折合型

**Holbein好賓／
鋁製水彩調色盤No.80**

牢固、重量適中，可以混色的區塊也很大，也很適合將顏料放置乾燥後使用。

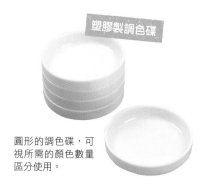

塑膠製調色碟

圓形的調色碟，可視所需的顏色數量區分使用。

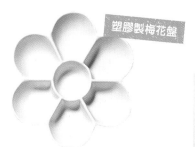

塑膠製梅花盤

Pentel／梅花盤

形狀如同梅花般的調色碟，塑膠製不擔心破損，可依照同色系分開使用，有許多使用方法。

muse／紙調色盤（30片組）

如同便條紙般，用過即撕除丟棄的紙型調色盤。因為有其他廠牌沒有的凹凸設計，所以顏料不易流動滴落，也可用於水彩畫。

紙調色盤

知道調色盤的使用方法嗎？

沒有制式的規定，但是將顏料放在調色盤時，建議有意識地依照黃、紅、藍、綠……的色相環順序配置。另外，還有人使用透明水彩顏料時，會將所有顏色的顏料從管中擠出，待半乾後再使用，使用方法多樣，因人而異。如果身邊有擅於繪畫的人，也可參考學習他的調色盤。

色相環是指將色相（色調）排列成環狀，可以看出顏色的連續變化。

洗筆筒

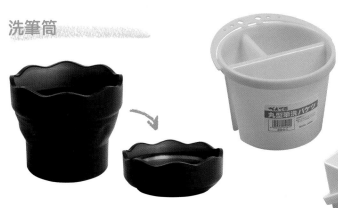

Pentel／圓型洗筆筒
圓型給人穩定的感覺，先將筆在大區塊筒單清洗後，再分別移至2個小區塊清洗，慢慢洗去顏料。

ARTON／伸縮洗筆筒No.90
因為是伸縮型洗筆筒，伸縮自如、方便攜帶。洗筆時可在伸縮構造部分搓洗，洗去顏料。

Faber-Castell輝柏／CLIC & GO WATER CUP洗筆筒
邊緣為波浪形的洗筆筒，可以避免筆轉動掉落。折疊式設計，連商品名稱都充滿時尚感。

SAKURA CRAY-PAS／3重洗筆筒
分成3個區塊，又可收納成一個，便於攜帶至室外使用。

其他水彩畫用品

有這些水彩畫用品將有助於作業。
如果能靈活運用，繪畫時或許會更輕鬆。

滴管／注水瓶

便於在調色盤或顏料加少許乾淨水時使用。

海綿

筆尖或畫面沾了太多水分時，就可以用海綿來調節。也有直接用海綿拍打畫面上色的繪畫技法。以無脊椎動物「浴用海綿」為原料，所以形狀不一。

界尺／界尺棒

想用筆描繪直線時所需的用具。

使用方法

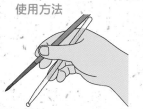

將界尺棒放在手指連接處，如拿筷子般拿筆和界尺棒。

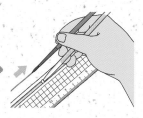

將筆沾取顏料，界尺棒抵住界尺上的凹槽後畫線。

其他水彩畫用品

保護凡尼斯

水彩畫乾燥後,水分蒸發,顏料露出,因此無法抵抗紫外光照射,作品完成後是否經過抗UV處理很重要。因此會使用水彩畫用的保護凡尼斯。

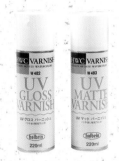

Holbein好賓／
UV GLOSS VARNISH抗紫
外光增光凡尼斯(左)
UV MATTE VARNISH抗紫
外光消光凡尼斯(右)

光澤款是能增加光澤,消光款有消光效果。噴灑塗上後,具耐水性無法修改畫面。

Holbein好賓／
WATERCOLOR
VARNISH水彩抗黴保護
凡尼斯

有防霉效果的凡尼斯。噴灑塗上後,畫面具耐水性,但耐水性不及UV抗紫外光凡尼斯,所以仍可修改畫面。

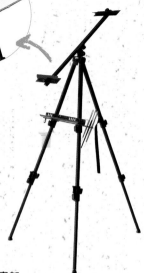

水平畫架

描繪水彩畫時,因為經常用到水,如果畫架傾斜顏料會滴落,所以必須選擇可將畫面保持水平的畫架。

TALENS JAPAN／
3段式TALENS水平金屬畫架

畫架為折疊式設計,所以便於攜帶至室外。支柱可調整移動成水平,所以也可用於水彩畫,還附有筆架和掛洗畫筒的掛勾。

從零開始備齊太累了……
這時你需要的是顏料套組

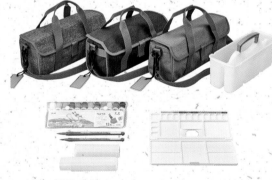

Pentel／寫生套組

適合兒童用的顏料套組,托特包型;手提、肩背皆可的兩用包。

〈套組內容〉
大小新貂毛(Pentel自行開發的尼龍纖維)圓頭筆、裝入PE袋的12色顏料、調色盤、大洗筆筒、畫筆盒。

KUSAKABE／水彩畫箱套組

適合大人的水彩畫箱套組,也很適合當成禮物。木質的時尚設計,還可選配12色、18色、24色的顏料。

〈套組內容〉
KUSAKABE透明水彩、3支畫筆、樹脂調色盤、海綿、水筒(樹脂製)、木製畫箱。

水彩畫使用的紙張請參閱P160,筆類請參閱P136。

COLUMN. 3
關於顏色的故事～西洋色彩～

在顏料區選購時，會發現許多名稱有趣的色名。
有些顏色直接取自花卉或礦物的名稱，其中一些顏色的起源甚至讓人意想不到。

洋紅色

1859年義大利獨立戰爭同時期發現的顏色，因此就以戰爭激烈區的地名「Magenta（有洋紅色的意思）」命名。在義大利的顏色名稱就是獨立戰爭最後的戰勝地「Solferino」。

鮮粉色

首先，新鮮有暗指肌膚顏色的意味，據說其中特別指肌膚最美的部位。例如手掌、臉頰、指尖等的顏色，正是顏色名稱的由來。

蜜桃色

在日本提及桃色是指來自花的粉紅色，但是在西方是指桃子果實的淡橘色。

蘋果綠

在日本提到蘋果立刻想到紅色，而在英文中提到蘋果代表的是綠色。歐洲繪畫裡，神話中的亞當和夏娃吃的禁忌果實也多描繪成綠色蘋果。

天藍色

天空的顏色會因時間和季節有很大的差異。天空藍代表的天空顏色必須符合以下條件：「距離紐約50英里以內的天空」、「上午10點到下午3點時段的夏季晴天」、「大氣層受到水蒸氣和灰塵影響最小的狀態」。

水手藍

海的顏色不禁讓人想到來由源自水手和水軍等人穿著的傳統藍染制服。水手藍是進入19世紀後出現、較為新的顏色。相似色海軍藍意謂海軍的藍色。

苯胺紫

這是1856年英國學生柏金在化學實驗中發現的顏色。以苯胺為原料製作的溶液染到絹布上產生的美麗紫色。這是人類最早的化學染料，以法文中代表葵花之意的mauveine（有苯胺紫的意思）為顏色命名。

印度黃

名稱由來是指從印度傳至歐洲的黃色顏料。製造方法較為特殊，是讓牛持續吃芒果，再將其糞便製成原料。由於保護動物的意識升高，現在改為合成有機色料。

烏賊墨

烏賊的墨水。將烏賊的墨囊乾燥後，碾碎製成顏料，就是這個顏色的起源。現在以穩定性佳的化學製品替代製作，只保留名稱。

象牙黑

亞歷山大大帝的宮廷畫師阿佩萊斯，在西元前350年左右製作的顏色。將象牙燒製成黑色顏料就是象牙黑的由來。名稱中的象牙有象牙色的意思。

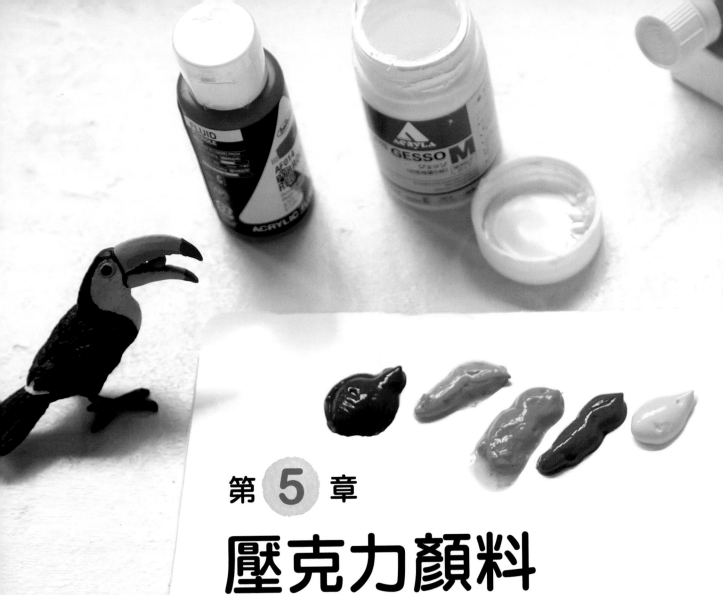

第 5 章

壓克力顏料

乾燥快速，可以描繪在各種材質，
壓克力顏料不僅限於平面，還可以在立體物件著色，有各種使用方法。
此外還有豐富的打底材料和輔助劑，為作品增添許多效果。
隨著知識增加，作品的發展性將更為寬廣，
可說是潛藏可能性的繪畫媒材。

壓克力顏料
不透明壓克力顏料

想創作大型作品！
想創作裝飾室外的作品！
想在各種材質上作畫！
沒有耐心等顏料乾燥！
壓克力顏料是可輕易實現這些心願的繪畫媒材。

〈壓克力顏料的優點〉

壓克力顏料是由色料和壓克力樹脂製成的顏料，也是像水彩顏料般溶於水後用筆塗色的顏料。壓克力顏料有非常多的優點。

例如：

- ○ 可以在紙張、木材、石材、玻璃、金屬和布料等各種材質描繪。
- ○ 顏料不容易剝離和龜裂。
- ○ 輔助劑和打底材料豐富，可呈現多種表現效果。
- ○ 乾燥快速。
- ○ 乾燥後即具耐水性。
- ○ 可以描繪出類似水彩和油畫的筆觸。

〈壓克力顏料和不透明壓克力顏料〉

壓克力顏料如同水彩顏料有分透明水彩和不透明水彩一樣，也分成透明和不透明2種。

壓克力顏料（透明）
・透明度高。
・有光澤。
・透明度依顏色而有所不同。

不透明壓克力顏料（不透明）
・可以完全遮覆打底的顏色。
・顏色平均，成品有消光感。
・顯色鮮豔。

透明和不透明的特色也和水彩顏料很相似。

作品名稱：「Lion Garto」　畫家：NiJi$uKe
使用媒材：Royal Talens／AMSTERDAM壓克力顏料Standard系列、Holbein好賓／不透明壓克力顏料　消光型、其他

各種壓克力顏料和
不透明壓克力顏料

壓克力顏料

TURNER德蘭／GOLDEN
ACRYLICS GOLDEN壓克力顏料

有很多使用單一色料的顏色，混色時顏色不易顯得混濁或黯沉，是耐久性和耐光性都極為優異的顏料。

Holbein好賓／
ACRYLIC COLOR
壓克力顏料[流質]

濃度高、黏度低的液體壓克力顏料，不需要用水稀釋，開封後即可使用。

Liquitex／
一般型（左）、軟質型（右）

一般型和軟質型的固結硬度不同。一般型適合如油畫般的厚塗表現，軟質型可不溶水使用，適用於平面著色或噴畫使用。

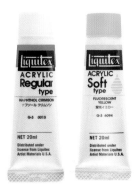

不透明壓克力顏料

TURNER德蘭／ACRYL
GOUACHE不透明壓克力顏料

成品特色為消光霧面的沉靜質感。除了一般色還有亮彩、LUMINOUS（螢光）、金屬或JAPANESQUECOLOR（日本傳統色），選擇豐富多樣，很吸引人選購。

Holbein好賓／ACRYLIC GOUACHE不透明壓克力顏料

即使顏色重疊也不會受到打底色的影響，遮覆力佳。可創作出畫面滑順、色調鮮豔的作品。

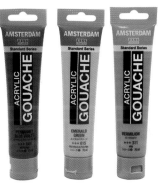

TALENS JAPAN／AMSTERDAM
ACRYLIC GOUACHE不透明壓克力顏料

不容易產生筆痕，可完成消光質感的作品。粉彩色調的WHITY系列還可用於打底。價格親民且顏色種類又豐富。

為了活動或製作巨幅作品！
大容量的壓克力顏料

需長期保留作品時
壁畫／巨幅作品

Holbein好賓／
不透明壓克力顏料　消光型120ml
壓克力顏料顆粒較粗，沒有光澤，遠看也能展現引人目光的鮮豔色彩，共有36色。

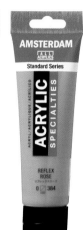

TALENS JAPAN／
AMSTERDAM壓克力顏料
Standard系列120ml
從20ml到1000ml，有各種容量選擇，顏色數量也多達90種。價格親民，最適合用於大規模的創作。

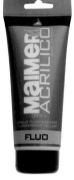

MAIMERI／
ACRLICO
200ml
顏色種類、內容量選擇都很豐富，牢固性和耐光性都很優異，也有500ml的容量包裝。

短期展示時
舞台佈置／學校活動

TURNER德蘭／EVENT COLOR
活動顏色550ml
毋須用水稀釋，容量大，所以可以一口氣塗抹大範圍的面積，相當方便。乾了就具有耐水性，很適合用於室外等短期展示，共有32色，還有170ml和500ml的容量。

要在有限的製作期間內於各種材質繪畫時，壓克力顏料是最佳選擇。

〈優點就是缺點？壓克力顏料的注意事項〉

壓克力顏料的優點是乾燥快速，乾後具有耐水性。同時這也代表必須快速描繪作品，
如果顏料滴到衣服等其他物品就很難洗，這些也是它的缺點。使用壓克力顏料時請留
意以下事項。

1 筆要仔細清洗

凝固在筆尖的壓克力顏料無法用清水洗去。一不小心凝
固時，請浸泡在專用的清洗液清洗。

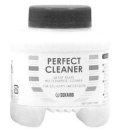

**世界堂／PERFECT
CLEANER洗筆液**

將筆浸泡約一個晚上後再用水
清洗，就能將壓克力顏料清除
乾淨。屬性為水性，沒有刺鼻
味，也不用擔心會引發火災。

2 使用紙調色盤

壓克力顏料的附著力很強，所
以如果凝結在調色盤上會很難
清除。建議使用拋棄式的紙調
色盤。

顏料凝固在塑膠
製調色盤上，仍
可以用壓克力專
用清洗液（去除
液）清除。

muse／紙調色盤（30片組） 詳細內容請參閱P78

3 準備圍裙或作業服

如果衣服沾到壓克力顏料，在顏料
乾之前，可以用家庭清潔劑之類的
洗劑清除一定程度的汙漬。雖然如
此，每次沾到顏料就要清洗很不方
便。建議穿上圍裙或作業服等，事
先挑選繪畫時穿著的服裝。

4 不要沾染到肌膚

壓克力顏料的汙漬比水彩顏料頑強，所以盡
可能不要沾到肌膚。雖然用清水和肥皂可以
清除乾淨，但使用不需清水的洗手清潔劑更
為方便。

Holbein好賓／乾洗手劑[nice]
詳細內容請參閱P108

丟棄方法

清洗筆時使用的水可以倒入水管。如果有顏料
的塊狀汙漬，清除後請當成可燃物丟棄。使用
過的紙調色盤也可歸類為可燃物丟棄。

使用壓克力顏料時，
在調色盤或調色碟覆
蓋保鮮膜就不會弄髒
調色盤。

打底材料
（壓克力顏料用）

直接將壓克力顏料塗抹在木材，
並不會出現想像中的顏色。
不喜歡畫布的表面凹凸，
想將畫面改成自己想描繪的質感。
這些時候請使用打底材料。

〈何謂打底材料？〉

這是指想在紙張或畫布塗上壓克力顏料或油畫顏料時，事先打底塗抹的顏料。從做出光滑的平整畫面到凹凸複雜的表面，有各種多樣的打底材料。在紙張塗抹打底材料時，紙張必須先經過水裱（請見P162）處理以免紙張變形。

【Gesso打底劑】

Gesso打底劑很常當成打底材料使用。用Gesso打底劑打底後，顏料的延展性和顯色度變佳，可改變畫面的質感。成分幾乎和壓克力顏料相同，也可以當白色壓克力顏料來使用。

Holbein好賓／Gesso打底劑（左）、黑色Gesso打底劑（右）

Holbein好賓的Gesso打底劑除了容量之外，顆粒粗細還分成S、M、L、LL，使用時須加適量的水稀釋。塗抹顆粒極粗的LL，會呈現粗糙感的畫面，塗抹顆粒細微的S，會呈現光滑的平整畫面。此外還有黑色等有色Gesso打底劑。

Gesso打底劑塗抹範例

S（細微顆粒）
顆粒細微，可打造出平整畫面。適合想細膩描繪的人。

M（標準顆粒）
用於想讓顏料顯色佳、想漂亮塗上顏料時。

L（粗顆粒）／LL（極粗顆粒）
畫面會呈現粗糙感。適合想利用模糊筆觸等表現張力的人。

有色Gesso打底劑／透明Gesso打底劑
有色Gesso打底劑為標準顆粒的Gesso打底劑加上顏色，透明Gesso打底劑呈半透明狀，是可以運用在底稿的Gesso打底劑。

對於想讓畫布和板材呈現平整畫面的人……

畫布和板材乍看表面平整，仔細看卻可以發現表面凹凸，直接塗色會無法隨心所欲的延展顏料。在畫布或板材多次重複塗抹Gesso打底劑，等乾燥後用耐水砂紙摩擦，如此多次反覆作業後，畫布和板材都會呈現平滑的畫面。尤其想使畫面平整的人，建議使用200號以上的耐水砂紙。

耐水砂紙是指具防水性的砂紙，需浸泡水後使用。紙紋通常比較細，比一般的砂紙更能磨出平整畫面。

使用時將手掌大的角料用黏膠完全黏合會更容易作業。

【塑型劑】

相對於Gesso打底劑是做出平整畫面的打底材料，塑型劑則是能達到厚塗效果的打底材料，又稱為增厚劑。黏度高，就像在海綿蛋糕上塗抹奶油一般，用油畫刀塗抹，會留下明顯的刀痕和筆痕，所以畫面會類似塗抹不均的牆面，或是濕砂礫擦抹的粗糙狀態，依照塗抹的方法能創作出豐富多變的畫面。

Gesso打底劑是為了讓畫面平整，塑型劑是為了讓畫面增厚而使用。

這只有打底畫面就這麼強烈……

Holbein好賓／塑型劑

可增加重量感，乾燥後用油畫刀刮去會產生如大理石般的畫面。有各種系列商品。

塑型劑　輕質

輕量型的塑型劑，利用薄塗為畫面增添變化。

塑型劑　高密度

高密度增厚劑，可維持清晰的刮痕和筆痕。

塑型劑　浮石

灰色，呈現如混合粗粒砂的質感，呈現如混凝土般的畫面。

塑型劑　粗粒浮石

灰色，比起浮石塑型劑，顆粒較粗，重量較輕。砂粒紋路清楚可見，乾燥後可以用油畫刀刮削。

塑型劑　極粗粒浮石

比起粗粒浮石塑型劑，顆粒更粗，畫面風格強烈，彷彿塗抹了小碎石。重量極輕，顏色為灰色。

小知識

塑型劑也可用於微縮模型製作

鐵路模型或塑膠製微縮模型，除了主要的塑膠模型之外，還會重現地面、森林、水面等各種景色。將塑型劑厚塗、刮削、研磨，可做出各種質感，所以可用於製作微縮模型的地面和岩石，有時還可做成因受熱融化的機器人零件等，重現各種物件。

輔助劑
（壓克力顏料和不透明壓克力顏料用）

每次繪畫的調性都相同，有時也想畫出不同氛圍的繪圖。但是要從頭備齊其他繪畫媒材實在有點麻煩，這個時候就可以運用輔助劑。

〈輔助劑的種類〉

輔助劑是可帶給作品各種質感的溶劑。水彩顏料的篇章（請見P74）中也稍微介紹過，而在壓克力顏料方面，有更多變化效果的輔助劑。種類大致可分為3種，分別是打底用、與顏料混合用、最終修飾用。

打底用的輔助劑〈Primer打底劑〉

和Gesso打底劑、塑型劑一樣，都是用於打底的輔助劑。壓克力可直接使用在紙張、木材、金屬、布料和玻璃等各種材質，而Primer打底劑更能提高壓克力顏料的附著力。

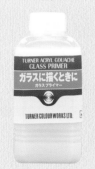

TURNER德蘭／GLASS PRIMER玻璃打底劑（左邊照片）
增加對玻璃的附著力，讓顏料不易剝離。

TURNER德蘭／METAL PRIMER金屬打底劑
增加對金屬的附著力，讓顏料不易剝離，也有防霉的效果。

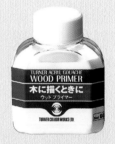

TURNER德蘭／WOOD PRIMER木質打底劑
增加對木材的附著力，也能避免顏料滲入木材，也有抑制樹脂分泌的效果。

與顏料混合用的輔助劑

增加光澤、緩乾，效果依照輔助劑有所不同。想改變同一幅畫的部分質感時，使用與顏料混合用的輔助劑會很方便。

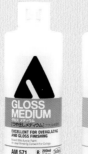

Holbein好賓／GLOSS MEDIUM壓克力增光劑
增加光澤的輔助劑。提升透明感，使顏色更有深度。還可以用於表現各種技法時，例如：將材料黏貼在畫面的拼貼效果，或是重疊塗上近似透明顏色的透明技法。

Holbein好賓／MATTE MEDIUM壓克力消光劑
消光用的輔助劑，乾燥後壓克力顏料的光澤會消失，使顏色更有深度，提升透明度。

TURNER德蘭／FABRIC MEDIUM繪布輔助劑
布料用的輔助劑。顏料與輔助劑混合後質地更加柔軟，也更具耐水性。

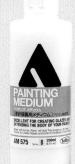

Holbein好賓／PAINTING MEDIUM 壓克力描繪媒劑

繪畫筆觸滑順，顏料的延展性變佳，作品充滿光澤。

Holbein好賓／RETARDING MEDIUM 壓克力緩乾劑

延緩壓克力顏料乾燥的輔助劑。可以不留筆痕，甚至可表現出暈染和漸層技法。

Holbein好賓／GEL MEDIUM壓克力增厚劑（凝膠）系列

與壓克力顏料混合後，作品如同上色玻璃一般。厚塗時畫面充滿存在感，薄塗時畫面呈現光澤效果。有軟性和消光等各種類型。

最終修飾用的輔助劑〈凡尼斯〉

作品完成後使用的凡尼斯（保護漆）。主要的目的是保護作品，也有調整作品光澤的作用。

Holbein好賓／CRYSTAL VARNISH壓克力透明保護凡尼斯

液狀，用筆塗抹。可在作品上形成強力的塗膜，並且賦予作品光澤，也可以避免沾染灰塵。也有噴霧狀的「增光凡尼斯」。

Holbein好賓／MATTE VARNISH壓克力消光保護凡尼斯

具有消光效果，和壓克力透明保護凡尼斯一樣，有液狀和噴霧狀的類型。液狀的類型也可以和壓克力透明保護凡尼斯混合，調整光澤度。

有光澤的輔助劑為「GLOSS（增光）」，無光澤的輔助劑為「MATTE（消光）」，光澤度介於中間的輔助劑為「SATIN（緞面）」。

※Holbein好賓只有販售噴霧狀的緞面凡尼斯。

需充分乾燥！

打底材料和輔助劑的乾燥時間不同。即便用手指觸摸似乎乾了，裡層也可能尚未乾燥（這種狀態稱為指觸乾燥）。請仔細確認包裝上的乾燥時間後再使用。

〈用於壓克力顏料的紙和筆〉

壓克力顏料主要使用水彩紙和肯特紙，也有廠商販售適合壓克力顏料的紙張。筆主要使用水彩筆（請見P136）。

ORION／ACRYL DENEB
紙質適合壓克力顏料的寫生簿。

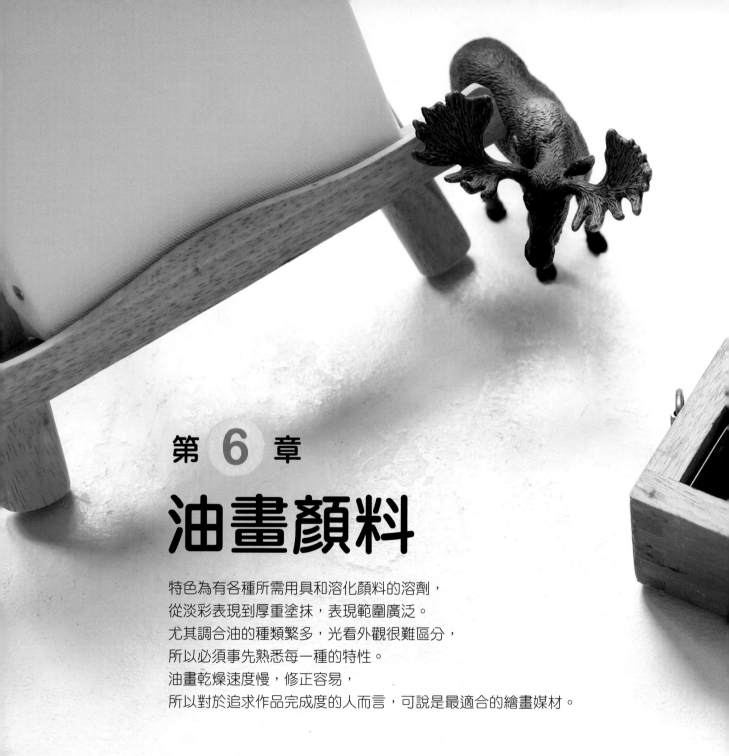

第 6 章

油畫顏料

特色為有各種所需用具和溶化顏料的溶劑，
從淡彩表現到厚重塗抹，表現範圍廣泛。
尤其調合油的種類繁多，光看外觀很難區分，
所以必須事先熟悉每一種的特性。
油畫乾燥速度慢，修正容易，
所以對於追求作品完成度的人而言，可說是最適合的繪畫媒材。

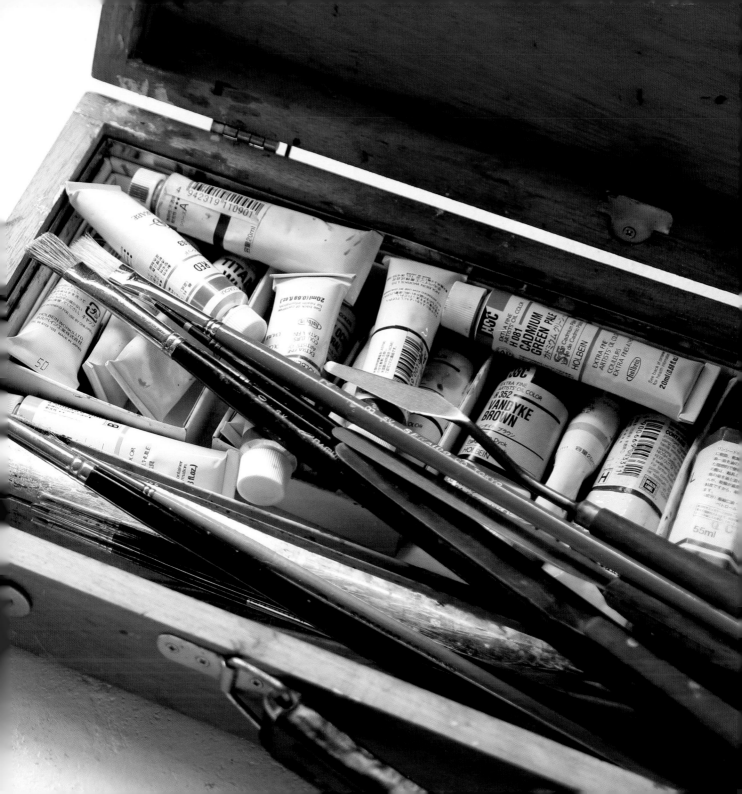

打開畫箱套組一探究竟！

油畫需要很多用具。
首先讓我們來看看畫箱套組內有哪些用具。
如果大家覺得從零開始備齊有點費力，建議可以先買畫箱套組，
使用的同時再添購覺得需要和適合自己的用品。

油畫調色盤

油畫用的調色盤不同於水彩
用的調色盤，為平板狀。畫
箱套組中通常會放入一個折
合式調色盤。

油壺

油畫需要將顏料溶於油中描繪。油壺
是為了裝油的容器。

油畫顏料

油畫用的顏料，由含有色素的色料和一種稱為乾性油
的油製成，等待乾燥需要不少時間。

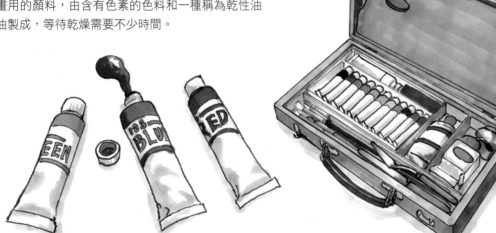

畫用油

這是為了溶化油畫顏料的油。畫用油有很多樣種類。放入畫箱套組中的為方便使用的調合油。

洗筆液

如字面意思,是洗筆的清洗液。用這種洗筆液清洗沾有油畫顏料的筆。

油畫刀／調色刀

油畫刀是將油畫顏料塗抹於畫面的刀。調色刀則是在調色盤上混合顏料的刀。

油畫筆

油畫用的筆,筆桿比水彩筆長,主要使用硬毛畫筆。畫箱套組內通常配有豬鬃毛的筆(關於油畫筆請參閱P140)。

油畫顏料

想描繪有濃濃厚重感的繪圖，想描繪各種筆觸的繪圖，
想專注描繪一幅畫。
對於想如此鑽研的人，油畫顏料是最佳選擇。

〈油畫顏料的特色〉

油畫顏料是色料混合稱為乾性油的油製成的顏料。溶解
顏料時，不使用水，而是使用俗稱為畫用油的專用油。
油畫顏料可以描繪在不吸油的基底材，例如：畫布和經
過Gesso打底劑（請見P88）打底的板材（木製裱板）。

優點

○ 可厚塗也可薄塗，表現範圍廣泛。
○ 乾燥後顏料也不會縮減，
　仍能持續保持剛從顏料管擠出的光澤。
○ 顏料不易劣化，利於作品長期保存。
○ 可輕鬆修改。

缺點

× 有些味道強烈，而且含有毒性。
× 乾燥速度慢。
× 廢水處理等後續收拾比較費心。
× 價格比其他顏料高。

作品名稱：「海邊的兔子夢見月亮」
畫家：森水翔
使用媒材：WINSOR & NEWTON／Artists'
Oil Color、Holbein好賓／Holbein好賓油
畫顏料

油畫顏料不可塗抹在紙上！

如果將油畫顏料塗在紙上，紙張會吸收油畫顏料
的油分，經過一段時間後，畫作將劣化損壞。
如果將專用的打底材料塗在厚紙板上，也可以將
油畫顏料塗抹於紙張。

松田油繪具／CANSOL打底顏料
打底材料，避免吸油，使油畫顏料可
用於色紙或厚紙板。塗抹在畫布或薄
板則可以提升顏料的延展性。

〈油畫顏料的乾燥過程〉

很多人或許都有這種經驗，在美術課畫油畫，直到下週上課再觸碰這幅畫，會發現似乎尚未完全乾燥。的確，油畫顏料乾燥得等一段時間。

用吹風機不會乾啊！

水彩顏料和油畫顏料乾燥的差異

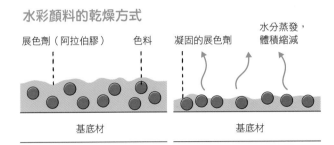

水彩顏料的乾燥方式

展色劑（阿拉伯膠）　色料　　　　凝固的展色劑　　水分蒸發，體積縮減

基底材　　　　　　　　　　　基底材

剛畫好時　　　　　　　　　　乾燥後

水彩顏料因水分蒸發而乾燥。水分蒸發後，水彩顏料的展色劑凝固，變成黏著劑使顏料附著在紙上。水分消失的關係，顏料的體積也會小於剛畫好的時候。

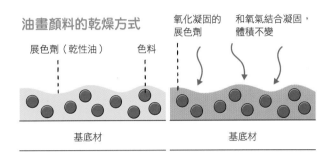

油畫顏料的乾燥方式

展色劑（乾性油）　色料　　氧化凝固的展色劑　和氧氣結合凝固，體積不變

基底材　　　　　　　　　　　基底材

剛畫好時　　　　　　　　　　乾燥後

油畫顏料和水彩顏料相反，油（乾性油）與氧氣結合後固化。這個過程稱為「氧化聚合」。油畫顏料會釋放特殊的氣味，正是這時產生的氣體。因為顏料吸收了空氣，所以體積維持不變。

水彩顏料是水分蒸發，油畫顏料是和空氣結合，乾燥方式完全不同。

油畫顏料與空氣結合需要一段時間，所以才不容易乾燥。

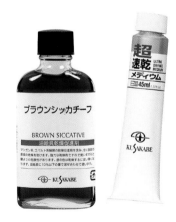

油畫顏料各種乾燥時間

油畫顏料的乾燥時間會因為塗抹的顏料厚度而有很大的差距。即使薄塗在畫布上，光表面乾燥就需要約1天的時間，如果是厚塗，大約需要約1週的時間。為了讓顏料裡層也完全乾燥，約要半年到1年的時間。想盡快讓作品完成時，需先準備速乾劑和速乾輔助劑等用品。其他還會因為顏料和畫用油的種類、季節等各種條件，使油畫顏料乾燥時間不同。

KUSAKABE／BROWN SICCATIVE
棕色速乾劑（左）、ULTRA DRYING
MEDIUM超級速乾劑（右）
加速油畫顏料乾燥。詳細內容請參閱P104。

詳細閱讀顏料管的包裝!

顏料管上會標註這個顏色的各種特性,也會標註注意事項等訊息,所以購買前請先確認。

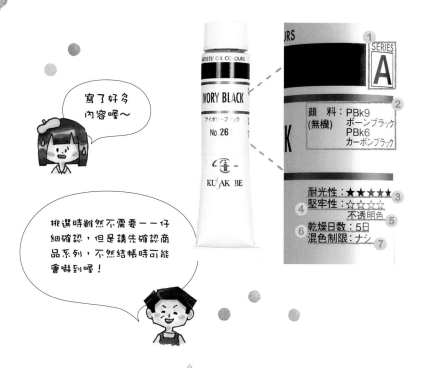

寫了好多內容喔～

挑選時雖然不需要一一仔細確認,但是請先確認商品系列,不然結帳時可能會嚇到喔!

KUSAKABE油畫顏料　象牙黑的範例

1 系列

代表顏料價格的記號。顏料的容量相同,但是使用的色料不同,價格會天差地遠。A為價格最便宜的系列商品,如果是價格高的系列商品,可能會是這個價格的數倍。

2 色料

這個顏料使用的色料名稱和編號。

3 耐光性

代表對光線的耐受強度。★數量越多代表對光的耐受性越高。

4 堅牢度

如字面意思,代表硬度,KUSAKABE的商品是針對各種耐受性的綜合評價。

5 不透明色

關於這個顏料透明度的標記。依照顏色區分為透明、不透明、半透明。依照廠商標示方法不同,有些廠商會以記號來標示。

6 乾燥天數

這個顏料乾燥所需的大概天數。

7 混色限制

是否有不可和這個顏色混合的標記。

顏料挑選的要領!

顏料的名稱規則

顏料常會將「特性」也組合於顏色名稱當中,例如「『PERMANENT』白色」、「蔚藍色『HUE』」。如果大家能知道這些字代表的意思,挑選顏料就能輕鬆一些。

HUE

顏料價格較高,或是顏料製成近似有毒顏料的顏色。可替換成無毒顏料或價格較低的顏料,「TINT」也有相同含意。

PERMANENT

代替容易變色的CHROME,製成不會變色的顏料。PERMANENT有「不變」的含意。

LAKE

會標示在使用了LAKE色料(染料結合了金屬原子製成色料)的顏料。

FOUNDATION

有基礎、底座的含意,用途為打底使用的顏色,適合厚塗。

CADMIUM或COBALT

原料為金屬的顏料。名稱中有CADMIUM或COBALT的顏料顯色佳,但是價格高,含有毒性。

〈油畫顏料的毒性〉

油畫顏料和畫用油（請見P102）都是含有毒性，標有各種標示。
使用油畫顏料前必須有所了解。

急毒性標示

GHS（全球統一的制度，依照化學品的
危險有害性，以圖示分類標示）的急毒
性標示。代表因吸入或皮膚接觸的有害
性，以及會對眼睛造成強烈的刺激。

可燃性和引火性的標示

GHS的圖示標示，標記在必須注意煙火
和高溫的產品。主要標示在畫用油。

CL認證

代表因使用方法會對人體有害的危險製
品。危害物質名稱和使用方法會和警告
標語一併標明。

依標示使用就不會有問題，
不需要太緊張。

請注意以下具體事項！

· 在通風良好的環境作業。
· 不要在靠近煙火和高溫的地方作業。
· 確實處理廢水（詳細內容請參閱P109）。
· 顏料或畫用油沾附到肌膚時請立即清洗。

· 請存放在兒童無法取得的地方。
· 作業中請勿飲食和抽菸。
· 作業後請將手清洗乾淨。
· 接觸到眼睛時請接受醫生看診。

Q 為什麼有不可以混色的顏色？

A 因為化學反應的關係，顏色會變黑。

銀白色等顏色含有鉛白，如果和含有硫磺的顏料（例如：群青或朱紅）混合
會變成黑色。為了避免這類因顏料組合引發的化學反應，油畫顏料中有絕不
可以混色的組合，還有部分的混色限制。

各種油畫顏料

KUSAKABE／習作用油畫顏料組S-12

習作用是指作品練習。價格便宜、顏色齊全的組合，適合剛開始使用油畫顏料的人。這盒顏料組是為了練習所準備的組合，建議可以零購收集所需的顏色。

Holbein好賓／油畫顏料H組

適合想用正宗油畫顏料繪畫的人，特色為色調有深度又具透明感，內有11種顏色和1管白色。

松田油繪具／QUICK油畫顏料

速乾性油畫顏料，經過24小時後已達到指觸乾燥，手指觸碰顏料也不會沾手。通過多項測試，不會龜裂和變色，在品質方面也令人放心。

小知識

相同顏色卻有2種色票本！？

在店內看色票本時，Holbein好賓油畫顏料的同一顏色卻標示2種顏色。這是指從顏料管擠出的顏色和用白色稀釋後的顏色。尤其在分辨黑色這類很難一眼區分色差的顏色時，參考色票本就很方便。

世界堂／世界堂油畫顏料

世界堂自創的油畫顏料，有不遜於其他廠牌的品質，顏色系列也很平均，有鮮豔的色彩，也有用於打底的沉穩色彩。

這是自有品牌耶！

❶ KUSAKABE／象牙黑

暖色調的黑色，適合單獨使用。用動物的骨骸燒製而成，所以又稱為骨黑。過去都是用象牙製作，現在多用牛骨製成。

❷ KUSAKABE／桃黑

藍色調的黑色，和白色混合會產生冷色調的灰色。原本是用植物灰燼製成的黑色，現在已用替代色料來製作，只是保留名稱。

❸ KUSAKABE／煤煙黑

著色力強，適合混色的黑色。取自煤煙的煤灰正是顏色名稱的由來，但正確的起源已不可考，是遠古就有的顏色。

作看相同的顏色也各有特色。

各種白色和黑色

❹ KUSAKABE／永固白

帶點黃色調的白色，是溫暖的白色。不論是混色或最終修飾皆適用。

❺ KUSAKABE／鈦白

帶點黃色調的白色，用於打亮時，可以完美遮覆底色，存在感十足。著色力佳，連混色時都會變得太白。

❻ KUSAKABE／鋅白

帶點藍色調的白色，很適合表現涼爽感和透明感。著色力弱，所以混色後會產生介於另一色的中間色。

會隨著單色使用、混色使用、暖色調、冷色調而有各種變化！

雖然是白色和黑色，但是竟有這樣的差異！

101

畫用油

從溶化顏料的油到最後修飾的保護漆，
油畫整個過程會使用到各種液體。
這些種類多樣的畫用油的確是油畫令人望之卻步的原因之一。

〈畫用油的用途〉

畫用油依用途區分命名。

1 與顏料混合即可使用的畫用油

這種畫用油稱為「調合油」，由廠商將各種原料調製成最佳比例。畫箱套組中的Painting oil也就是這種調合油。

2 自己調製調合油時使用的畫用油

「乾性油」也是調合油的主要成分。將顏料和溶劑稀釋的為「揮發性油」。還有賦予顏料光澤的「樹脂溶液」。

3 加速顏料乾燥的畫用油

混入顏料中以加速乾燥的畫用油。有液狀的「速乾劑」和膠狀的「速乾輔助劑」。

4 賦予作品光澤的畫用油

與顏料混合使用的「描畫凡尼斯」，在表面乾燥時使用的「補筆凡尼斯」，還有作品完成後，等顏料完全乾燥後使用的「畫面保護凡尼斯」。

5 其他用途使用的畫用油

素描也會使用「定著液」或是去除凝固顏料的「剝離劑」，這些都是非繪畫用途的畫用油。

1 與顏料混合即可使用的畫用油

從初學者到高階者最多人使用的畫用油。

【調合油】

已將「乾性油」或「揮發性油」調製成最佳比例，所以從底稿到作品完成用這一瓶描繪即可。

**KUSAKABE／
PAINTING OIL QUICK
DRY速乾調合油**

適合不喜歡等待乾燥的人。具速乾性，1天就可達到指觸乾燥的程度。不需要「速乾劑」，所以能順利完成作品。

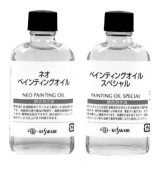

**KUSAKABE／
NEO PAINTING OIL調合油（左）、
PAINTING OIL SPECIAL特殊調合油（右）**

連初學者都可放心使用，適合各種人的溶劑。NEO PAINTING OIL能達到穩定的光澤和乾燥性。PAINTING OIL SPECIAL濃度和乾燥性高，光澤度也極佳。

**Holbein好賓／Odorless
PAINTING OIL微香油繪調合油**

適合不喜歡使用畫用油的人，略帶微微的香氣，所以沒有溶劑特有的石油氣味，從底稿到完稿都能舒適創作。

※每家廠牌的名稱稍有差異，例如：畫用油又稱為油繪調色油，速乾劑又稱為催乾油，緩乾劑又稱為延遲劑。

適合中級到高階者的畫用油。可以自行客製化黏稠度和光澤度。

【乾性油】

在空氣中氧化凝固的油。萃取自植物種子，也是調合油的主要成分。顏料本身也含有這個成分，油畫顏料和氧氣結合後會凝固都是因為含有這種乾性油。

KUSAKABE／LINSEED OIL亞麻仁油

萃取自亞麻籽的油，和罌粟油相比，乾燥快速且容易變黃，可形成牢固的薄膜。

KUSAKABE／POPPY OIL罌粟油

萃取自罌粟籽的油，和亞麻仁油相比，乾燥速度較慢，變黃程度較小，但是薄膜較脆弱。

【揮發性油】

油畫顏料的稀釋液。具揮發性，所以會蒸發，不會殘留在畫面。使用於在濕漉狀態描繪的「透明畫法」時，以及調整溶劑濃度時。因為沒有使顏料附著的效果，所以不會從頭到尾都只用揮發性油描繪。

KUSAKABE／TURPENTINE松節油

萃取自松脂的溶劑，描繪時會蒸發，也能夠溶解樹脂。接觸空氣會變質，所以開封後必須特別留意保管。會散發特殊的香味。

KUSAKABE／PETROL石油精

石油蒸餾製成的溶劑，比松節油蒸發的穩定性稍高，溶解力也較穩定。成分比例因廠商不同，所以特色會因商品而異。

【樹脂溶液】

天然樹脂或合成樹脂用溶劑溶化的液體，能賦予油畫顏料光澤和流動性。

KUSAKABE／DAMMAR VARNISH達瑪凡尼斯

用松節油將天然達瑪樹脂溶解後的樹脂溶液。能賦予顏料良好的延展性和光澤性，顏料會隨著松節油蒸發而乾燥。

熟悉後也想調配這些以外的畫用油！

訣竅是4：6的比例

溶劑基本上是將乾性油和揮發性油以4：6的比例配製而成。隨著作品將近完成，乾性油的比例會慢慢增加。

③ 加速顏料乾燥的畫用油

有液狀的「速乾劑」和膠狀的「速乾輔助劑」。兩者用途相同,但是速乾劑不會改變顏料的性質,速乾輔助劑則會增加顏料的透明性,這是兩者的差異。

【速乾劑】

促進顏料乾燥的液狀輔助劑。必須留意混合的比例,所以不要直接倒入油壺,而是取適量在調色盤上,與顏料混合使用。

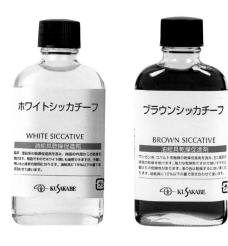

**KUSAKABE／
WHITE SICCATIVE白色速乾劑**
因為無色,所以也可和白色混用。乾燥速度穩定,不太需要擔心起皺或龜裂,以15%以下的比例與油畫顏料混合使用。

**KUSAKABE／
BROWN SICCATIVE棕色
速乾劑**
強力的速乾劑,顏色深,如果沒有酌量使用可能會出現龜裂或起皺。色調會隨著乾燥程度變淡。混合比例為速乾劑1,顏料20。

※速乾劑的表面乾燥時間較快,但是用太多會使顏料裡層乾燥變慢,這點還請留意。
另外,也請避免直接在油壺加入速乾劑與畫用油混合。

【快乾輔助劑】

膠狀的速乾劑,具速效性,所以特別適合希望快速乾燥的人。使用後,會增加顏料的透明感和光澤度。

> 遵守酌量使用就
> 不會有問題。

> 要記得使用前後
> 顏料的狀態會產
> 生變化。

**KUSAKABE／
ULTRA DRYING
MEDIUM超級速乾劑**
在調色盤上和顏料以1：1的比例混合使用。3個小時到一個晚上左右就會乾燥。使用超級速乾劑時,會增加顏料的透明感。

**KUSAKABE／
QUICK DRYING MEDIUM速乾劑**
和超級速乾劑相比,乾燥速度較穩定。也可當成表現材質感(請見P106)時使用的接著劑。

④ 賦予作品光澤的畫用油

用於增添光澤的凡尼斯，雖通稱為凡尼斯，在油畫方面分為3種。請小心不要用錯時機。

【描畫凡尼斯】

和顏料混合使用的凡尼斯。

KUSAKABE／PEINDRE描畫凡尼斯

乾燥快速，帶有強烈光澤的凡尼斯。如果沒有和油畫顏料充分混合使用，可能會產生龜裂。和樹脂溶液『達瑪凡尼斯』（請見P103）很相似，兩者差別在於『達瑪凡尼斯』更接近凡尼斯的原液，而描畫凡尼斯是調製成描畫用的凡尼斯。

【畫面保護凡尼斯】

作品完成，經過半年到1年後塗抹的凡尼斯。

【補筆凡尼斯】

作畫過程中，顏料表面乾燥時塗抹的凡尼斯。

KUSAKABE／RETOUCHER補筆凡尼斯（左）、SPRY RETOUCHER噴霧式補筆凡尼斯（右）

使用於前次作業的隔天，作品表面已完全乾燥，但要繼續作業時。有效恢復剛描繪好的光澤，並且提升顏料的附著力。

KUSAKABE／TABLEAUX畫面保護凡尼斯（左）、tableaux specail特殊畫面保護凡尼斯（右）

這個凡尼斯為了讓完成的作品呈現光澤並且保護畫面。畫面會呈現明顯的光澤。完成後經過半年到1年，顏料完全乾燥後使用。急於展示時，建議可在指觸乾燥的階段使用特殊畫面保護凡尼斯。

⑤ 其他用途使用的畫用油

繪畫修復或固定等，還有其他各種用途的畫用油。

【剝離劑】

使用於修復乾燥畫作時，將顏料剝離的畫用油。

KUSAKABE／STRIPPER剝離劑

剝離效果極佳，但是毒性強、有揮發性。

KUSAKABE／Remover K環保剝離劑K

味道較不臭，無揮發性，所以因吸入對人體造成的影響極小。

【定著液】

為了將描繪的畫牢牢固定在畫面的畫用油。

KUSAKABE／FIXATIVE定著液

主要用於炭筆和鉛筆素描時。油畫時會用於固定底稿時。

打底材料
（油畫顏料用）

打底材料用於想依自己喜好變更畫布等畫面時，也可以依種類使用在壓克力顏料介紹過的「Gesso打底劑」，不過也有油畫顏料的打底材料。

Holbein好賓／QUICK BASE OCHRE打底顏料

用於畫布或木製裱板的打底。和塗抹在油畫畫布表面的塗料相同，所以不會吸收油畫顏料的油分，會維持顏料的光澤和顯色。

松田油繪具／CANSOL打底顏料

附著力優異的打底材料。塗料可防止吸油，所以除了畫布、木製裱板以外，也可塗抹在色紙或厚紙板等材質。

Holbein好賓／ABSORBANT吸收性打底劑

可形成白堊質地的吸收性打底。使用吸收性打底劑，顯色度變佳，會產生消光的效果。油畫顏料和壓克力顏料皆適用，用於油畫顏料時，會加速表面乾燥。

和壓克力顏料併用時請注意！

將Gesso打底劑（請見P88）塗抹在油畫用的畫布時，可能會造成顏料剝離。畫布塗上Gesso打底劑時，請使用壓克力和油畫皆適用的劑型。另外，可以在乾燥後的壓克力顏料疊上油畫，但是在油畫顏料疊上壓克力顏料則可能產生剝離。

何謂材質感？

創作出無法用手繪表現的質感，也是繪畫的一種樂趣。材質感本身有「素材」、「材料」的意思，在美術用語中是指作品本身的紋理或材質感。

哇！有摻進砂粒啊！

KUSAKABE／NEO MATIERE（左）、STONE MATIERE（右）

將碎石以及砂粒混入顏料，撒在快乾的畫面，改變畫面的質感。撒在厚塗『速乾輔助劑』的表面就可牢牢固定。

KUSAKABE／QUICK DRYING MEDIUM速乾劑

屬於快乾輔助劑（請見P104），也可以當作材質感的接著劑使用。

洗筆液／洗筆器

一如「油水」相斥的說法，沾有油畫顏料的筆不論用水清洗多少次也無法清除。必須將專用洗筆液加入洗筆器中清洗。

洗筆液

洗筆液主要分為繪畫過程中用的石油和作業完成後清理用的水性產品。

【石油洗筆液】

Holbein好賓／NEO CLEANER LT洗筆液

最高級的洗筆液，毒性低對畫筆較溫和，有加入潤絲配方，洗淨力也很強。

KUSAKABE／BRUSH CLEANER洗筆液

洗淨力佳，使用純度高的溶劑，不會傷害畫筆。

KUSAKABE／無臭洗筆液

沒有石油溶劑特有的氣味，有害性低，洗淨力穩定。

【水性洗筆液】

Holbein好賓／SUPER MULTI-CLEANER洗筆液

使用植物原料，對環境友善的洗筆液。洗淨力強，不只是油畫顏料，還適用於壓克力顏料和水彩顏料等其他顏料。

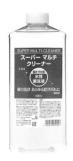

世界堂／PERFECT CLEANER洗筆液

不論顏料的種類，可以用於各種用途，例如：浸泡洗去有顏料凝固的筆，洗去調色盤和衣物的髒汙。

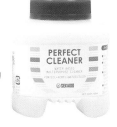

洗筆器

裝洗筆液的金屬罐。洗筆液大多有揮發性，所以油畫用的洗筆器多為金屬製品且附蓋子。可利用洗筆器內的分隔將顏料搓洗乾淨。

ARTON／密閉型洗筆器

可完全密封的密閉型洗筆器，所以可以防止洗筆液蒸發和散發氣味。

圓錐型

底部較寬的設計，有穩定感。

圓筒型

形狀俐落，方便收納清洗。

筆架型

將筆尖浸泡於洗筆液，用彈簧部分將筆立起。

油壺

畫油畫時為了裝畫用油的容器。
底部有可夾式設計,
可夾住調色盤使用。

請考量使用的
方便性再選擇。

〈油壺的使用方法〉

倒入油壺的畫用油,倒至油壺一半左右,每當油髒時,用布或紙吸油清除,再
倒入新油使用。不要長期放置於油壺中,盡量於當日用完。長期未清洗會使油
壺內部開始氧化。

各種形狀和種類

圓盤型

Holbein好賓/油壺No.1
調色盤傾斜,壺內的油也不
易撒出的形狀。

雙筒型

使用揮發性油和乾性油等2種
畫用油時使用。

直筒型

有深度,適合較大的畫筆,
容易清理。

樹脂製

價格便宜,重量較輕。

洗手清潔劑

油畫顏料的汙漬本來就比較難清理,用家裡的肥皂將手上的顏料洗去較為費力。
建議準備油畫用的洗手清潔劑。

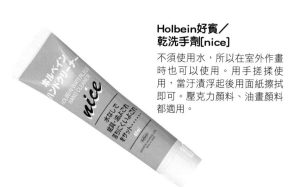

**Holbein好賓/
乾洗手劑[nice]**
不須使用水,所以在室外作畫
時也可以使用。用手搓揉使
用,當汙漬浮起後用面紙擦拭
即可。壓克力顏料、油畫顏料
都適用。

Holbein好賓/好棒棒乾洗手濕紙巾[紙巾型]
可擦除手上和家具的油漬,1包10張。

AMS/畫家洗手清潔劑
壓克力顏料以及油畫顏料
都適用。沾取至手中搓洗
後擦除。使用化妝品等級
的原料,含有去角質成分
(肌膚保養的成分),對
肌膚很溫和。

完善的後續整理！**油畫顏料的丟棄方法**

畫用油、洗筆液不可倒掉丟棄，一定要經過廢水處理。
另外，畫筆沾到的油畫顏料或油壺中殘留的油，用布料或紙張吸收後直接丟棄將引發危險。

〈引火和起火的危險〉

含有畫用油和洗筆液的布料，可能會引發火災或自燃起火。顏料的稀釋液『松節油』或『石油精』（請見P103），屬於揮發性物質，是很容易引發火災的油。另外，調合油的主要成分為乾性油，氧化時會產生熱能。如果只有微量不需要太緊張，但是若塞滿垃圾桶中，則有發生火災的疑慮。尤其使用速乾劑時很容易產生高溫，千萬要小心注意。

丟棄方法

1　先用布或紙吸去筆尖和油壺殘留的油畫顏料、洗筆液。

2　將①放入洗手台使用的塑膠袋中。

3　在②中加水浸泡。

4　盡量擠出空氣，將袋口打結封起，再依照可燃物或各地方政府的規定丟棄。

將③放入可以阻絕空氣的金屬容器中，再倒入水，並且用膠帶密封至收垃圾的日子，這樣會更安全。

畫完不代表結束，還得好好處理後續。

了解！

處理洗筆液的好夥伴！

ARTETJE／廢水凝固處理劑
粉末狀，將其倒入不用的洗筆液凝固，就可將廢水當成可燃物處理。也有吸收型的商品。

筆洗液處理
固める
エコロイル
ARTETJE

油畫調色盤

油畫顏料不會流動,所以油畫調色盤和水彩調色盤不同。大多是沒有分隔的木製調色盤,而且有各種形狀。

各種形狀的油畫調色盤

【雲型調色盤】

形狀類似Oval型,但是左手邊有內凹設計,所以可讓手臂縮起,方便作業。

【長方型調色盤】

方形好收納的調色盤。

【Oval型調色盤】

Oval就是橢圓形的意思,是油畫調色盤的代表性形狀。顏料好放置,方便使用的形狀。

【長方型折合式調色盤】

折合式調色盤,所以可以放入畫箱套組。為了避免收納時弄髒畫箱,請使用折合時朝內側的盤面。

【紙調色盤】

用紙製成的調色盤。

Holbein好賓╱紙調色盤S

如同便條紙用過就撕除最上面的紙,即可使用新的紙面。有20～30張和各種尺寸的商品。

其他還有鋁製和固定型的大理石調色盤。

油畫調色盤的使用方法

· 手拿著使用時,將大拇指穿入開孔部分,調色盤保持水平放在手臂上使用。

· 油壺裝設在靠近大拇指且避免搖晃的位置。畫用油約裝至半壺。

· 顏料一般依照色相環排放(請見P78),但如果已經熟悉色相環,也可以只擠出需要的顏色使用。

· 使用後用調色刀等刮除,用含有『松節油』(請見P103)的布擦拭乾淨。

· 如果顏料凝固在調色盤上,使用剝離劑(請見P105)清除。

油畫刀
調色刀

油畫刀的刀刃前端彎曲，調色刀的刀刃從刀柄往前伸直。
雖然名稱有刀，但不是用來切割任何東西的用具。

油畫刀

刮取調色盤上混合的顏料並且塗抹在
畫面的用具，有各種大小和形狀。和
畫筆相比，油畫刀可以在畫面一次塗
抹較多的顏料，留下的畫痕也不同於
畫筆或排筆的角度，而且還能像塗抹
混凝土般，塗抹出有厚度又平滑的畫
面。

世界堂／油畫刀
（左起No.14、No.9、No.15）

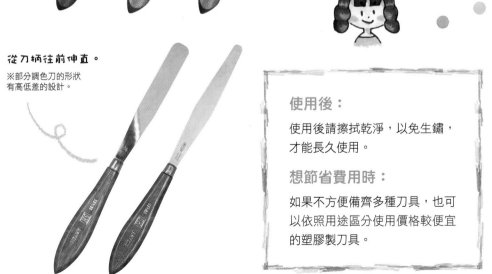

前端彎曲是為了
塗抹顏料時，手
不會碰到畫面。

有的藝術家只用
油畫刀繪畫喔。

調色刀

在調色盤上混合顏料和輔
助劑的用具。刀刃比油
畫刀厚且堅硬，所以從罐
裝取出打底材料時，或是
混合顏料時，可以稍微使
力。清理時也會用來刮取
調色盤的顏料。

ARTON／調色刀SH
（左起No.55、No.58）

從刀柄往前伸直。
※部分調色刀的形狀
有高低差的設計。

使用後：
使用後請擦拭乾淨，以免生鏽，
才能長久使用。

想節省費用時：
如果不方便備齊多種刀具，也可
以依照用途區分使用價格較便宜
的塑膠製刀具。

畫架

這是繪畫時支撐畫布的畫架，
也經常用於放置餐廳的招牌看板，
意外地是日常生活中常見的用具。

各種尺寸的畫架

① 世界堂／室內用畫架（3尺）

可創作的最大尺寸為30F（約900mm），適用於
小尺寸的素描或較小的作品。

② 世界堂／室內用畫架（4尺）

可創作的最大尺寸為50F（約1,150mm），適用
於學校作業或稍大的作品創作。

③ 世界堂／室內用畫架（5尺）

可創作的最大尺寸為80F（約1,450mm），適用
於展覽等大型作品的創作。

※照片為舊型號，和實際產品的形狀稍微不同。

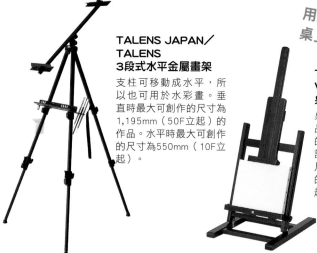

有各種尺寸呢！

用於室外作畫的折疊式戶外畫架

**TALENS JAPAN／
TALENS
3段式金屬畫架**

腳架為3段式伸縮設計，
為可收折的畫架。畫架橫
板托可設定2種高度，最
大可創作1,200mm（50F
立起）的作品。

**TALENS JAPAN／
TALENS
3段式水平金屬畫架**

支柱可移動成水平，所
以也可用於水彩畫。垂
直時最大可創作的尺寸為
1,195mm（50F立起）的
作品。水平時最大可創作
的尺寸為550mm（10F立
起）。

用於小型作品的桌上型畫架

**TALENS JAPAN／
Van Gogh畫架
桌上型畫架**

桌上型畫架不只可用於作
品創作，還可當成桌上
的漂亮擺飾。支柱部分的
設計相反，也可適用於小
尺寸的畫布。最大可創作
的尺寸為905mm（25F立
起）。

其他油畫用品

油畫還有其他許多的專門用具，如果備妥這些用品不但方便也有助於作業。

Holbein好賓／CANVAS BAG 畫板袋

聚酯纖維製的包包，有各種大小尺寸。可放入2片畫布，除了畫布，還可以放入所有扁平的繪畫媒材。

Holbein好賓／ART BAG CC-F6畫板背包CC-F6

背包可放入2片6F尺寸的畫布，還可收納戶外畫架。

Holbein好賓／畫布夾

2片畫布相對，用畫布夾卡在其間夾住固定，攜帶時就不會使畫布表面沾黏。裝入畫板背包時使用，也有彩色款式。

ever-mate／擠管器

可以將殘留管中的少量顏料完全擠出。

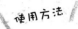

Holbein好賓／腕鎮

作品將近完成，做細部修飾時，靠在手腕穩定手部時使用。

使用方法

將腕鎮的前端放在畫面的邊緣。

手放在腕鎮的杖柄，能減少疲累和手震。

油畫時使用的畫布和筆？

使用油畫用的畫布（請見P170）。畫布是指將畫布經打底處理後繃在杉木等木製框。筆（請見P136）主要使用油畫筆，其筆桿較長，筆毛較硬。

水性？油性？兼具兩者特性的新型顏料

油畫顏料通常無法溶於水，但是有一種新型顏料不但保有油畫顏料的特色，
還可像水彩顏料般溶於水中使用。

KUSAKABE／AQYLA亞希樂

KUSAKABE的亞希樂系列是全球第一款使用醇酸樹脂顏料的顏料。由KUSAKABE販售的亞希樂，是兼具壓克力顏料和油畫顏料兩者特性的顏料，共有72種顏色，還有推出12色和18色的色組商品。

亞希樂用的輔助劑

亞希樂用的輔助劑包括增加光澤用、消光用、增厚用，另外還有一個和壓克力顏料不同的是有速乾劑。此外還有LEVELING LIQUID（均勻調劑）、RETARDER（緩乾劑）、CLEAR TOP COAT（增光劑）。

亞希樂的名稱是取自以下拼音

AQYLA（亞希樂）
AQUA（亞）
ALKYD（希）
TEMPERA（樂）

AQUA（亞）代表水溶性，ALKYD（希）代表醇酸樹脂，TEMPERA（樂）代表蛋彩顏料，是不論水性或油性皆適用的顏料。

〈使用方法〉

使用方法和水彩顏料相同，是溶於水使用的顏料，所以感覺使用方法近似壓克力顏料。和過往顏料完全不同之處是亞希樂更能與油畫顏料併用（和油畫顏料併用時有各種規則，所以請上廠商官網詳閱相關資料）。

基底材

亞希樂的原料為水性醇酸樹脂，附著力、堅牢性優異，可以直接描繪在紙張、畫布、木材、石材、金屬、磚瓦和玻璃等各種材質。

顯色和技法

顯色如壓克力顏料般鮮明，還可搭配亞希樂用的輔助劑，呈現增厚等各種表現。

乾燥

表面比壓克力顏料快乾，內部會慢慢乾燥。乾燥後仍可以修改。

安全性

不含鉛、水銀和鎘，非常注重環保和人體健康，是安全性極高的顏料。通過美國藝術與創造性材料學會的認證，還取得了AP認證。

Holbein好賓／
水溶性油畫顏料 DUO

Holbein好賓的DUO是可以使用水描繪的油畫顏料。沒有油畫顏料特有的氣味，也省去需要廢水處理的步驟，可以輕鬆愉快使用的油畫顏料。顏色共有100種，色彩組合有12色和20色，另外還有推出不同容量的組合、附專用畫用油的組合。

DUO專用畫用油

有如一般畫用油效果的畫用油和輔助劑，例如可形成牢固塗膜的『亞麻仁油』，以及可快速乾燥的『速乾劑』。

〈使用方法〉

除了可以使用水描繪出油畫顏料特有的筆觸之外，還可展現均勻薄塗、俐落濃厚線條等水彩特有的表現。畫筆也可以直接沖水清洗，和一般的油畫顏料一起使用。但是和油畫顏料併用時，如果油畫顏料混合了30%以上的畫用油，則不可溶於水，這點還請留意。

畫用油和輔助劑

DUO也可以只加水描繪，不過也有專用的畫用油，可用於想表現油畫原有光澤亮度時。DUO專用畫用油全是水溶性，所以可以和水一起使用。

乾燥

乾燥速度和一般油畫顏料相同需要一段時間。乾燥後畫面牢固不可溶於水也不可溶於油。使用DUO專用畫用油和輔助劑就可以加速乾燥。

基底材

和一般油畫相同，可用於畫布以及經過『Gesso打底劑』等打底的木製裱板等基底材。

水溶過程

顏料本身的構成和一般油畫顏料幾乎相同。不同的點在於配方中加入肥皂也有的界面活性劑。這個界面活性劑會包裹住顏料的油分和色料，所以不會和水分離，而是能完美分散於水中。

亞希樂和DUO最吸引人的就是都可以加水描繪！

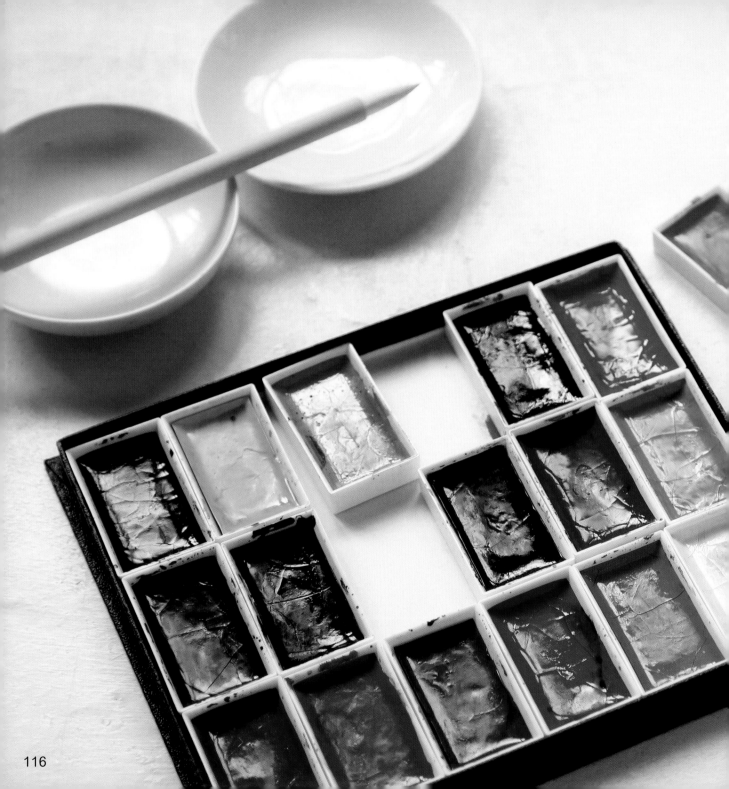

第 7 章

日本畫顏料

雖統稱為「日本畫」，使用的繪畫媒材種類卻不盡相同。

本章主要介紹日本畫使用的顏料，

例如礦物顏料和水干顏料。

日本畫給人的印象是專門用具繁多複雜，

但也有如水彩畫般只要溶於水就可以描繪的類型，

其實是任何人都可以輕易嘗試的繪畫媒材。

日本畫的基本

利用礦物顏料與和紙等日本傳統材料和技法的繪畫稱為日本畫。顏料和用具的使用方法獨特，所以讓我們先了解這些基本知識。

〈 何謂日本畫顏料？〉

日本畫顏料主要分為礦物顏料、水干顏料和胡粉這3種。不論哪一種都是顆粒狀或粉末狀，顏料本身並沒有附著力。基本上日本畫顏料的描繪方法是將這些顏料溶於稱為膠液（請見P125）的液體後描繪。但是，現在也有管狀或固狀包裝等只要溶於水就可以描繪的類型（請見P119）。

光有顏料無法描繪啊……

如果覺得門檻很高，使用溶於水即可描繪的類型就簡單多了！

可用水描繪的日本畫顏料		使用膠描繪的日本畫顏料		
管狀顏料	顏彩、鐵缽等	礦物顏料	水干顏料	胡粉
將日本畫使用的顏料和輔助劑混合製成。	將日本畫使用的顏料放入陶製容器固化製成。	將天然礦物或可顯色的人工礦石製成粉末狀。	以土為原料，用水精煉而成。販賣商品為小片板狀，需磨碎使用。	以貝殼為原料的白色顏料。可以和任何日本畫顏料合併使用。

〈 日本畫的底稿 〉

日本畫從底稿開始畫起，這一點和其他繪畫稍微不同。為了避免基底材「和紙」受損，底稿不會直接描繪在和紙。讓我們先來了解日本畫底稿的基本步驟。

① 在寫生簿畫草稿。

② 將描圖紙或薄美濃紙這類薄和紙放在草稿上，用鉛筆描摹草稿。

③ 在和紙和描圖紙之間鋪上念紙（轉印紙）或Chacopaper之類的複寫紙，用原子筆描摹草稿轉印在和紙上。

④ 用墨沿著轉印的底稿描摹（這個步驟稱為骨描），使用的筆是適合描線的面相筆或削用筆（見P143）。

Chacopaper／
SUPER CHACOPAPER 44 X 30cm
超級複寫紙44 X 30cm

描繪草稿的水性複寫紙。辦公使用的碳式複寫紙無法附著顏料，所以不能使用。

從小張的明信片尺寸開始描繪看看！

NAKAGAWA胡粉
／骨描墨汁180ml

適合描繪滑順線條的骨描用墨汁。

可用水描繪的日本畫顏料

管狀顏料

管狀包裝的日本畫顏料和水彩顏料一樣，都是溶於水後描繪的顏料。連覺得日本畫專業又困難的人，都能輕鬆動手繪畫，相當方便。

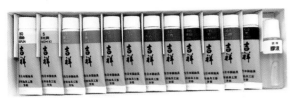

吉祥／管狀顏料12色組

此款簡易的高品質顏料除了日本畫既有充滿韻味的色彩，還有鮮豔的色彩。使用和水干顏料（P122）相同的色料。

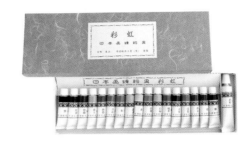

上羽繪惣／彩虹 日本畫含膠顏料

使用不易褪色的高級色料，可使用透明和不透明2種畫法。

顏彩／鐵缽

只要將沾水的筆沾取固狀日本畫顏料就可立刻描繪。顏彩為裝入小方格容器的顏料，鐵缽為裝入圓形容器的顏料。

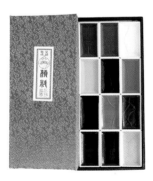

上羽繪惣／顏彩

顏料使用高品質的色料，並且加入固著劑和天然高級澱粉後固化。很適合用於簡單描繪的時候，例如：繪手紙或賀年卡。

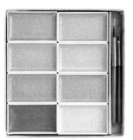

吉祥／珠光顏彩

以閃閃發亮的珠光色料為基礎的顏彩。使用的原料為雲母，是自古用於日本畫並且會反射光線的礦物。

其他類似顏彩形狀的還有以礦物顏料為原料的「鍊岩（NERI IWA）」，以及將色料用蜜蠟固化成棒狀的「棒繪具」。

上羽繪惣／鐵缽 特製8色組

這是顏彩（上面照片）的大容量版本。使用的顏料和顏彩相同。圓形陶製器皿給人沉穩的感覺，很適合想在家悠閒描繪的人。

小知識

顏彩和鐵缽龜裂

顏彩和鐵缽有一個特性是使用的顏料容易隨溫度和濕度的變化龜裂。如果產生龜裂的現象，也完全不影響顏料的品質，所以可以放心繼續使用。

使用膠描繪的日本畫顏料

 礦物顏料

日本畫自古使用的顏料，描繪時用膠將粉末狀的礦物或可顯色的人造礦石溶化使用。顏料的顏色會隨顆粒粗細變化，這點和其他顏料有很大的不同。

〈礦物顏料的挑選方法〉

① 天然礦物顏料和人造礦物顏料

礦物顏料的包裝會標記「天然」或「人造」。這表示這個顏料是由天然礦物製成的天然礦物顏料，還是由人造製成的人造礦物顏料。

天然…
使用真正的礦物原料製成的礦物顏料，特色為充滿韻味的優美色彩，通常價格較高。

人造…
以釉的填料（或玻璃）和金屬氧化物為原料，人造製成的礦物顏料，顯色鮮豔，價格便宜。

其他還有「合成礦物顏料」，使用水晶或方解石的礦石製成。

② 顆粒的粗細

右邊2個的顏色名（深群青綠）相同，但是顏色卻完全不同。這是因為2個顏料的顆粒大小不同。將有色糖果敲碎，顏色會漸漸顯白，同理顆粒變細時，由於光線四處反射，顏料看起來會近似白色。顆粒粗細可依照編號（粗度）分辨。顏色中最淡的稱為「白（BYAKU）」（編號的數字會因為廠牌和顏色不同，基本上標記的號碼範圍為1～15號左右）。

號碼越大…
顆粒較細，顏色較淡。

號碼越小…
顆粒較粗，顏色越濃。

 礦物顏料代表性的原料

硃砂…
朱色的原料，帶有光澤的深紅色礦物。

青金岩…
鮮豔的藍色礦物，西洋畫中稱為群青，許多名畫都有使用這個顏色。

孔雀石…
綠色礦物MALACHITE的日本名，礦物上有類似孔雀羽毛的條紋圖樣。

哇～真的是用礦物做成的啊！

〈礦物顏料的溶解方法〉

準備用具：礦物顏料／膠液（請見P125）／顏料碟／水

1. 將礦物顏料放在顏料碟中。
2. 將膠液放入顏料碟，用手指將顏料和膠液充分混合。
3. 用水調節濃度後即完成。因為顏料很容易沉澱，要一邊用筆充分混合，一邊使用。

各種礦物顏料

吉祥／礦物顏料24色組
這套色組基本上備齊了礦物顏料的基本色。吉祥的礦物顏料總共有86色，並且進一步將顆粒都分成10種色階，所以總共高達860色。視個人所需也可以購買色組後再補齊單色。

NAKAGAWA胡粉／鳳凰 礦物顏料24色組 赤函
相同顏色依粗度不同分別有2種色調，光是這套色組就能感受到礦物顏料微妙的色彩變化。另外也有48色組。而且可以視需求選擇，例如進一步細分濃淡的色組，或是只有天然礦物顏料的色組。

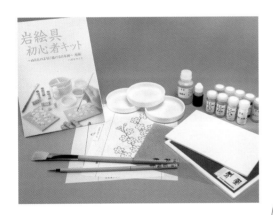

NAKAGAWA胡粉／鳳凰 礦物顏料 初學者套裝 櫻花篇
這個套裝適合想體驗礦物顏料的人，以著色的方式享受礦物顏料的繪畫樂趣，除了櫻花篇之外，還有紅葉篇、蘭花篇等各種版本。套裝內容包括礦物顏料、畫法說明書、膠液、筆、紙（麻紙板）、顏料碟等必要的用具，一應俱全。

有初學者套裝就比較放心！

請注意混色和筆的損耗！
使用礦物顏料時，會使用各種粗度的顏色（顆粒粗細）。顆粒的大小非常不同，有時會無法好好混色。混色時要注意顏料的相容性。另外，礦物顏料是在畫面塗抹礦物和人造石，實際上是在摩擦顆粒，很容易耗損筆。筆洗乾淨後必須好好保養（關於筆保養的詳細內容請參閱P135）。

水干顏料

與礦物顏料並列日本畫顏料的代表，顏料的原料為土。一如名稱「水干」，這是用水清除雜質，收乾做成片狀的顏料。

〈何謂水干顏料？〉

以土為原料，所以又稱為泥顏料。和礦物顏料一樣為粉末狀，顏料本身沒有附著力。販賣時為小片的片狀，所以需磨細後使用。水干顏料是顆粒非常細的顏料，所以

混色容易，會呈現消光霧面的繪畫。不像礦物顏料會因為顆粒粗細有所分別，但是在精製顏料時，會因「水簸」的過程而有濃和淡的分別。

〈水干顏料的溶解方法〉

準備用具：水干顏料／膠液（請見P125）／研杵／研缽／顏料碟／水

1. 將水干顏料放在研缽。
2. 用研杵畫圈磨碎固狀顏料。
3. 將顏料移至顏料碟，加上膠液後用手指充分混合。
4. 加水調節濃度後即完成。

各種水干顏料

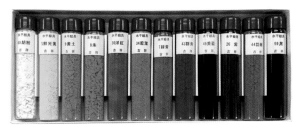

吉祥／水干顏料12色組
這組水干顏料不僅沿用古法製造，還有高品質的最新色料。從傳統雅致的色調到鮮豔色彩，是色彩豐富的系列。

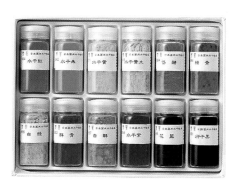

NAKAGAWA胡粉／鳳凰　水干顏料12色組
色組有12色和24色2種，單色的色數就有70色，非常多。而且可以活用混色容易的特性，所以特別適合有多種顏色需求的人使用。

胡粉

以扇貝和牡蠣等貝殼為原料製成的白色顏料。日本畫的白色多用胡粉描繪。
最近還出現含有胡粉成分的指甲油。

〈胡粉的使用方法〉

可以和礦物顏料和水干顏料一起使用,不只當成單純的
白色顏料使用,也會用於打底。主要成分為碳酸鈣,管
狀顏料和顏彩的白色也會使用胡粉。使用時將胡粉慢慢
加水溶化,使狀態如同混有膠液的管狀顏料。(詳細步
驟請參閱P124)。

上羽繪惣推出有胡粉成分的指甲
油「胡粉指甲油」。屬於速乾的
水性指甲油,可以讓人在日常生
活體驗日本自古的雅致色彩。

好可愛!

各種胡粉

上羽繪惣/水飛胡粉 白雪
將片狀的胡粉磨碎成自己喜好
的粗細使用。種類多樣,一般
價格高的用於最後修飾,價格
低的用於打底或堆高用。

用研缽和研
杵磨碎喔!

NAKAGAWA胡粉/研缽和研杵

吉祥/盛上胡粉500g
以吉祥獨創製法精製的顏料,很適合用
於「堆高技法」,利用厚塗顏料讓繪畫
更有立體感。用於製作有厚重感的作品
時,也可以當作白色顏料使用。

〈胡粉的溶解方法〉

準備用具：胡粉／膠液（請見P125）／研杵／研缽／湯匙／顏料碟／水

在研缽放入所需的胡粉分量，用研杵磨碎。

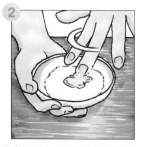
將磨得細碎的胡粉移至顏料碟，加入少量的膠液，用手指混合。

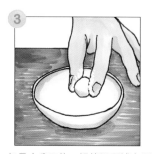
如果水分不夠，視情況再補上膠液，直到胡粉混合成糰狀。

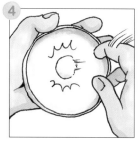
將混合好的胡粉糰子往顏料碟摔打多次，將糰子中的空氣排出（此過程稱為百叩）。

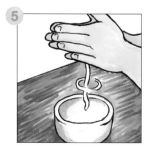
用兩手搓揉，將胡粉糰子揉成長條狀，並且放進顏料碟或乾淨的研缽。

加入熱水並且等候約5分鐘，清除雜質。

將熱水倒掉，再用手指搓揉。

將所需的分量移至顏料碟，用水溶至喜好的濃稠度即完成。

日本畫使用的金

日本畫還會使用以雲母為原料的珠光顏料和金箔。

【珠光顏料】

吉祥／金泥雲母
以雲母為原料的閃亮顏料，像礦物顏料一樣，需要溶於膠後再用水調整濃度使用。顏料具耐光性又堅固，可讓作品更漂亮。

【金箔用品】

吉祥／砂子筒
竹箔夾、純金箔
這個用具用於砂子技法，就是將金箔細撒在畫面的技法。用竹箔夾將金箔取出放入砂子筒，再用筆將金箔磨細撒出。

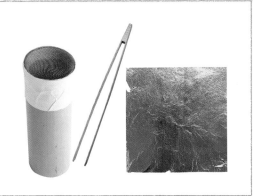

膠液和膠礬水

膠 膠是萃取自動物骨頭、皮或肌腱的明膠（膠原蛋白），是讓礦物顏料和水干顏料附著在紙張的接著劑。

為了和顏料混合，必須溶成膠液。膠液作法請參閱P126。

〈何謂膠？〉

水彩顏料有阿拉伯膠，油畫顏料有乾性油，分別為將色料附著在紙張和畫布的接著劑。膠是日本畫顏料的版本。因為是動物性原料，所以有獨特的氣味，不習慣的人可能會有點不適應。動物種類有兔子和鹿等。

吉祥／膠液
已溶成液狀的的膠。有加入防腐劑可以長期保存。

吉祥／粒膠
膠為顆粒狀，所以方便衡量分量，容易溶化。

各種膠

**旭陽化學工業／
三千本和膠　飛鳥**
棒狀膠，可折成易溶化的尺寸使用。

〈防止渲染的「膠礬水」〉

將俗稱明礬的粉末溶於膠液就是膠礬水。膠礬水有防止渲染的效果，防止渲染又稱為「膠礬」。和紙有分為經過膠礬的和紙，和未經過膠礬的「生紙」。自行為生紙做膠礬的處理時，就需要使用膠礬水。

要把這個溶於膠液啊！

吉祥／明礬
製作膠礬水時，少量溶於膠中使用。明礬有分為生明礬和燒明礬，照片中的為生明礬，生明礬加熱脫水後即為燒明礬。

吉祥／膠礬水
已經將明礬加入膠中溶化的液體。膠礬時開啟即可使用。

經過膠礬處理（防止渲染）

未經膠礬處理（防止渲染）

125

〈膠液的作法〉

準備用具：膠／電熱器／水／膠鍋／木刮刀

使用1根『三千本和膠
飛鳥』時

 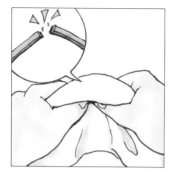

取出1根三千本和膠，折成約5cm長度。用毛巾
等包裹後用手折斷，或用鉗子剪斷。

在膠鍋中加入200ml的水和膠，讓膠浸泡1個晚
上左右。

需要時間
浸泡啊……

用電熱器加熱。

用木刮刀充分攪勻，直到膠完全溶解即完成。

這裡介紹的分量只
作為一般作業的參
考，所以可依喜好
調整濃度。

請注意保存期間

完成的膠液可用於溶化礦物顏料和水干顏料，或和胡粉混合時。
因為固狀膠製成的膠液並沒有加入保鮮劑，所以無法長期保存。
用剩的膠液請放入冷藏保管，最晚請在1週內用完。放入冷藏
後，有時會凝固成膠狀，只要再次加溫就可以使用。

如果沒有膠鍋，可
用有耐熱性的玻璃
容器，如果沒有木
刮刀，可用免洗筷
來代替。

〈膠礬水的作法〉

準備用具：膠液／明礬（生明礬）／電熱器／水／大量杯／研缽／研杵／湯匙

※用1根三千本和膠（10～15g）製作，製成的膠礬水（約1L）會稍微多一些。請調節膠量，只做出需要的分量。

① 在研缽放入約5g的生明礬，用研杵畫圈研磨至顆粒消失。

② 在大量杯加入800ml的水和P126 200ml的膠液，充分混合（如果是現成膠液，則是900ml的水和100ml的膠液）。

③ 用電熱器加溫稀釋的膠液。加溫到一定程度後停止加熱，放入明礬用湯匙混合。

④ 明礬充分溶化後即完成。

〈膠礬水的塗法〉

準備用具：膠礬水／和紙／毛巾／大顏料碟／排筆（打底用等較寬的排筆）

① 將和紙放在毛巾上，將膠礬水倒入大顏料碟中。

② 用排筆沾滿膠礬水後，慢慢平均塗在和紙上。

③ 塗好後等其乾燥，乾燥後翻到背面，塗抹背面。

④ 再塗抹一次表面即完成。用沾濕的筆試畫在紙的邊緣，確認是否有防止渲染的效果。

請注意氣溫和濕度

膠礬處理會因為氣溫和濕度影響成效。建議在濕氣少的晴朗天氣處理。和紙的種類也會影響膠礬處理的效果。濃度太濃顏料不易沾附，明礬成分可能也會加速紙張劣化。剩餘的膠礬水和膠液一樣放入冷藏保存，並且請盡早用完。

日本畫使用的紙與筆？

日本畫主要使用和紙，筆使用日本畫筆。關於和紙的詳細內容請參閱P166，關於日本畫筆的詳細內容請參閱P142。

溶化顏料和膠的用具

開始學習正宗的日本畫時，需要一些稍微專門的用具，
例如：研磨胡粉的用具、溶化膠的用具等。

顏料碟

陶製器皿，用於溶化顏料或混色時。有各種尺寸大小，大的顏料碟用於膠礬處理等需要使用大排筆時。

筆洗

洗筆時使用的陶製容器。有方形和圓形。也可以用於溶膠時。

NAKAGAWA胡粉／
圓形筆洗

研缽／研杵

研磨明礬以及胡粉時使用的陶瓷缽和杵。也是有很多尺寸大小。如果使用較多的胡粉，建議使用大的較為方便。

NAKAGAWA胡粉／
研缽和研杵

膠鍋

製作膠液時使用的鍋，有土鍋型、像茶壺般有把手的雪平鍋，有各種形狀。

NAKAGAWA胡粉／
附把手膠鍋

湯匙

又稱為膠匙，用於在顏料碟加入膠和水時。有黃銅製的和古銅色的樣式。

吉祥／湯匙

電熱器

又稱為電熱爐，溶膠時使用。溫度不會上升的太快，方便調節。

吉祥／電熱爐

日本畫上蓋的章是甚麼？

日本畫和書法作品，都會在作品的一隅蓋章。這究竟是甚麼？

落款章

在日本畫或書法作品一隅的章代表署名。這個章可稱為落款章、篆刻章或閒章。印章的文字沒有詳細的規則，可依照個人的性格自由創作。可以向刻印章的店家訂製，在店家找尋自己的名字，或是自己雕刻印章。

墨運堂／一字雅章

店家販售的印章多為漢字或平假名一個字的一字印。

〈落款章的種類〉

落款章分為白文章和朱文章2種。

【白文（陰刻）】蓋章時文字留白，多雕刻姓名。

【朱文（陽刻）】蓋章時留下紅色的字，多雕刻雅號。

作品如果蓋兩種章時，朱文章（雅號）蓋在白文章（姓名）的下面。

白文章　　　朱文章

※「雅號」是指畫家或文人本名以外自稱的名字，類似漫畫家的筆名。

〈印泥〉

一般蓋章時使用的主流為海綿或羊毛氈的紅色印台，但是書畫作品蓋章時多使用可以長期保存且顏色鮮明的印泥。

墨運堂／閒章迷你印泥　紅色

泥！？這是印台的原形啊！

想自己刻章的人

有篆刻用的石頭和雕刻石頭的刻刀。市面上也有販售用美工刀雕刻的橡皮擦章，所以可以製作屬於自己的印章。

墨運堂／青田

HINODEWASHI／篆刻　橡皮擦章

墨運堂／刻刀（雙刃）大

雕刻的文字會和印出的文字相反，這點還請注意。

COLUMN. 5

墨的魅力，韻味深遠

很多人在小學上課和開始寫字時都曾接觸到墨。
除了墨條和墨汁以外，還有繪墨，可讓人享受輕鬆畫出彩色水墨畫的樂趣。

〈墨是甚麼？〉

墨是將菜籽油和松木片燃燒後，收集隨燃燒火焰升起的媒煙，再用膠混合固化。書法
批改用的朱墨也含有日本畫中用於紅色的硃砂。形態大致可分為墨條和墨汁2種。

【墨條】　墨條依作法分成很多種類。

松煙墨：

燃燒松木片，利用其煤煙製成墨（直火焚
煙）。製成的墨條有些為濃郁的黑色，有
些帶點藍色調，帶藍色調的稱為青墨。

油煙墨：

將菜籽油等植物油做成燈芯燃燒，再採集
其油煙製成墨（芯焚油煙），其特色為帶
強烈光澤的黑色。調淡時會顯露茶色，所
以又稱為茶墨。

剛製成的墨稱為新墨，製成後經過數年水分消散的墨稱為古墨。如果
保存狀態良好，保存時間越久色調和延展性越佳，就成了上好的墨。
墨的計算單位以重量為基準，使用單位為丁。

（1丁型：15g、2丁型：30g、3丁型：45g、10丁型：150g）

將水倒入硯台，用墨條磨水，磨至喜
好的濃度後使用。使用後擦乾水分，
放入通風良好的桐木盒或紙盒保存，
避免高溫潮濕的地方。

【墨汁】

將墨製成液狀，倒入硯台就可馬上使用。有濃墨或青
墨等，墨汁濃度和色調都可選擇。原材料有膠和樹
脂，使用膠的墨汁可以和墨條一起使用，各有各的特
色。書畫裱裝成掛軸時，用墨汁書寫的書畫有時會發
生墨汁流動的狀況。

墨的用途非常多樣！

墨條、墨汁同樣都用於書法、水墨畫和日
本畫的輪廓線。雖然有明確記載用途，但
也可以用於其他方面。用途記載是用來表
示墨色濃度、色調和渲染程度等各有其適
合的用途。

各種墨

墨條

墨運堂／青龍胎

松煙墨。水墨畫用的青墨，濃淡表現佳，可重複塗色。價格也較便宜，適合用於水墨畫練習。

墨條

墨運堂／水墨畫用墨3種組

分為菊（茶色系）、蘭（深紫藍色系）、竹（藍色系）3種色調不同的墨條組合。沒有使用色料，膠的使用量減至最低，讓人品味煤煙原本的色調。

NAKAGAWA胡粉／鳳凰　骨描墨汁

這款墨汁可用於日本畫底稿「骨描」步驟，描繪複寫線條。適合用於描繪細柔線條，耐水性高，用吹風機吹乾後可立刻再次上色。

墨汁

墨運堂／墨汁　墨精水墨畫用No.31

水墨畫專用的濃縮液，使用的是直火焚煙的青墨。用水稀釋後，可以描繪出帶透明感的藍色調。

墨汁

新型墨的形態「繪墨」

溶於水描繪於紙

墨運堂／繪墨6色組

像顏彩將固狀日本畫顏料溶於水一樣，新型墨將墨條的墨溶於水中以便使用。在墨條形態時整體呈現黑色，但是溶於水、塗在紙上後，會出現令人玩味的色調顏色。和顏彩完全不同，讓人品味到質樸深邃的色調之樂。

【硯台】

硯台為磨墨的用具，有各種石硯。價格依照材質和大小也有很大的差距。硯台表面有肉眼看不出的「鋒鋩」，研磨的墨色和渲染程度會因這些突起的微小細紋而有不同。

墨運堂／和同硯內明

鋒鋩極細又密集。

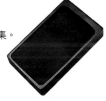

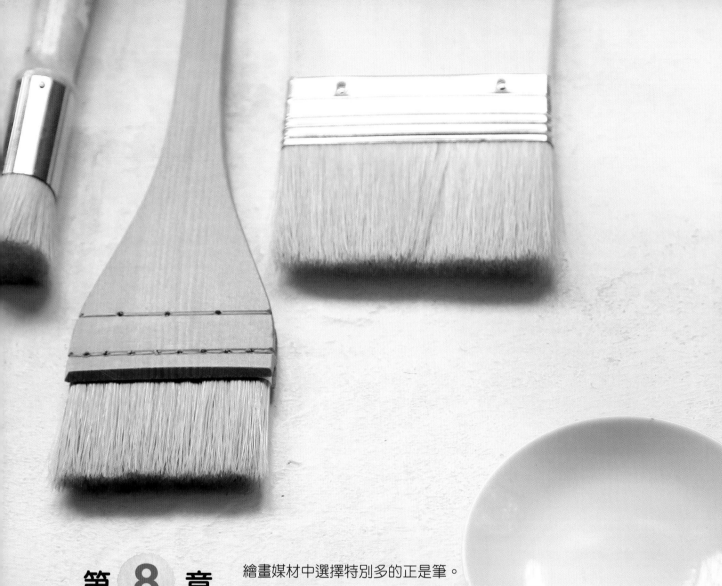

第 8 章

筆

繪畫媒材中選擇特別多的正是筆。
筆毛的種類、尺寸、筆尖形狀都會改變繪畫筆觸，
也深深影響作品的完成度。
筆和各種顏料一同使用，是不可缺少的繪畫用品。
即便只窺知一二，事先了解筆的種類和特色，
也是提升繪畫表現的捷徑。

筆的基本知識

筆的種類有很多，繪畫氛圍也會因使用的筆呈現不同的變化。因為屬於消耗品，大家也需要了解使用方法，避免不必要的耗損。

〈筆的種類〉

水彩筆

【用途】
水彩顏料、廣告顏料、彩色墨水、壓克力顏料

【特色】
大多毛質柔軟，吸水性佳。包含可畫出纖細筆觸的極細筆，細分成各種粗細筆型。可用於需要使用水的所有繪畫媒材。壓克力顏料主要使用尼龍製的筆（見P139）。

油畫筆

筆也是有各種款式啊！

【用途】
油畫顏料

【特色】
大多為毛質硬的筆，有不亞於油畫顏料的硬度，能成功將顏料塗抹上色。筆的長度做得比水彩筆長，以便讓人能以各種拿法和角度描繪立於畫架的畫布。

日本畫筆

【用途】
礦物顏料、水干顏料、水墨畫

【特色】
一般1支筆通常使用了多種動物的毛。吸水性和毛質柔軟度都近似水彩筆，可用於水彩畫、壓克力畫等各種繪畫媒材。描線用、著色用、暈染用，配合在作品營造的細節表現分門別類。

其他的筆

【毛筆】
毛筆會搭配書寫的文字製作適合的毛質，例如硬質筆適用於書寫漢字時，軟質筆適用於書寫平假名時。為了容易表現書寫力道，毛筆的筆尖大多長於繪畫用的筆。

【粉彩專用刷】
前端為稍圓的刷毛設計，用於粉彩暈染。

也可以刻意使用別種筆

基本依照用途使用筆，但是也有人會用日本畫筆描繪水彩畫，也有人會用油畫筆使用壓克力顏料。使用和用途不同的筆繪畫也可能會產生意想不到的趣味。因此不需要太在意筆的種類。但是有時因為組合搭配可能會加速筆的耗損程度，所以建議先了解筆和顏料的特色再挑選筆。

〈洗筆的方法〉

即便知道正確的用筆方式，如果洗筆時損傷，光是如此也會加速耗損程度。
讓我們一起學習正確溫和的保養方法。

> 隨便在水中亂攪會
> 讓筆受損啊……

基本洗法

1. 用毛巾或是布擦去筆上的顏料。

2. 用水或溫水輕輕從筆根揉洗到筆尖，也可以用流動的水沖洗。尤其是筆根部分很容易殘留顏料，所以一定要連根部都清洗乾淨。

3. 用布或毛巾吸乾水分。

4. 放在通風不會受陽光直射的地方，筆尖朝下自然風乾。

壓克力顏料時

壓克力顏料乾燥快速，作畫期間也要勤於洗筆。一旦有顏料凝固於筆尖，無法用水沖洗乾淨。尤其讓顏料凝固在金屬部件時，筆尖容易開叉，筆毛也容易斷裂。顏料凝固時一定要用專用的清洗液浸泡洗去。

油畫顏料時

基本上清洗的方式相同，但是油畫顏料需用專用的洗筆液（brushing cleaner）清洗。用布或紙張擦去筆上的顏料後用洗筆液清洗，並且利用洗筆器的分隔摩擦掉顏料。用毛巾等將洗筆液完全擦除後，用溫水和筆專用的肥皂將筆中的油分清除乾淨。

顏料凝固時

世界堂／
PERFECT
CLEANER洗筆液

筆專用肥皂

da vinci／
筆用肥皂
CLEANING SOAP

筆的保養和其他注意事項

★和人類頭髮有角質層一樣，動物的毛也需要潤絲，藉此可以維持美麗的筆毛質感。洗筆後建議使用專用潤絲保養。

★請勿用吹風機等高溫加熱的方式讓筆乾燥。尤其像水彩筆這樣纖細的筆毛，受到高溫加熱會受損。

★購買時請丟棄附在筆上的筆蓋。如果想勉強將筆蓋蓋回購買時的樣子，可能會損傷筆。

筆專用的潤絲

KUSAKABE／BRUSH
SOFTER畫筆保護劑
筆用保護劑。少量抹在洗淨後的筆上，可以延長使用壽命。

使用新筆時

新筆的筆尖會有一層黏膠。使用新筆時請用指腹從筆尖到根部慢慢揉鬆使用。日本畫筆可以用溫水洗去黏膠。

〈水彩筆和油畫筆的筆毛種類〉

筆毛的種類不同，描繪筆觸也不同。水彩筆、油畫筆都有各自特殊的筆毛，
但是硬度中等的筆毛大多用相同動物的毛製成。

原來每種筆的毛不一樣。

【松鼠毛】

用於水彩畫的毛，非常柔軟，吸水性
極佳。吸水量多，不但可以描繪出淡
彩表現，還可以描繪出細膩的成品，
依照尺寸可以呈現多樣變化。松鼠毛
價格較高，毛質又細緻，所以特別需
要照護。

【馬毛】

油畫、水彩以及日本畫筆都會使
用，是最普遍的毛。主要使用腹
部和腿部的毛，毛質柔軟適中，
相當好畫的筆。如果不知如何挑
選畫筆，建議可以先試用馬毛製
作的筆。

【貛毛】

用於油畫筆的毛，質地比豬鬃毛
軟，毛的根部較粗，但是前端很
細，所以很適合創作平面繪畫時
或使用輔助劑時。貛是日文中稱
為貉的動物。

軟 ←——————————————————————→ 硬

【紫貂毛】

毛質柔軟，吸水性佳。筆尖聚合度也
很好，彈力適中，所以可用於水彩
畫、壓克力畫等各種繪畫媒材。紫貂
為鼬科貂屬的動物名稱，還有一種名
為柯斯基紅貂的貂也屬於紫貂。

【尼龍毛（人造毛）】

筆尖聚合度佳，毛質沒有摺
痕。因為是人造製成，硬度
可依照用途分別製成硬的或
軟的毛。特別適合壓克力顏
料使用。

【豬鬃毛】

又白又硬，很強韌的毛。主
要用於厚塗油畫顏料、不透
明壓克力顏料時。可利用筆
痕描繪出張力十足的筆觸，
價格大多較低。

※這裡排列的軟硬順序只是大概的參考，筆的硬度會因為動物細分的種類和部位，用於油畫還是水彩畫而各有不同。

〈筆的尺寸標記〉

水彩筆和油畫筆都會標示數字，代表這支
筆在這個系列的粗細程度，其單位稱為
「號」。數字小者為細且筆尖較短的筆，
數字大者為粗且筆尖較長的筆。但是這個
單位標示只能代表這支筆在其中大概的大

小，所以即便同樣為10號筆，當種類改
變，大小也會完全不同。
日本畫筆也分成「大」、「中」、「小」
的尺寸，但一樣只是代表在這個種類中的
大小。

0 mini RESABLE 31F

2 mini RESABLE 31

〈水彩筆和油畫筆的筆尖形狀〉

筆的形狀多樣，靈活運用可變化筆觸和塗法。

圓頭筆

形狀為圓形，可一邊改變縱橫方向，一邊描繪，是最正統的形狀。

Holbein好賓／
mini RESABLE 31R

平頭筆

形狀扁平，很適合平面塗色。改為縱向角度還可描繪線條。

Holbein好賓／
mini RESABLE 31H

橢圓筆

可像平頭筆般使用，邊角為圓形的平頭筆。

Holbein好賓／
油畫筆SF

短尖筆

筆的形狀是短版的圓頭筆，適合用於細節描繪。

Holbein好賓／
PARA RESABLE 350P

斜筆

筆尖為斜切形狀的筆。很適合用於曲線面積的塗色。

ARTETJE／
CAMLON PRO 660

刀鋒筆

設計成弧線的平頭筆，隨著與畫面的接觸面，可以畫出多樣的線條。

Holbein好賓／
PARA RESABLE 350D

極細線筆

筆尖很長的圓頭筆，可吸附很多水分，很適合描繪穩定的長線條。

ARTETJE／
CAMLON PRO 670

貓舌筆

意味「貓舌」般的筆，描線、面積塗色都很適合，依力道強弱可以畫出各種有趣的筆觸。

ARTETJE／
Aquarelliste 900

扇形筆

扇形的平頭筆，用於暈染或是油畫透明畫法，重複塗抹薄透的顏料。

世界堂／
油畫筆NF

水彩筆

這是很多人小學時用過，很熟悉的筆。
正宗的水彩筆有很多種形狀和毛質。
試試使用價格稍高的水彩筆，你將驚訝於其描繪的輕鬆度。

各種水彩筆

1 Raphael／8404圓頭筆（柯斯基紅貂毛、中細）

筆使用柯斯基紅貂毛製成，屬於頂級貂毛且非常
稀少。特色為毛軟，吸水性和耐久性都很優異，
毛流長。

2 LEONARD／7733RO圓頭筆（柯斯基紅貂毛）

頂級水彩筆使用100%柯斯基紅貂毛，筆尖長，
適合細膩描繪。最終修飾時，只使用這一支就能
大大提升作品的完成度。

3 Raphael／803圓頭筆（松鼠毛）

松鼠毛製成的筆，特色是吸水性佳，又能畫出柔
和筆觸。一吸水筆尖就能自然聚合。另一個特色
是以鵝毛管製成的法式古典筆形。

4 Raphael／903橢圓筆（藍松鼠毛）

筆尖形狀收整成橢圓弧形的筆。柔軟而且吸水性
相當優異，所以很適合透明水彩輕淡筆觸的著
色。

5 Holbein好賓／A圓頭筆（馬毛）

最常見的馬毛水彩筆。價格親民又好畫，所以建
議先試用這一系列的筆，作為找尋自己喜好的標
準。

挑選筆的要領

若為新購買的筆，筆尖因為黏膠硬化，而且尚未吸收水分，所以看起來很
細。但是實際使用時，因為吸收水分和顏料，筆尖會變粗。挑選筆時建議
選擇尺寸較細的筆。

⑥ 名村大成堂／Norme圓頭筆尼龍毛

新開發的尼龍筆，以分子結構的水準加工筆毛表面，目標是製成如頂級天然的柯斯基紅貂毛。有彈性，吸水性優異。

⑦ Holbein好賓／
PARA RESABLE 350P短尖筆（鼬毛、RESABLE特製貂毛）

這款筆是由Holbein好賓獨自開發的合成纖維「RESABLE特製貂毛」和鼬毛混合製成。纖維經過凹凸加工，提升吸水性。

⑧ Holbein好賓／
PARA RESABLE 350D刀鋒筆（鼬毛、RESABLE特製貂毛）

和350P相同的Holbein好賓 PARA RESABLE系列。350系列的筆尖形狀豐富，所以光收集這個系列的筆就可以擁有各種筆尖形狀。

⑨ 丸善美術商事／iNTERLON 1027平頭筆（尼龍毛）

筆尖即便有摺痕，只要經過熱水就能恢復原狀，是形狀記憶型的尼龍筆，製成往內側捲不易散開的形狀。

⑩ ARTETJE／Aquarelliste 900貓舌筆（尼龍毛）

擁有優異保水力的尼龍筆，尤其在水彩筆方面擁有優異的吸水性，甚至優於松鼠毛的保水力。

小知識

壓克力顏料適合使用尼龍畫筆的原因

壓克力具有速乾性，所以筆尖一有顏料凝結，筆毛很快就無法繼續用。天然毛製成的筆，纖維表面有階梯狀皺摺（角質層），如果顏料深入此處會造成筆的劣化。因此適合使用人造毛的尼龍製筆。另外壓克力顏料含有壓克力性也可能會傷害天然毛。

油畫筆

油畫顏料用的筆，筆桿較長，可以有各種拿法。
油畫顏料黏性強，所以整體多為毛質較硬的筆。
油畫筆販售區會陳列很多白色的豬鬃毛油畫筆。

各種油畫筆

1 Holbein好賓／KA橢圓筆（豬鬃毛）

描繪油畫時最常使用硬質豬鬃毛的筆。Holbein好
賓 KA系列為日本製，是連初學者都覺得好用的
一般用品。

2 Holbein好賓／硬毛筆KINBUTA-F橢圓筆（豬鬃毛）

筆毛比一般豬鬃毛的筆柔軟。適用於想軟化顏料
使用時。

3 Holbein好賓／H-F橢圓筆（獾毛）

筆使用軟度適中的獾毛製成。根部較粗、前端較
細，所以適用於平面感畫面的創作。

4 Holbein好賓／H-R圓頭筆（獾毛）

使用獾毛製成的圓頭筆，毛質比馬毛稍硬，所以
適用於想以濃厚顏料細膩描繪的人。

5 Holbein好賓／SF橢圓筆（馬毛）

油畫也經常使用馬毛的筆。想將顏料稀釋，描繪
出溫和筆觸時，適合使用馬毛的筆。

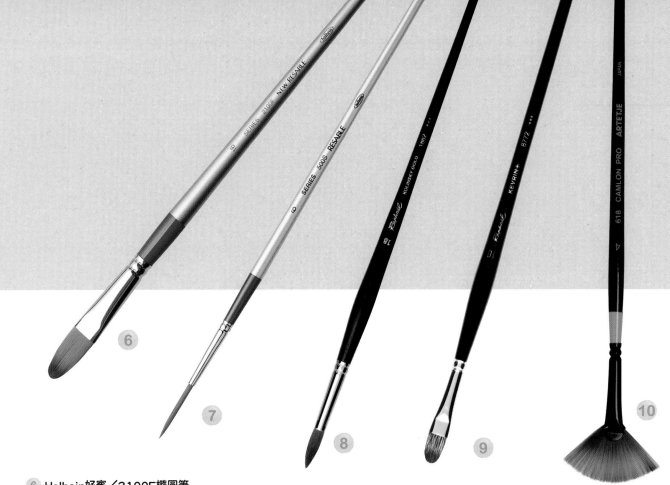

6 Holbein好賓／2100F橢圓筆
（RESABLE特製貂毛）

以有彈性的油畫用RESABLE特製貂毛製成，
也可以用於壓克力顏料。包括圓頭筆、排筆
等還有其他豐富的形狀。

7 Holbein好賓／500S極細線筆
（RESABLE特製貂毛）

這款筆和2100F相同，使用油畫用的
RESABLE特製貂毛。筆尖長，所以沾取顏料
方便，因為可以畫出長條曲線，所以也很常
用於簽名。

8 Raphael／
1862圓頭筆（柯斯基紅貂毛）

高級軟質毛製成的筆。可繪出纖細筆觸。

9 Raphael／
8772橢圓筆（天然毛+人工毛）

筆毛的硬度中等，使用天然毛以及稱為
「KEVRIN」的人造毛，代替現在極為少見
的貓鼬毛製成。

10 ARTETJE／CAMLON PRO 618
扇形筆（尼龍毛）

這支筆主要用於透明畫法的暈染技法。
CAMLON PRO系列的形狀也很豐富，而且還
有適用於油畫、水彩、壓克力畫的筆。

小知識

人造毛成為標準製品！？

人造毛的優點是便宜可大量生
產，加上近年來環保意識抬頭，
難以取得天然毛，所以使用人造
毛的筆大增。由於保護瀕危物種
的動物進出口管制，有些原生毛
日本也無法進口。

筆

日本畫筆

日本畫筆依照毛質和筆尖長度分別用於各種用途。
有的筆中心和外側使用不同的毛質，
是可讓人感受到日本細膩做工的筆。

〈日本畫筆的筆毛種類〉

日本畫筆還會使用未見於水彩筆和油畫筆的動物毛。

【山羊毛】
使用進口自中國的動物毛。特色為吸水性佳，筆毛聚合度也很優異。具耐久性，所以也當成各種日本畫筆的副材料使用。

【狸毛】
日本畫筆主要使用腹部的毛，毛質柔軟。另外，名稱會隨使用部位而不同，例如：白狸毛（腹部的毛）、黑狸毛（背部的毛），而且毛質也不同。

【馬毛】
日本畫筆和水彩筆、油畫筆一樣也常使用馬毛。由於馬毛用途廣泛，日本畫筆還常將其與各種毛混合製成混毛的筆使用。

軟 ←――――――――――――――――――→ 硬

【貓毛】
毛主要來自日本飼養的貓，是價格相當高的原料。尤其白貓的毛質佳，會用於面相筆等描線的筆，屬於比較容易耗損的毛質。

【鼬鼠毛】
鼬鼠毛吸水性、彈性、耐久性等擁有各種適合製成筆的要素。毛質適合用於纖細的描繪，使用範圍包括描線的面相筆到削用筆的主材料等。特色近似同為鼬科貂屬的動物毛。

【鹿毛】
有硬度和彈性的毛，主要使用日本和中國的鹿毛。毛的前端很銳利，毛芯空洞，所以吸水性極佳為其特色。有一種價位極高的毛「山馬」也屬於鹿毛的一種。

※這裡排列的軟硬順序只是大概的參考，筆的硬度會因為動物細分的種類和部位，用於油畫還是水彩畫而各有不同。

小知識

日本畫筆的毛來自國外！？

日本畫筆使用的毛很多來自具日本特色動物，但是最近用於筆的原毛幾乎都來自國外進口。日本製筆的技術彌補了原材料不足的缺憾。

日本畫筆通常由很多種動物的毛混合製成1支筆，所以專注在挑選筆的種類（右）會比較容易選擇。

〈日本畫筆的種類〉

日本畫筆看似相同卻有些微差異，讓我們來看
代表性的筆款。

日本畫筆難以從外觀
分辨，所以重點在於
了解種類和特色。

面相筆

筆一如其名，用於描繪人物或佛像臉
部。可以描繪出細膩精緻的線條，所
以現在也用於設計或插畫等各方面。

名村大成堂／鼬面相

削用筆

中心使用適合描線的鼬毛，外圈圍繞
著吸水性佳的羊毛，屬於全能筆。只
有筆尖前端顏色不同，這是由於利用
2種毛製成的結構。

名村大成堂／特選東紅

彩色筆

著色用的筆，毛質柔軟、吸水性佳，
從水彩畫到壓克力畫皆適用，可廣泛
用於各種繪畫媒材。

名村大成堂／彩色筆

隈取筆

特色為筆尖短圓，使用羊毛或馬毛等
吸水性佳的毛製成。主要用於暈染描
繪。

名村大成堂／隈取筆

付立筆

日本畫代表性的筆，用於表現沒有輪
廓時的沒骨畫法。大多使用多種毛，
筆尖細，吸水性也很優異，所以有人
說1支就可以畫出不錯的創作。

名村大成堂／茶軸名成

則妙筆

相對於削用筆使用的鼬毛，則妙筆使
用的是貓毛。輕淡的描繪筆觸，很適
合用於礦物顏料或水墨畫的描線。

名村大成堂／特選蒼明

平筆

白色的毛主要多使用柔軟的羊毛，茶
色的毛則多使用比羊毛稍硬的毛，例
如鼬毛或馬毛。筆尖長度和毛質等，
可以分別依用途挑選。

名村大成堂／TBP

連筆

日本畫排筆的變形，以多支筆相連成
的獨特形狀。吸水性優於排筆，除了
可以塗抹大範圍的面積之外，也可以
用於著色和暈染。

名村大成堂／雅心連筆

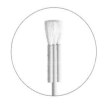

各種日本畫筆

筆

一開始挑選描線用的面相筆和著色用的彩色筆，比較方便作業。

名村大成堂／隈取筆 大（鹿毛、馬毛、羊毛）
這款隈取筆的筆毛混合了鹿毛、馬毛、羊毛，特色為筆尖形狀較粗圓。經常用於漸層等暈染技法。

名村大成堂／彩色筆 中（羊毛、鹿毛）
主材料為羊毛，再搭配鹿毛的混毛彩色筆。吸水性極佳，可用於水彩畫、壓克力畫等各種繪畫。

名村大成堂／毛書面相 小（柯斯基紅貂毛）
這款面相筆筆尖長，使用吸水性佳的柯斯基紅貂毛，適合用於細節描繪和精細著色。

名村大成堂／白貓面相（貓毛）
由白貓毛製成的面相筆，筆毛柔軟，甚至可以用於金泥顏料（用膠溶化使用的金粉）。

名村大成堂／鼬面相 小（鼬鼠毛）
使用日本的鼬鼠毛，是最普遍的面相筆。因為具耐久性，常用於學校教材而為人熟知。

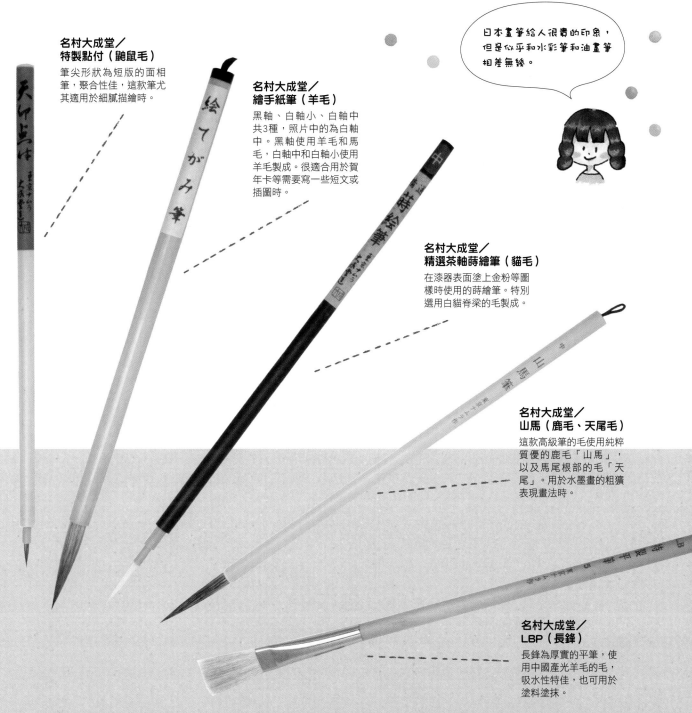

**名村大成堂／
特製點付（鼬鼠毛）**

筆尖形狀為短版的面相
筆，聚合性佳，這款筆尤
其適用於細膩描繪時。

**名村大成堂／
繪手紙筆（羊毛）**

黑軸、白軸小、白軸中
共3種，照片中的為白軸
中。黑軸使用羊毛和馬
毛，白軸中和白軸小使用
羊毛製成。很適合用於賀
年卡等需要寫一些短文或
插圖時。

**名村大成堂／
精選茶軸蒔繪筆（貓毛）**

在漆器表面塗上金粉等圖
樣時使用的蒔繪筆。特別
選用白貓脊梁的毛製成。

**名村大成堂／
山馬（鹿毛、天尾毛）**

這款高級筆的毛使用純粹
質優的鹿毛「山馬」，
以及馬尾根部的毛「天
尾」。用於水墨畫的粗獷
表現畫法時。

**名村大成堂／
LBP（長鋒）**

長鋒為厚實的平筆，使
用中國產光羊毛的毛，
吸水性特佳，也可用於
塗料塗抹。

日本畫筆給人很貴的印象，
但是似乎和水彩筆和油畫筆
相差無幾。

145

排筆（刷）

排筆的用途廣泛，塗裝、打掃、烹調的調味料塗抹都會用到。
牙刷和排筆一樣也屬於很好用的刷具。
就讓我們來看看繪畫排筆有哪些。

如果油性塗料使用水性用排筆，溶劑可能會使刷毛損壞。

一定要分開使用！

〈油性用排筆和水性用排筆〉

排筆大致分為油性用和水性用2種。繪畫時油性用排筆用於油畫顏料，水性用排筆用於水彩畫和日本畫。

油性用排筆

主要用於油畫顏料的打底。和油畫筆一樣使用較硬的豬鬃毛，所以不會受制於油畫顏料的黏稠，可將顏料完整塗開。

名村大成堂／油畫刷

和打底刷一樣可以用於打底，這支油畫刷的形狀也方便用於塗裝等立體物件。

名村大成堂／打底刷

好拿好使力的形狀，所以很適用於大型創作。

水性用排筆

用於水彩畫或日本畫需一口氣大範圍塗色時。也稱為書繪排筆或設計排筆，大多使用柔軟且吸水性佳的羊毛。

名村大成堂／A印書繪排筆

水裱（請見P162）或膠礬處理（請見P125）皆適用，所以建議分別準備顏料用、水裱用和膠礬處理用的排筆。

名村大成堂／AC壓克力刷

尼龍製的排筆，適合用於壓克力顏料Gesso打底劑（請見P88）等打底塗色。

還有各種媒材專用的排筆（刷）！

型染刷

用於染色技法時，例如版畫著色、布料染色、蠟染等。

名村大成堂／B暈染刷No.7

模板刷

使用於模板技法，就是將紙型（表面有繪圖或文字形狀開孔的物件）放在紙上後，在紙型表面塗刷顏料。

ARTON／BRUSH α 8001

粉彩專用刷

粉彩用的暈染刷，用粉彩描繪後，在表面刷過暈染，可以將粉狀的粉彩擴散於整個畫面。

Holbein好賓／粉彩專用刷HP-02

筆筒／筆捲

收納筆以便攜帶的用具。
筒狀的稱為筆筒，將筆排好捲起用繩子固定的稱為筆捲。

只是便於攜帶筆的用具，所以將未乾的筆一直放置其中，可能會發霉。

攜帶的筆一定要放在不受日照、通風良好的地方。

筆筒

**Holbein好賓／
筆筒　方型、圓型**
不論水彩筆還是油彩
筆皆可收納。方型的
可3段式收縮，圓型
的可2段式收縮。

筆捲

Raphael／筆袋
有10個裝筆的袋口和1個大袋
口，大袋口可以裝較粗的筆或
其他繪畫媒材。

**開明／附筆袋的筆捲
中（10個袋口）**

小的筆捲有6個袋
口，中的筆捲有10
個袋口。網狀設計透
氣性佳，不會使筆受
損。鬆緊綁帶附魔鬼
氈，方便收整。

避免攜帶時讓筆尖受損的小技巧

將筆放入筆筒攜帶
時，移動期間筆會
在筆筒中搖動，筆
尖會碰撞到筆筒邊
端，所以要留意放
入的方法。

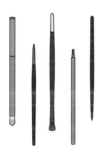

① 筆要交互排
列，排列時
不要將筆尖
超出外側。

② 排好後保持
排列位置，
將筆一起用
橡皮筋固定。

③ 放入筆筒，即便
筆隨移動搖動，
筆尖也不會碰到
邊緣（拆下橡皮
筋時請小心）。

關於筆的二三事

讓我們來看看關於筆的挑選和保養，大家常見的問題。

Q 請問畫筆價格的差別在哪？

A 毛的品質、稀有性和細膩度。

作工的細膩度是指挑選毛的嚴選程度。尤其日本畫筆的製造過程幾乎不能機械化，多由職人手工製作。價格的差異也來自於職人的技術含量。大的筆使用較多的毛，筆越大價格也越高。

Q 筆毛為何會脫落？

A 因為中間斷裂的關係。

許多筆將其根部的金屬部件取下後，會發現和筆尖幾乎等長的毛都被金屬部件遮覆，而且用黏膠牢牢固定。從這裡只脫落1根毛幾乎不可能，筆毛脫落通常是金屬部件的交界將筆毛割斷，原因是用筆的方法。如果用強筆

Q 有沒有方法可修好損壞的筆？

A 不可能復原。請好好維護以便長久使用。

筆為消耗品，即便多細心呵護，都會慢慢損耗不如新品強韌。清洗乾淨，細心保養都無法恢復原有狀態時，就是換筆的時刻。損壞的筆無法復原，但肯定的是只要細心使用就可延長使用時間，請好好使用。

Q 初學者階段用便宜的筆就可以嗎？

A 正因為是初學者才需要價格比較高的筆。

如果是水彩畫，單單於最終修飾時使用吸水性佳的柯斯基紅貂毛畫筆，作品的完成度就有差異。在還不熟練的時候，也可能損傷畫筆，所以大範圍著色時請用便宜的筆，最終修飾時使用稍微好一點的筆，建議可以這樣搭配使用。尼龍等人造毛的筆價格低，品質也穩定。

壓使用筆，筆和金屬部件的交界受力，金屬部件就像美工刀一樣將筆毛割斷。另外也可能起因於金屬部件凝固的顏料，不論何者都是和用筆方法有關。筆毛一旦脫落，先確認毛的長度，如果長度和筆尖一樣時，用筆方法溫和一些，或許就可以減少筆毛脫落。

此處受力

但是如果想用粗獷筆觸描繪時？

這個時候就只能……照自己的想法去做吧！

COLUMN. 5
關於顏色的故事～日本色彩～

日本傳統色彩有許多優美的名稱。大家可能以為這些全是自古留下的顏色，
沒想到有些色名是最近才誕生而且由來特別。

唐紅

這個深紅色指的是真紅（深紅），也出現在百人一首的名句「遠古神代亦未聞，唐紅艷染龍田川」。另一個說法是跨海傳來的紅色。

亞麻色

德布西鋼琴前奏曲『亞麻色頭髮的少女』中有名的顏色。顏色比喻西方人帶黃色調的淡棕色髮色，不是日本自古有的色名。

藍色

這個顏色來自植物的藍，自古就有的藍染是在這個顏色加入黃色染料。日本藍染源自飛鳥時代，西洋則可追溯至古老的西元前。西洋名稱為「靛藍」。

新橋色

一種淡藍色，也用於塗料的名稱。明治中期左右產生的化學染料，當時東京新橋的藝人將這個顏色推廣在和服而得此名。

檸檬色

直接使用外來語當成日本的顏色名稱。19世紀後半在國外大量生產的鎘黃中，加入帶點綠色的黃色。這個顏色來到日本後用中文的「檸檬」漢字作為名稱。

若竹色

日本顏色取自竹子的顏色共有4種。淡綠色的若竹色，深綠色的青竹色，暗綠色的老竹色。還有茶色的起源煤竹色，是指為了清掃天花板煤煙，沾染煤漬的竹子色。

銀鼠

也用於色紙的顏色名稱，為明亮的灰色。江戶中期後用於染色的色名，過去為代表喪事的顏色，但因為江戶時代的流行而轉變成有格調的色彩。

漆黑

漆黑的語源來自塗黑的漆器，指具深度又有美麗光澤的黑色，也用來表現純黑。

原色

稍微帶點黃色的白色，意思為樸素不帶修飾，是自古就有的詞彙，但是沒有用於傳統色名中。昭和流行自然色時，將自然材質本身的原生色調稱為「原色」。

胡粉

說法一為推古天皇時代新羅移民的朝貢，另一說法為來自胡人（西域）的白色粉末。當時的胡粉就是現在稱為鉛白的白色顏料，成分不同於現在用於日本畫中，以貝殼為原料的胡粉。

ÆRCHES®
AQUARELLE - WATERCOLOUR - ACUARELA

GRAIN SATINÉ
HOT PRESSED
GRANO SATINADO

300 g/m² - 140 lb

18 cm x 26 cm - 7 in x 10 in
BLOC POUR L'AQUARELLE ET LA DÉTREMPE
WATERCOLOUR AND WET MEDIA BLOCK
BLOC ACUARELA Y TÉCNICAS HÚMEDAS

100%
PUR COTON
COTTON
ALGODÓN

MOULIN à PAPIER d'ÆRCHES®

DRAWING
BLOCK

第 9 章

紙張和畫布

紙張或畫布又可稱為「基底材」，
是繪畫時塗上顏料的基底。
紙張也是基底材的一種，尤其搭配繪畫媒材，紙張擁有多種特色，
所以只更換紙張，很可能就瞬間解決了繪畫的難點。
本章將介紹包括紙張的各種基底材。

紙的基本知識

繪畫時紙張是最常使用的基底材。
用於繪畫的紙張又稱為美術用紙,
有多樣種類、厚度和大小。

〈紙的種類〉

搭配使用的繪畫媒材,紙張種類多樣。大家先來了解自己想創作的畫適合哪一種紙張。

速寫紙

繪畫練習使用的薄紙張。主要做成速寫簿販售,便宜、張數多。

(主要使用的繪畫媒材)
鉛筆/工程筆/色鉛筆

素描紙

表面經過粗面處理的紙張,以便炭筆和鉛筆漂亮上色。

(主要使用的繪畫媒材)
炭筆/炭精條/鉛筆等

圖畫紙

最普遍的紙張,可以使用各種繪畫媒材。全白且厚度適中。

(主要使用的繪畫媒材)
鉛筆/色鉛筆/水彩顏料/粉彩等

粉彩紙

表面凹凸紋路比一般圖畫紙明顯,以便粉彩上色。紙張種類豐富。

(主要使用的繪畫媒材)
粉彩/蠟筆/色鉛筆/炭精條等

肯特紙

表面平滑細緻的紙張,適合精細描繪。大多用於漫畫和插畫。

(主要使用的繪畫媒材)
沾水筆/壓克力顏料/麥克筆/彩色墨水等

水彩紙

紙張適合使用水的繪畫媒材,紙紋和厚度的選擇分類精細,可讓顏料呈現漂亮的渲染效果。

(主要使用的繪畫媒材)
水彩顏料/壓克力顏料/廣告顏料等

和紙

包括原料和產地,日本和紙擁有許多特色,除了日本畫也可以用於版畫和水墨畫。非常結實適合保存。

(主要使用的繪畫媒材)
礦物顏料/水干顏料/顏彩/墨等

〈紙張厚度的標記〉

看寫生簿和影印紙包裝時，會看到「190g」或「135kg」這些和商品名並列的標記。這是代表紙張厚度的單位，這個數字越大表示紙張越厚。「g」和「kg」各用不同的方法測量厚度，分別稱為「基重」和「連量」

基重：標記為「g」

表示這一張紙1平方公尺大的重量。表記方式有「g」或「g/m²」

連量：標記為「kg」

表示這張紙全開尺寸1000張的重量，又稱為斤量。

基重是指這張紙如果有1平方公尺大時，會有幾克，並不是商品本身的重量。

1m　1m
1張・1m²
基重（g）

1000張=
1連

1連的重量
=連量（kg）

連量是指「尺寸最大的紙1000張時有幾kg」

何謂「全開」紙的尺寸

紙張各有其版本的最大尺寸，稱為全開（全尺寸）。四六版的標記多為「4/6版」，但不論哪一種的念法都是「四六版」。另外，還有「對開」、「四開」的尺寸，就是將全開紙切半或切成四分之一。因此全尺寸的大小不同，這些尺寸也會不同。

代表性的全開尺寸

四六版	菊版	A版	B版	純白紙版
788×1091mm	636×939mm	625×880mm	765×1085mm	900×1200mm

還有其他的紙張厚度標記

有些紙張厚度會標記為「厚」和「薄」。厚和薄是指同一紙類中何者較厚，所以同樣是厚，但紙類不同，厚度也會不同。

如果想要比全開還大的紙時

紙捲是指將紙製成卷軸狀。紙的種類有圖畫紙、水彩紙和上質紙，種類繁多，尺寸依紙類而有所不同，一般多為1～1.5m x 10m左右的規格，便於學校活動等需要大型紙張時。

muse／WATSON紙捲

〈紙張紋路〉

紙張紋路有2種含意,一是指紙張表面的粗糙程度,用「紋路粗或紋路細」來表現,
另一種是稱為絲流的紙張纖維方向。

① 紙張紋路的粗細

紙張有表面平滑和粗糙的分別,平滑的稱為細紋,粗糙的稱為粗紋,介於兩
者之間的稱為「中紋」。尤其使用透明水彩時,紙張紋路的粗細會大大改變
作品氛圍。

細紋

表面平滑,所以可清楚顯示筆
和顏料描繪的線條。適用於精
細描繪和清楚筆觸。

中紋

介於細紋和粗紋之間。帶有適
度的粗糙感,顏料渲染程度適
中。

粗紋

表面粗糙,所以塗上顏料後,
給人輪廓模糊的感覺。很適合
塗抹粉彩。

ORION／C zanne塞尚水彩紙

> **甚麼都沒有標記時?**
>
> 會標記紙張紋路的主要是水彩
> 紙,為了分辨同系列粗紋和細紋
> 的紙張而標記。例如粉彩紙原本
> 就屬於粗糙紙質,即便沒有任何
> 標記,紋路大約如同水彩紙的粗
> 紋。

② 紙張纖維的方向

機械製作的紙張會出現纖維的流向(絲
流)。纖維和紙張長邊呈平行流向的為「縱
紋」,纖維和紙張短邊呈平行流向的為「橫
紋」。日文以縱(TATE)和橫(YOKO)拼音
的字首分別標示為「T目」「Y目」。繪畫時
雖不需要特別留意,但是創作或自己製書時
需要注意絲流。

順絲流(縱紋)

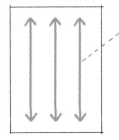

纖維和紙張長邊呈
平行流向。

纖維和紙張短邊呈
平行流向。

逆絲流(橫紋)

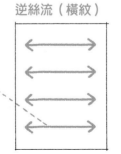

> 如果和絲流成垂直彎曲紙
> 張,會覺得有些硬不好
> 彎。例如紙型製作時就能
> 明顯發覺這個現象。

〈紙張的正面和反面〉

紙張有分正反面，彼此的質感稍微不同。如果是寫生簿，朝封面的為正面，紙捲有分成內側為正面，和外側為正面的類型。散裝販售的紙張很難一眼區分辨別。大部分的圖畫紙和水彩紙，通常紙張表面凹凸明顯的即為正面（和紙為平滑表面為正面）。

但是原本表面就是平滑的細紋紙張就難以分辨，所以有些紙張為了便於區分會在邊角加工（水印）。稱為「浮水印」，透過照明透光時，可以看到文字的該面即是正面。

浮水印

照光時……

文字浮現

可從正面的表面正確辨別浮現的文字。

ARJOMARI／ARCHES水彩紙

Q 一定要留意紙張的正反面嗎？

A 有時一定要留意，有時不須留意。

大部分的紙張對於顏料的渲染程度有些微的差異，但是即便使用反面也不會有太明顯的問題。如果偏好背面的紙紋時，也有人會刻意畫在背面。希望大家留意的是使用經過膠礬處理（防止渲染）（請見P125）的和紙時。如果正反面使用錯誤，好不容易準備了防止渲染的紙，卻使顏料渲染了。分不清和紙正反面時，請用沾濕的筆在紙邊畫線，就可以區分水的渲染程度。

小知識

也有不分正反面的紙張！？

ORION販售的WIRGMAN水彩紙，正反面的紋路不同。紙張是使用質佳的木漿，以獨自製法製成的中性紙，兩面分別為中紋和細紋，1張紙可當2張使用。

中紋　　　　細紋

ORION／WIRGMAN水彩紙

種類多樣！
寫生簿

寫生簿方便在外寫生，
從速寫簿到正統的高級水彩紙，
裝訂成寫生簿使用的紙類有很多種。
其中甚至有一種是將四邊密封的類型。

線圈型（活頁型）

正統的寫生簿形狀，用1條螺旋狀的線圈穿過紙邊的孔洞固定。也有一個孔洞穿過2條線圈的雙線圈型寫生簿。

密封膠膜型

除了一個地方之外，四邊封膠。主要用於高級水彩紙，紙張即便吸水也能避免起皺。描繪在最上層的紙張，完成後從沒有封膠的部分用拆封刀割開分離。

膠裝型

像便條紙一樣只在書背膠裝的類型。也稱為書背膠裝型，可以漂亮地將紙一張張撕下。

小知識

克服線圈型寫生簿的弱點！
Muse的「Skip Arch」

使用線圈型寫生簿的困難在於難以俐落撕下紙張。muse的寫生簿運用了專利設計Skip Arch孔，線圈前面有一道如同摺頁線般的切口，可以將紙張俐落撕下。

和一般方形或圓形的線圈孔不同，拱型線圈孔具有摺頁線的功能。

用於割開密封膠膜型寫生簿

Holbein好賓／拆封刀

像葉片形狀的拆封刀，插入密封膠膜型寫生簿第1頁和第2頁紙之間滑過後，就可以將第1頁的紙割下。

寫生簿的尺寸

寫生簿的尺寸規格大多為F4、F6、F8，這主要是油畫使用的畫布規格，比辦公用的A4或B4的短邊長度稍長，是適合繪畫的大小（有關F尺寸的詳細內容請參閱P170）。

速寫紙

速寫紙的紙張薄，價格便宜，所以通常用於練習。
速寫的法文為「croquis」，
日文取其在短時間繪畫之意翻譯為漢字「速寫」。

〈何謂速寫紙？〉

像影印紙般又薄又光滑的紙張，最大的優點是便宜、張數多，
不用在意畫錯，可以大量描繪。大多不是單張販售，而是像寫
生簿的形式，以速寫簿的類型販售。使用搭配水的繪畫媒材，
顏料會滲透，使用麥克筆會滲透至背面，所以可使用的繪畫媒
材大概只有鉛筆和炭精條等。

**Maruman／
速寫簿**

速寫簿的經典商品，紙的
顏色有白色和奶油色，尺
寸也很豐富。封面的紙相
當軟，甚至可以捲起。外
出時放入畫箱攜帶，一點
也不麻煩。

速寫簿的各種使用方法

- 繪畫練習簿
- 在室內和室外寫生
- 插畫或繪畫的構圖草稿

- 漫畫的題材本
- 服裝和配飾的設計原稿
- 造型物件的設計圖草稿

根據使用者的狀
況，也可以是練
習簿，也可以是
發想簿。

素描紙

炭筆素描使用的紙張，
表面經過凹凸加工，
這些凹凸紋路的功用是讓炭筆和鉛筆能夠清楚附著於畫面。

〈何謂素描紙？〉

使用於素描紙的繪畫媒材主要為炭筆、鉛
筆、炭精條、炭精筆等。素描紙有所謂的素
描紙標準開，使用自己的規格。

素描紙標準K：650 × 500mm
　　　倍版：650 × 1000mm

muse／MBM素描紙

法國製的最高級素描紙，市占率高，甚
至一提到素描紙就會想到MBM。

muse／atelier素描紙107g

日本製的高級素描紙。表面為粗紋，
炭筆好附著，也不會起毛。

圖畫紙

最普遍的美術用紙，大家應該小時候都有接觸過，紙張有厚度又很白，蠟筆、色鉛筆、水彩顏料等，用途廣泛多樣。

各種圖畫紙

圖畫紙也有這麼多名稱啊！

muse／SUNFLOWER（M畫、A畫）

有分M畫和A畫的規格，兩者的紙紋皆是中紋，顏色和質地也相同。M畫紙張比A畫紙張厚。純白色，抗水性強，不易起毛。

muse／NEW TMK POSTER

頂級的細紋圖畫紙，表面質感平滑又厚實，包含水彩、壓克力顏料、色鉛筆，適用於各種繪畫媒材。

muse／白象畫學紙

厚度範圍廣泛的圖畫紙，從薄口到特厚口有各種厚度。薄口價格也便宜，因此還非常適合讓小孩嘗試繪畫時使用。

使用圖畫紙的寫生簿

muse／
Super M畫BOOK 175kg

使用SUNFLOWER M畫紙的寫生簿，格紋封面搭配對角交叉設計，時尚洗鍊。圖畫紙的紙張厚實，所以可用於練習和作品創作。

muse／A畫BOOK 135kg

使用厚SUNFLOWER A畫紙的寫生簿，也有很多尺寸，是學校常用的高級圖畫紙，非常受到大家喜愛。

Maruman／
圖案Sketch Book 126.5g/m²

超長銷的寫生簿，價格便宜，尺寸豐富，可運用於各種用途。張數也很多，所以推薦給覺得速寫簿紙張太薄的人。

Maruman／
OLIVE 156.5g/m²

使用的厚紙是以Maruman圖畫紙的Maruman紙質基準製成，表面凹凸紋路適中。價格便宜且紙張厚實，很適合初學者使用。

粉彩紙

繪畫並沒有規定一定要畫在白紙。
粉彩紙有豐富的色彩選擇，
是可省去著色作業的紙張。

〈何謂粉彩紙？〉

粉彩紙的紙張表面有明顯的凹凸紋路，非常
適合讓包括粉彩和炭精條，這類由粉末固化
製成的繪畫媒材塗抹。紙張也有一定厚度，
所以也可用於水彩畫，色彩（紙色）豐富為
其特色。其中CANSON Mi-Teintes的顏色數
量甚至超過40種，所以對於畫粉彩畫的人來
說，是極佳的選擇。

Maruman／CANSON Mi-Teintes BOOK 160g
全球市占率第一的法國製粉彩紙。Mi-Teintes BOOK內有10種顏色，共有17張。

muse／PASTEL WATSON BOOK 190g
自然色、白色、灰色，內有3種顏色。每張都附上保護紙，而且是寫生簿少見的P尺寸規格。

肯特紙

想畫插畫時使用手邊有的紙，
但是影印紙太單薄，用圖畫紙麥克筆會渲染，
這個時候最適合使用肯特紙。

〈何謂肯特紙？〉

如同加厚的影印紙，紙張表面平滑，顏色是
很純淨的白色。可使沾水筆和墨水筆充分顯
色，適合描繪精緻畫作，所以用途也很多
元，廣泛用於漫畫、插畫、設計圖、製圖。
紙張平滑，所以可掃描成清晰的數位畫面也
是優點之一。用壓克力顏料描繪時，也經常
使用肯特紙。

muse／KMK KENT BOOK#150
使用高級肯特紙的單邊膠裝型寫生簿，厚度有#150和#200兩種，#200較厚，日本製造，超過半世紀的長銷商品。

DELETER／漫畫原稿用紙肯特紙 B4有刻度AK TYPE 135kg
紙張比上質紙的原稿用紙更平滑，可讓沾水筆滑順描繪。還附有適合漫畫製作的外框刻度。

水彩紙

大家將顏料描繪在圖畫紙時,是不是曾發生過紙張漸漸起皺,
甚至紙面開始積水的情況?
想要使用很多水時,建議使用水彩紙。

〈水彩紙的挑選方法〉

水彩紙主要適用於使用很多水的透明水彩。選擇時有3大重點。

1 紙張厚度

厚度約300g的紙張屬於特別厚的紙,厚紙張較少變形和起皺。寫生簿多為約200g的厚度,為了使紙張不易起皺,將紙張施以「水裱(請見P162)」處理時,通常也使用這種厚度的紙張。

2 紙紋粗細

參考P154介紹過的紙張表面凹凸程度。想細緻描繪或變化筆觸的繪圖時,請選擇細紋,想利用紙張紋路,畫出模糊、暈染、渲染等繪圖時,適合選擇粗紋。

3 紙張原料

水彩紙因價格高低有很多種類別。水彩紙的原料主要是木漿或棉漿,棉漿成分越高,越能表現美麗的渲染或暈染效果,所以價格相對較高。

各種水彩紙

紙張表面

**ORION／Sirius水彩紙220g
(Sirius Book)**

價格親民的水彩紙,所以很推薦給初學者使用。紙面有一定強度,很適合練習用。

muse／WHITE WATSON 239g(左)、WATSON 239g(右)

**muse／WHITE WATSON BOOK(左)、
WATSON BOOK(右)**

有淡奶油色的WATSON和白色純度較高的WHITE WATSON。寫生簿為Skip Arch規格(請見P156),可以輕易將紙張撕下。

壓克力顏料用的水彩紙

ORION／ACRYL DENEB 300g
（密封膠膜型）

壓克力顏料用的紙很稀少耶。

標明「壓克力顏料用」的紙張意外地比圖畫紙和水彩紙少。壓克力顏料通常使用肯特紙或細紋的水彩紙。ORION販售的ACRYL DENEB（細紋、中紋）沒有使用螢光劑，在媒材紙中堪稱擁有世界第一的白色，紙面的強度也適合使用壓克力顏料。保水性高，還能施展渲染和暈染等技法。

〈國外製的高級水彩紙〉

稱為高級水彩紙的紙張很多都出自於國外100%棉漿的紙張。棉漿的成分越高，顏料在紙張定著較慢，即便在畫面塗色後，經過海綿吸收就會恢復塗上顏料前的狀態（白色）（這種狀態稱為緩乾）。顏料定著慢，所以上色後容易調整色調，而且之後塗得顏料容易在紙上與先前的顏料混色，所以可以漂亮表現出水彩畫特有的渲染或漸層效果。

德國 [Hahnem hle]

這家公司在德國有435年以上的歷史，持續製造繪畫用的高品質紙張。日本的代理店為ORION。

Cézanne塞尚水彩紙300g（密封膠膜型）

利用模造紙製法，使用100%棉漿的水彩紙。紙紋有細紋、中紋和粗紋，顯色效果也很優異，可適用於水彩畫的各種技法。模造紙製法又稱為半手工漉紙的造紙法，像日本和紙一樣，將纖維縱橫交錯成厚實牢固的紙張

法國 [ARJOMARI]

法國ARCHES造紙工廠的歷史悠久，早在520年前就已成立。日本的代理店為Maruman。

ARCHES水彩紙300g細紋

法國製造的頂級水彩紙。國外製高級水彩紙中最普遍的商品。利用100%棉漿的模造紙製法，色調為帶點奶油色的自然白色。適用於水彩畫的各種表現，尺寸規格和厚度選擇豐富。沒有中紋的標記，而是分成極細紋、細紋和粗紋（細紋的紙紋大約是其他廠牌的中紋）。

義大利 [FABRIANO]

公司創業已有700年以上的歷史，據傳李奧納多‧達文西和拉斐爾等文藝復興時期的藝術家也曾使用FABRIANO公司的紙張。日本的代理店為muse。

EXTRA WHITE（密封膠膜型）

義大利製的頂級水彩紙，擁有極高的白色調。特色是紙張的白色相當美麗，製造時無添加氯和螢光劑，更能美麗呈現顏料的色調。原料使用100%棉漿並且以模造紙製程製作。

日本製有這個！

muse／Lamp light密封膠膜型

日本製的100%棉漿紙張，價格也比國外製高級水彩紙便宜。推薦給想嘗試使用100%棉漿紙張的人。

來試試水裱！

水彩紙雖有很好的抗水性，但是含有過多的水分多少還是會起皺。水裱是將圖畫紙或和紙繃緊於裱板的作業。透過水裱讓紙張呈現繃緊的狀態，讓作品描繪更為順利。描繪時雖會產生些許起皺，但是經過水裱的紙張，一乾燥就會恢復繃緊的狀態。底下的木製裱板建議使用經過表面處理的裱板較為安全，以免浮現木頭雜質（請見P164）。

紙不會變得濕糊嗎？

紙張具有吸水後會漲大的特性，濕漲後用膠布固定乾燥，就像將紙張繃緊在畫板上的狀態。

【所需用具】

• 木製裱板
（請見P164）

準備和描繪尺寸相同的大小，經過表面處理的木板才不需擔心會浮現雜質。

muse／muse彩色膠帶（水裱膠帶）

• 水裱膠帶

水裱用的膠帶，沾水後會產生黏著力。如果作品較小，25mm寬的膠帶就夠用了，請注意濕氣。

• 紙張

由於四邊會貼上膠帶，所以一定要準備比描繪尺寸大一號的大小。

• 排筆 使用書繪排筆等吸水性佳的排筆。請使用有別於繪畫用，另外準備1支水裱用的排筆以便作業。

名村大成堂／A印書繪排筆

• 水筒
• 水
• 美工刀、剪刀

【作法】

1

3cm

將紙張裁切成比裱板多3cm左右的尺寸。

2

紙張翻至背面，將排筆吸滿水，平均刷在整張紙上。

3

紙張吸飽水分而漲大，放置幾分鐘。

④

等待紙張漲大的期間，先剪下4段比每邊長度長5cm左右的水裱膠帶。水裱膠帶一旦沾有濕氣，黏膠就會溶化，所以使用請小心。

⑤

紙張翻回正面，放在裱板上。放置時每邊約超出木板15mm左右。

⑥

為了避免空氣進入紙張和裱板之間，用手從裱板中央往外，將空氣完全擠出使紙張貼合。一邊將空氣擠出，一邊輕輕將紙張四邊超出的部分摺出摺痕。

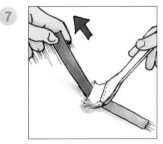

⑦

在水裱膠帶沾塗水分（黏膠側朝上放在桌上，用吸飽水的排筆放在膠帶的一邊，排筆不動，而是拉動膠布，這樣比較好塗）。

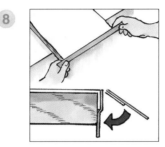

⑧

貼上第一條膠帶。膠帶不要貼超過紙張摺痕上面。將膠帶上半部貼在紙上後，將紙直角往下摺，剩餘的膠帶則貼在木製裱板。

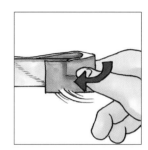

⑨

邊角的部分也是直角摺起。超過裱板下方的膠帶直接往內摺後黏貼。

⑩

第2條膠帶貼在第1條膠帶的對側邊。第2條貼好後，再次將空氣擠出，一邊往裱板外側使力一邊貼合。

⑪

第3條、第4條膠帶都貼好後，讓其自然乾燥即完成。水裱剛完成時還會起皺，乾燥後紙張就會呈現繃緊在裱板的狀態。

作品完成後要撕下紙張時

用美工刀從邊角摺入的地方小心割開撕除。

雖然有點費心，但是有無水裱，之後描繪順手的程度很不同。

木製裱板

在畫廊等場所觀賞作品時會看到沒有裱框，
也不是畫布的基底材「面板」。這些可能就是木製裱板。
想要使用很多水時，建議使用水彩紙。

〈何謂木製裱板？〉

木製裱板是用木棧板組成的框黏上薄板製成。
當作繪畫或造型物件的基底使用。

主要用途
- 水彩畫和日本畫水裱的基底。
- 塗上Gesso打底劑成為壓克力顏料的基底材。
- 微縮模型等模型的基底。

木板種類

柳安木薄板…

價格親民，表面粗糙的板材。由於木紋非展示
重點，所以有些板材會有木節和接縫。

椴木膠合板…

表面平滑乾淨的板材，價格比柳安木薄板高，
但是樹脂較少，方便使用。

尺寸

板面大小…

大小尺寸多樣，包括約兩張明信片大小的0F（180 x 140mm），
甚至有約與人等高的100F（1620 x 1303mm）尺寸。

厚度… 依商品和板面尺寸而有不同，但是多為約15mm到
30mm的厚度。

規格… 有繪畫使用的規格F、P、M和辦公用的A、B規格。

〈木製裱板的樹脂〉

樹脂是木材含有的油性成分總稱，各種木材都含有
樹脂。木製裱板也不例外，如果沒有經過避免樹
脂浸潤的打底處理，顏料和紙張很可能會變黃。
TURNER德蘭的『WOOD PRIMER木質打底劑』和
Holbein好賓的『WOOD SEALER木材密封劑』在打底
處理方面頗有效果。

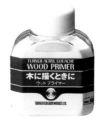

**TURNER德蘭／
WOOD PRIMER木質打底劑**
詳細內容請參閱P90。

有人會認為未經過打底處理也
沒關係，千萬不可如此輕忽！
即便同一種類，樹脂量各有不
同，所以使用新裱板，紙張也
可能會泛黃。

插畫紙板

水裱處理有點麻煩，一不小心就會摺壞圖畫紙。
覺得費力的人可以嘗試使用插畫紙板，也會有相同效果。

〈何謂插畫紙板？〉

又稱為illustration board，是將肯特紙、水彩紙、彩色紙等，將各種紙
類貼在厚紙板上的紙板。水彩畫時省去水裱的作業，插畫時毋須擔心因
為橡皮擦擦拭使紙張產生皺摺。對於須曠日廢時描繪的細密畫，或是創
作大幅作品時，不用擔心紙張彎摺實為一大優點。

厚度… 1mm到3mm左右。

尺寸… 依商品販售尺寸不同，但是A、B規格大致可分為A4～A1、
B5～B1。

muse／KMK肯特紙板

插畫紙板的種類

貼有圖畫紙等紙類的類型	彩色紙板
這類插畫紙板的種類最為多樣，包括貼有圖畫紙的、水彩紙的、粉彩紙的、肯特紙的有各種紙類，還有雙面型和單面型。	有正反顏色不同的類型，和連中間都有顏色的類型。可以黏貼資料或照片以便展示或報告說明。薄紙板還可切割使用，因為有硬度，切割時請小心注意。

其他還有畫有方
眼的紙板，可用
於圖面製作。

各種插畫紙板

muse／WATSON BOARD WS

紙板上貼有大家喜愛
的WATSON水彩紙。
水彩、粉彩、色鉛筆
可以使用各種繪畫媒
材。也有白色純度很
高的WHITE WATSON
BOARD。

ORION／Comic DENEB AM

適用於漫畫等使用酒精
性麥克筆的紙板。紙板
製作時沒有使用螢光
劑，白色純度很高，使
插畫墨水的顯色佳。也
有壓克力顏料使用的
ACRYL DENEB。

ORION／MERMAID FM

正反顏色不同的紙
板，正反共計有36種
顏色。MERMAID紙
的特色為獨特的編織
圖樣，凹凸紙紋很適
合粉彩畫。

165

和紙

「西洋紙百年，和紙千年」，
和紙的耐久性就像這句話一樣優異。表面還可看到纖維絲流，
獨特的色調和質地為紙張特色。

〈和紙是怎麼樣的紙張？〉

和紙以日本自古的造紙法製成，是指主要以楮、三椏、雁皮等植物樹皮為原料製成的紙張。散見於日本日常生活中的有書法半紙、透光拉門紙、不透光拉門紙等。但是現在有些和紙會利用西洋紙原料例如木漿製作，或是使用和紙和西洋紙兩種紙的原料，所以分界變得模糊。

和紙的原料

楮

桑科落葉灌木，容易種植，收成穩定，所以除了繪畫用，也會用於透光拉門紙、書法的半紙等，用途廣泛。纖維粗又長，而且很強韌。

三椏

瑞香科落葉灌木，分枝生長時會叉出3根枝枒而得名。多用於機械漉紙的和紙，也會當成鈔票的原料使用。纖維長又柔軟，而且很強韌。

雁皮

瑞香科落葉灌木，生長緩慢、種植困難的樹種，因為收成自山林間天然生長的樹木，生產量少。纖維細又短。

鈔票也使用和紙的原料啊！

鈔票的確很強韌。

和紙和西洋紙的差異

和紙	西洋紙
主要原料：楮、三椏、雁皮、其他	**主要原料**：木材紙漿、棉（cotton）、其他
特色 · 每條纖維不但長而且複雜交錯，所以紙張強韌，纖維損傷也較少，可以長期保存。 · 需使用大量的原材料，作工繁複，所以價格較高。 · 紙張表面有自然生成的纖維凹凸紋路。	**特色** · 紙張纖維短，朝一定方向，有縱紋和橫紋。 · 可大量生產，價格便宜，品質也穩定。 · 製造過程會配合細紋或粗紋等用途，施以表面加工或防止渲染的處理。

〈日本畫與和紙〉

即便西洋紙隨著造紙機械化製造多種紙類，日本畫如今依舊多使用和紙。這不只單純因為和紙質地與日本畫較為契合，還因為日本畫使用的膠擁有強力的附著力，只有和紙才能承受。將膠用於缺乏強韌度的紙張，可能會使畫面龜裂。

想適用於日本畫，
紙張必須夠強韌。

用於日本畫的和紙

雲肌麻紙

越前和紙的名稱，以麻和楮為原料製成。紙張非常厚又強韌，是日本畫中很多人使用的和紙。直到100號（1620 x 1303mm）的紙張都不需要裱褙（紙張補強）。

鳥之子紙

帶有黃色調的厚和紙，以雁皮和楮為原料製成。還有一種價格便宜的新鳥之紙，這是用木漿之類的原料，仿造鳥之子紙用機械漉紙製成。

美濃和紙和薄美濃紙

岐阜縣美濃地方製成的和紙統稱，以楮為原料製成。紙張薄，擁有上等質感，也很強韌。薄美濃紙用於裱褙和日本畫底稿的描繪紙。

雁皮紙

紙張以雁皮為原料製成，特色為薄又有光澤。紙紋滑順，所以會用於銅版畫。生產量少，價格高。

楮畫仙紙

以楮為原料製成的和紙，特色為容易表現粗曠渲染和模糊的效果，適合用於水墨畫的淡彩表現。

白麻紙

日本畫代表性和紙，以楮和麻為主要原料製成的紙張。可突顯顏料色調，多用於日本畫和水墨畫。

和紙的「生」、「膠礬處理」

不同於經過防渲染處理的西洋紙，和紙在造紙過程維持漉紙後的狀態，稱為「生」或是「生紙」。生的和紙非常容易渲染，想運用渲染描繪，或是自行膠礬處理（防止渲染）（請見P127）調整渲染程度時，可以選擇生紙。想描繪已經過防渲染處理的紙時，請選擇經過膠礬處理的和紙。

吉祥／膠礬液

補強紙張的「裱褙」

和紙背面再貼一張和紙以補強紙張稱為裱褙。雖然不是必要的作業，但是使用薄和紙或製作大幅作品時通常會裱褙。繪畫前以加水稀釋的澱粉糊或麵粉糊黏合。薄美濃紙為主要的裱褙用紙，也有販售附黏膠的簡易型裱褙用紙。

墨運堂／簡單！裱褙用紙
用噴霧和熨燙，可簡單裱褙的裱褙用紙。包括半紙尺寸和對開尺寸，有各種大小尺寸。

〈和紙的尺寸〉

和紙的尺寸並沒有統一的規格，漉製和紙使用的工具「竹簾框」，其尺寸就是製成和紙的尺寸。以代表性和紙「雲肌麻紙」為例，尺寸分為「3×6尺」、「4×6尺」、「5×7尺」、「6×8尺」、「7×9尺」（1尺=303mm）。如果是機械做成的和紙，有些會依照西洋紙的規格販售。

建議想輕鬆學日本畫的人！

繪手紙用的和紙

**Maruman／
畫仙紙〈越前〉**
明信片尺寸的畫仙紙，想用顏彩簡單繪製作品時，這個尺寸剛好。Maruman的畫仙紙系列種類也很豐富，還可選擇渲染程度。

色紙
色紙除了可簽名用之外，有些色紙表面還貼有畫仙紙或新鳥之子紙的和紙。

特別漉製的畫仙紙　御色紙箋
繪製水墨畫、墨繪時使用的厚畫仙紙。渲染程度少，多用於水墨畫練習。

其他的基底材

**吉祥／麻紙板
（SM～F10）**

麻紙板
麻紙和薄板黏合成的紙板。吉祥的麻紙板都已經過膠礬處理，不需要水裱和膠礬處理，可立即繪圖。

畫絹
與和紙同為用於日本畫的一種基底材。絹布編織得平均又細緻。絹布像畫布般繃在木框（絹框），並且經過膠礬處理後使用。描繪在畫絹的書畫作品稱為「絹本」。市面上也有販售像吉祥的畫絹商品，會先經過膠礬處理。

**吉祥／
經膠礬處理的裱框畫絹**

關於紙張的問題

讓我們一起來看紙張和寫生簿的常見問題。

Q 寫生簿標示的「中性紙」是哪一種紙？

A 這是適合長期保存的紙。

代表中性或稍具弱鹼性的紙，適合長期保存。酸性紙隨時間流逝會泛黃、破損，在1980年左右造成了社會問題，現在不只圖畫紙，幾乎所有的紙都持續替換成中性紙。

Q 可以一開始用便宜的紙張練習，熟練後再用高級的紙張嗎？

A 紙張好壞和價格不一定成正比。

即便是便宜的紙張，自己覺得好用，對自己來說就是好的紙。試試各種紙張，例如紙紋和厚度不同的紙，重點在於找出自己覺得好畫的紙。

Q 是否有挑選寫生簿的不敗法則？

A 請先購買多張散裝紙試試。

每家美術社不同，有些會販售散裝紙張。如果有人不知如何挑選寫生簿，建議先買散裝的紙試畫看看。muse有販售「7種水彩紙明信片」，裡面有7種各3張muse販售的水彩紙，共計21張，是相當划算的組合。

Q 沒有販售自己想要的紙張尺寸時，只能買大張的紙自己裁切嗎？

A 有些可以訂製。

紙的種類和廠牌不同，如果向美術社訂製，可以委託廠商裁切。所需天數和依尺寸的張數限制，必須事先確認。

muse／7種水彩紙明信片

如果有不懂的請提問喔！

169

畫布

主要用於油畫描繪時的基底材，裱板上繃的不是紙而是塗有白色塗料的畫布。
乍看似乎頗有厚度和重量，但因為是木框和畫布，其實很輕。

〈何謂畫布？〉

將畫布布料繃在木框上，是主要用於油畫和壓克力顏料的基底材。
尺寸從2張明信片的大小，到超過2m的大小皆有。畫布的種類有分細
紋、中紋和粗紋。

有油性、水性、兩用！

畫布分3種，油畫用的油性、水彩畫和壓克力畫的水性和兩者皆適用的類型。不同
點在於畫布表面塗抹的打底材料，例如：如果在油性畫布塗上壓克力顏料或Gesso
打底劑等水性顏料，畫布的打底材料和顏料無法順利附著，顏料甚至會剝落。

> 不是都可以用取。

> 光看畫布的表面難以
> 區分，所以請仔細確
> 認標示。

〈畫布的尺寸〉

畫布尺寸以英文字母和數字的組合標示，例如：「4F」、「6P」，
數字越大，畫布尺寸越大。單位為「號」，英文字母代表長寬的長度
比例。

> 3片重疊的
> 樣子……

「Figure」的簡稱，代表人
物的意思，最常使用的規
格。不分長寬，並非人物畫
專用。

「Paysage」的簡稱，代表
風景的意思，短邊長度略短
於F尺寸的規格，為F和M的
中間尺寸。

「Marin」的簡稱，代表海
景的意思，短邊長度比P尺
寸更短的規格。

3種重疊的樣子。其他還有正方形S（Square），
以F長邊構成的正方形。
4S就是4F長邊333 x 333mm。

畫布 畫布就是畫布的布,也有單售畫布並且配合用途經過打底處理。畫布不單獨使用,而是繃在木框使用。塗有白色塗料的面為正面。依尺寸裁切的畫布為了方便繃成畫布,會比標記的尺寸製作得大一些。有依所需尺寸裁切使用的大型尺寸畫布捲,也有寬為1~1.5m,長約為5m、10m捲起的畫布捲。

畫布的布紋

細紋⋯ 畫面纖維細又平坦,布料本身比粗紋薄,收縮率會因為濕氣變大,所以不適用於大型作品。

中紋⋯ 介於細紋和粗紋之間,最常使用的是中紋。

粗紋⋯ 纖維粗,畫面上的布紋清楚可見。具一定強韌度,適用於大型作品。

畫布的材質

亞麻⋯ 結實,主要用於油畫用的畫布。

棉⋯ 表面滑順,價格比亞麻便宜。

化學纖維(尼龍、聚酯纖維等)⋯
不會因為水分收縮,所以主要用於水彩用的畫布材料。棉麻混紡的畫布也會使用化學纖維。

如果太難理解,只要不要弄錯油畫用和水彩用即可。

木框 木框為畫布的骨架,隨著尺寸變大,可以加裝補強木條「支撐條」。

木材的種類

杉木⋯ 結實、沉重,可多次替換繃布。即便處理大型畫布時,用力繃布也不會反凹,適合長期保存。

桐木⋯ 重量輕、好攜帶,但是木頭較軟,所以不適合多次替換繃布。店家販售的畫布多使用桐木。

來試試繃畫布！

大家也可以備齊美術社販售的用具，自行繃畫布。自己繃框還可以依照自己喜好的調整鬆緊度，展示後的作品只要將畫布剝離，木框仍可再利用，作品捲起保管。

想不到這麼正統！

【所需用具】

・木框

建議使用結實方便繃布替換的杉木。如果是大尺寸的作品，要增加補強木條。

・畫布

一般多用中紋的畫布，若為畫布捲只裁下所需尺寸使用。

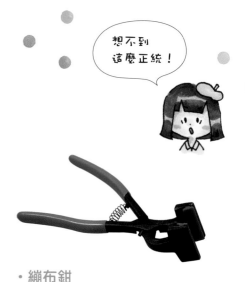

・繃布鉗

夾住撐開畫布的工具，尺寸有大有小。
Holbein好賓／繃布鉗No.15

・畫布釘

固定畫布的釘子。有鐵製品和不易生鏽的不銹鋼製品。

Holbein好賓／畫布釘No.100C

CANVAS TACKS holbein
No100C 鐵製
100 g

・木槌、橡膠槌

也可以使用金屬鐵槌，但是容易在木頭留下敲痕，建議使用木槌和橡膠槌。

・三角尺、直角尺

組裝木框時可以確認是否歪斜。

・拔釘器

拔除畫布釘時使用，也可以拔除用釘槍暫時固定的釘書針。

①

排列木框，確認木頭的正反面和朝向。如果需加裝支撐條，支撐條也有分正反面，還請注意。斜紋朝木框內側，或木框內緣為圓形倒角的該側為繃布的該面。

②

組合木框。用手輕輕嵌合後，用木槌稍微使力敲打四邊嵌合。用三角尺和直角尺靠在邊角，確認木框是否歪斜。

③

畫布背面朝上鋪好，木框也是背面朝上放在畫布上。將四邊調整成均等寬度。

④ 立起以免畫布偏移，將第1根畫布釘釘進一邊的正中央。不論長邊短邊皆可。繃大型畫布時可平放釘。

⑤ 將第2根畫布釘釘在對側邊的中央。用繃布鉗，調整力道避免布料鬆動即可。請注意如果畫布在這個階段歪斜就會繃得不漂亮。

⑥ 在剩下兩邊的中央釘上第3、第4根畫布釘。在第2根畫布釘之後，所有的畫布釘都需要用繃布鉗拉緊畫布釘進。四邊各釘入1根畫布釘後，畫布會出現菱形皺褶。

⑦

⑤ ① ⑥
⑨ ⑪
③ ④
⑩ ⑫
⑦ ② ⑧

第5根畫布釘開始依照編號（1～12）釘入。6號釘開始菱形皺褶會漸漸往外擴散。畫布釘的間隔沒有一定，但建議間隔5cm左右釘入。

⑧

第12根畫布釘之後，依畫布的尺寸平均調整的同時，朝邊角釘入畫布釘。釘靠近邊角時，釘畫布釘前要先將邊角的畫布摺入。

⑨

摺入部分都釘上畫布釘後即完成。

請注意力道！

繃畫布最難的是繃布器的使用力道。為了繃緊太過使力，有時邊緣會產生皺褶，還請注意。

還有其他各種繃畫布的方法，例如使用釘槍之類的釘書機。

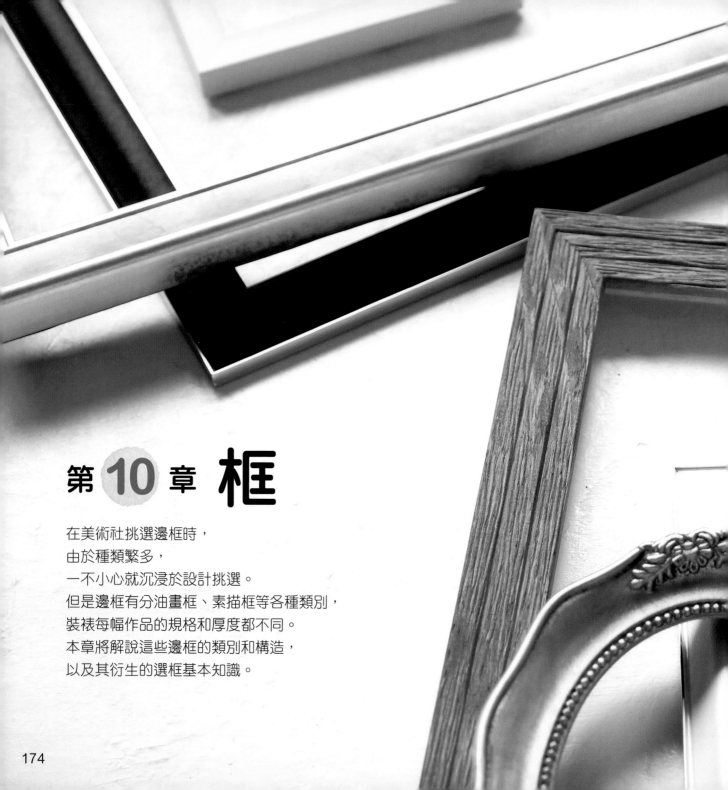

第 10 章　框

在美術社挑選邊框時，
由於種類繁多，
一不小心就沉浸於設計挑選。
但是邊框有分油畫框、素描框等各種類別，
裝裱每幅作品的規格和厚度都不同。
本章將解說這些邊框的類別和構造，
以及其衍生的選框基本知識。

框的基本知識

框種類、大小、形狀都很多樣。
讓我們先來了解自己的作品適合使用哪一種框。

〈框的作用〉

① 提高作品呈現的完成度

框就是區隔作品內部世界和外部世界的窗框。配合作品的世界觀和色調用窗框裝飾，可大大提升作品的完成度。

② 保護作品

展示中的作品有暴露在紫外線和髒汙的風險。框在保護作品的意義上扮演重要的角色。

〈框的種類〉

相框

裝裱照片的框。從最一般的L版（89 x 127mm）尺寸到圓形、六角形，或是可裝裱數張照片的類型，還有許多可愛又具設計性的相框。

海報框

裝裱印刷品這類較薄的物件。便宜、輕巧又簡易的框。設計簡約，構造簡易好裝框，適合裝入薄物件。

素描框

裝裱紙張和薄紙版的框。表面的透明板為玻璃或壓克力材質，背板使用合板，和海報框的面板相比較，製作得較為結實。設計多樣，尺寸方面還有F尺寸、邊框尺寸（請見P187）可供選擇。

油畫框

油畫框可裝裱畫布和裱板等有厚度的基底材。外框的寬度較寬，裝飾從簡約到華麗應有盡有。為了不讓凹凸顏料碰到玻璃，會加裝小一點的內襯框。重量較重，價格也較高。

日式框

裝裱日本畫、色紙、書法等框的總稱。依照類別有各自的規格尺寸，多為裝飾少，重意趣的框。

簡易框

用於公募展等短期展示的簡易框。多為金屬製品，沒有表面的透明板和背板。只用於畫布等有厚度的作品。

線板框

從既有外框中挑選喜好的外框和內襯框，連厚度也可細選的半訂製框。價格較高，但是自由度高，可選擇的外框也很多。

其他

• 裝裱稍微立體物件的箱框。
• 獎狀用、勳章用、制服用等，有特定用途的專用框。

〈表面保護材料〉

框的表面會加裝保護作品的透明板，例如：玻璃或壓克力。裝在廣告框的薄保護材料，主要為PET樹脂或PVC板（聚氯乙烯板）。

有的公募展因為安全考量禁止使用玻璃，最近的主流為壓克力。

壓克力

◎ 透明度高。
○ 輕巧。
△ 價格比玻璃高。
△ 容易產生靜電和沾染灰塵。
× 容易受損。

玻璃

○ 不易受損。
○ 比壓克力便宜。
○ 不易彎曲。
△ 較重。
△ 不能使用於大尺寸。
× 容易破裂，破損時較危險。

PET樹脂和PVC板等

○ 輕巧。
○ 便宜。
△ 因為薄，容易變形。
△ 透明度比玻璃差。

壓克力板還分成2種！

射出成型⋯ 將黏土狀的壓克力捲起射出成形。有1.5mm厚、1.8mm厚、2mm厚和抗UV的規格。

鑄造成型⋯ 將壓克力樹脂融化後，倒入模型成型。比射出成型的壓克力硬，可用在大型框。有2mm厚、3mm厚的規格。

壓克力比較好，但是想買的框已裝上玻璃該怎麼處理？

可以只訂製壓克力，有些店家還會代為處理不要的玻璃，可以問問看。

〈框的金屬零件〉

穿過繩線的金屬零件稱為掛勾，固定背板的金屬零件稱為背板扣片。也有只販售金屬零件（穿繩線的方法請參閱P184）。

掛勾

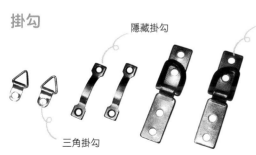

隱藏掛勾

N型掛勾

三角掛勾

掛勾包括可穿過繩線圈的掛勾，也有形狀像橋的隱藏掛勾，依照框的種類和重量區分使用。

背板扣片

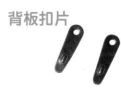

連接在邊框的背面，用來扣住背板避免鬆脫的金屬零件。

素描框

如果是薄作品，大概都可裝裱的框。
多為木製品，有簡約甚至裝飾華麗的框，
設計也很豐富。

【可裝入物件】

· 紙張（所有繪畫作品）
· 紙板（約1～3mm厚）
· 布（必須要有硬紙板固定）
· 照片
· 海報

【尺寸】

適用於畫布的尺寸或邊框尺寸
規格（請見P187）。

> 如果是稍有厚度的
> 作品，可拿掉一些
> 緩衝材料調整。

【構造】

表面保護材料（壓克力、玻璃）　作品　背板

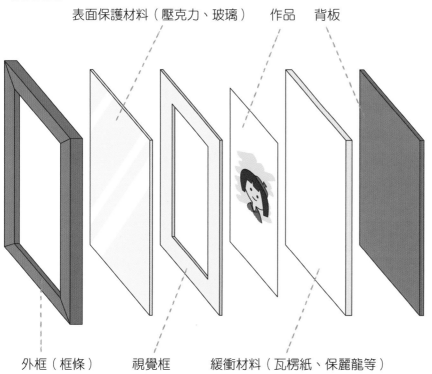

外框（框條）　　視覺框　　緩衝材料（瓦楞紙、保麗龍等）

剖面圖

從背面看視覺框和作品……

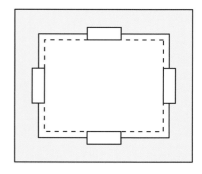

作品以裱框用的膠帶固定。大型作品需多
黏幾條膠帶。

視覺框

放在表面保護材料和作品之間的硬紙板，有一個窗框開孔，厚約1mm至2mm。素描框有分成已有視覺框和沒有視覺框的類型。有視覺框時，可以直接放入「標示尺寸」的作品。沒有視覺框時，可另外訂製視覺框。雖然多了一些步驟，但是可以選擇喜歡的顏色，也可以精確指定需要的內框尺寸（內緣尺寸）。

【視覺框的作用】

① 保護作品

可以避免作品直接接觸到表面保護材料。因氣溫變化結露時，能減輕對作品的影響也可以防止顏料接觸到表面保護材料。

② 在框與作品間添加協調色

放入符合作品氛圍色彩和質感的視覺框，可加大作品的空間感，並且突顯作品。

③ 調整平衡框和作品

視覺框可以公釐為單位調整內框尺寸。框與作品之間的長寬長度比例不合時，可以隱藏作品留白的部分，達到調整的作用。

ORION／ORION MAT BOARD Basic

一起來訂製視覺框

可以向美術社、裱框店、邊框線上購物網站訂購。有些可以在店內裁切當日即可帶回，有些店家必須委託廠商裁切視覺框。

① 選擇框

因為增加了視覺框的寬度，所以必須選擇比作品大一號的框。雖然框本身的尺寸各有不同，但是建議視覺框每邊大約露出5cm，整體較為協調。

② 決定視覺框的內緣尺寸

直接帶著作品，或是記下正確的尺寸請店員評估視覺框的大小。框和作品之間的協調不佳時，建議改變視覺框的內緣尺寸。遮住作品邊緣沒有塗色的部分，或是稍微挪動繪圖的中心位置，做些微的調整。

③ 選擇視覺框的顏色

從樣本中挑選喜歡的顏色。如果有作品或作品照片，可以和店員討論挑選哪一種顏色的視覺框較為合適。有些店家還會提供與作品黏合的服務。

請注意視覺框的伸縮！

視覺框是由紙張製成，所以多少還是會因為溫度和濕度伸縮。在線上購物網站等自行決定內緣尺寸時，作品和視覺框重疊的部分最少每邊要設定約5mm。

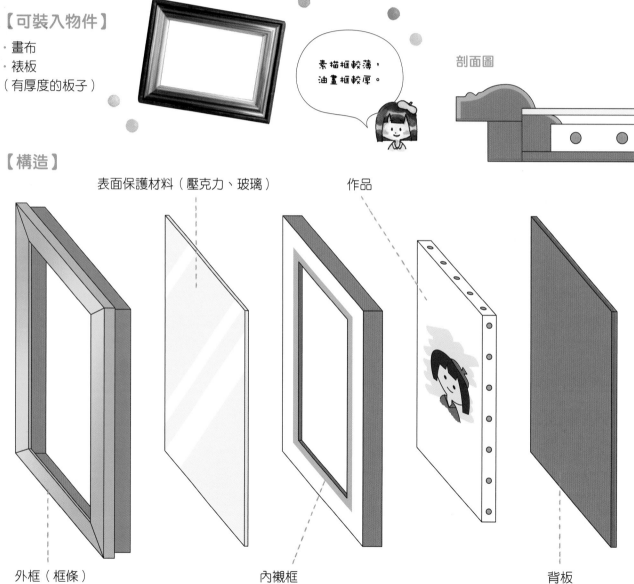

油畫框

因為要裝入整個畫布，所以具有厚度，
外框多為寬邊設計。油畫框和素描框相比風格強烈，
大多為充滿裝飾設計的外框。

【可裝入物件】

· 畫布
· 裱板
（有厚度的板子）

素描框較薄，
油畫框較厚。

剖面圖

【構造】

表面保護材料（壓克力、玻璃）　　　作品

外框（框條）　　　內襯框　　　背板

180

內襯框

內襯框的作用就像素描框的視覺框,又稱為框中框。在表面保護材料和作品之間隔出空間,提升作品的可看性,又有保護作品表面的效果。

內襯框表面通常會繃布,或有金銀的裝飾。油畫表面常有凹凸不平的顏料,所以油畫框一定要有外框和內襯框的雙重結構。相對於紙製的視覺框,內襯框為木製。而且無法像視覺框一樣精細調整內緣尺寸。

有些國外作品和日本畫布的尺寸有些微的差異。

油畫框和素描框的箱子

很多油畫框和素描框都收入天地蓋紙箱這樣上下蓋分開的箱子保管。參加各種展覽後,有時箱子會變得破損不堪。框的箱子尺寸依商品而稍有不同,要自行製作也有難度,有些美術社或裱框的線上購物網站有提供框用箱子的訂製。

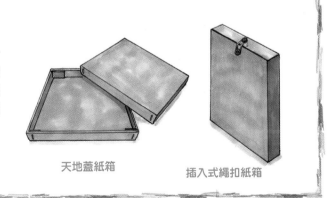

天地蓋紙箱　　插入式繩扣紙箱

海報框

在大創商店或文具店也會陳列的框,特色是便宜、輕巧、好用。
這是很適合放入薄物件的框,例如小孩子畫的圖或獎狀等。

【可裝入物件】

· 印刷物
· 紙張等較薄作品

【尺寸】

適合裝入印刷品的
A、B規格。

【特色】

有鋁製等金屬框,也有像素描框一樣的木製框,也稱
為廣告框。有些金屬框型只要將一邊的螺絲鬆開,就
可以將作品插入。木製框稍微有一點厚度和空間,所
以也可以放入視覺框。表面保護材料則使用PVC板、
PET樹脂這類透明的板片。

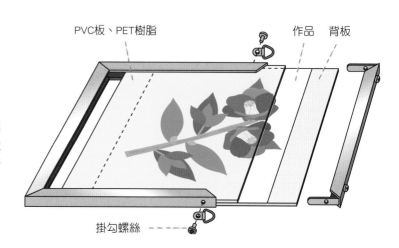

PVC板、PET樹脂　　作品　背板

掛勾螺絲

簡易框

油畫框的價格太高,購入門檻較高,
但是想參展的展會要求裱框,
這個時候簡易框也是一個選擇。

【可裝入物件】

· 畫布　· 裱板

【特色】

沒有玻璃也沒有背板,只有四邊外框部分的簡易
金屬框。外框嵌合後,用螺絲直接將外框和作品
固定。有些是將框條束起販售,再由消費者自行
組裝。也可用於必須裱框的展會於短期展示。

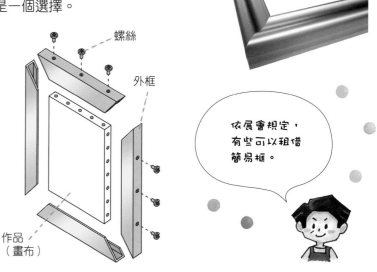

螺絲

外框

作品
(畫布)

依展會規定,
有些可以租借
簡易框。

線板框
（訂製框）

想要有與眾不同的邊框！
想創作原創規格的作品不符合既有規格！
這個時候就可以利用訂製框。

〈何謂線板框？〉

這是指客製化的框，從組成邊框前的條狀外框「框條」就可以指定詳細的尺寸並且製作。除了長寬之外，還可以結合調整厚度的「加高」木條，所以連厚度都可詳細指定。

只要費一番工夫，也可製作出放入立體作品的框。不僅尺寸和厚度，依廠商提供的服務還可指定壓克力和背板的種類、掛勾的安裝位置等細節。

原創框，好酷喔！

小知識
稍微降低訂製框價格的技巧

由於訂製框為客製化的框，所以價格一定比較高。雖然不能改變外框本身的尺寸和厚度，但如果廠商可接受調整細部規格，可以選擇較便宜的背板種類，或不購買掛勾、背板扣片而是自行安裝，這樣也可以稍微降低價格。

裱框時使用的用具
向大家介紹便於自行裱框的用具。

Permacel膠帶

使用特殊黏膠製成的膠帶，貼上撕除，也不會留下殘膠。黏著力也非常優異，替換作品時比較不擔心作品損壞。

堀內COLOR／Permacel膠帶

除靜電刷

刷毛使用可去除靜電的化學纖維「有機導電性纖維Thunderon」，裱框時可去除壓克力產生的靜電，並且清除灰塵。同時握住線和刷柄，並且將線往地面垂下就可使靜電消散。

中里／除靜電刷

來試試綁上框的掛繩

為邊框綁上掛框用的繩線。海報框或小型框用PVC材質的細繩,日式框使用咖啡色扁繩,油畫框用粗圓繩,繩線的種類也會隨著框的種類和大小有所不同。繩線很少會發生斷裂的情況,但是新購入再次綁掛繩時,建議準備大約為畫框對角線來回一次半的繩長。有些店家以公尺為單位販售。

扁繩

圓繩(細)

圓繩(粗)

【結繩的方法】

繩線對摺,自己準備繩線時,建議繩長為畫框對角線來回一次。

對摺處穿過一邊的掛勾環。

繩線的兩端穿過剛才穿過掛勾環的繩線之間。

直接收緊牢牢在一邊打結。

將繩線的線端穿過另一側的掛勾環。如果這時繩線扭轉請將繩線順直。

繩線穿過掛勾環後,朝原本的方向用力拉緊。

 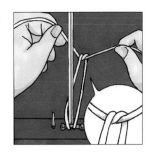

一邊將繩線保持在緊繃的狀態，一邊在緊繃的
繩線下方打一次結。
※插畫是刻意將繩線畫斜，實際操作時，請在拉緊部
分的正下方打結。

 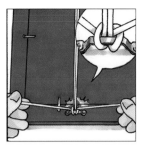

保持繩線的繃緊狀態，用力拉緊繩線兩端，並
且將繩結收在掛勾環。這樣就能固定繩線的緊
繃度。

 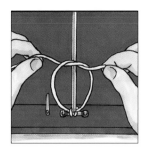

再打一次結，這次在繩線上方打結。

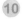 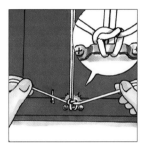

用力將繩線收緊在掛勾環後，繩線固定完成。
如果剩下的線頭短，就直接捲在繃緊的繩線
上，避免從正面看到繩線。

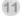 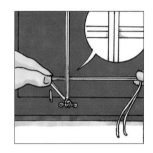

如果線頭較長，就將剩餘的繩線打結在繃緊的
繩線。剩餘的繩線如圖示繞成數字4的形狀，
將剩餘的繩線穿過繃緊的繩線下方。

 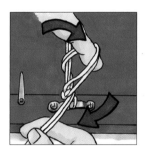

左手抓住數字4的尖角往右側繞，右手抓住線
頭往左側繞。

 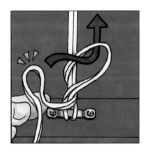

繞至左側的線頭彎成一個彎套，將彎套穿過繩
圈。

 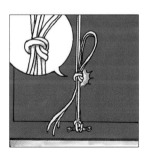

用力收緊繩線，小圈固定後即完成。繩結如果
收在繃緊繩線的中心，比較難掛在掛勾上，所
以繩結請不要收在中心位置。

從正面不會看到剩餘
的繩線，所以可以不
用太在意。

先學到步驟 10
在掛勾環上打結
就好了。

185

選哪一種好！？選框的方法

對照2幅裱框，大家覺得哪一幅比較好呢？

比一比！

如果要在展會展示，左邊的存在感較強烈。

如果要裝飾家裡，右邊比較淡雅，或許比較適合。

· 金色框搭配深綠色的視覺框，給人穩重豪華的感覺。

· 視覺框使用作品幾乎沒有使用的深綠色，為作品添加不足的色調。

· 作品顯得很大，即使遠看都能引人注視。

· 依照裝飾的場所不同，會給人強烈的存在感。

· 繪畫存在感弱，所以裝飾在房間時不會搶去其他內裝的風采。

· 背景和框的顏色相同，給人平淡的感覺。

· 裝飾在白色牆面會被牆面同化。

· 沒有加視覺框，作品顯得較小。

挑選框時沒有所謂正確不正確的明確解答。以上面2幅為例，各自的特色都有優缺點。雖然要注重框和視覺框是否配合作品氛圍，但是裝飾在哪，會左右邊框的選擇。平日多留意各場所如何選擇裱框畫裝飾空間，就能當作選框的參考。通常裱框時傾向依照繪畫類別選擇，例如風景畫選擇不要有過多裝飾的簡約框，人物像選擇華麗的金色框。即便如此，最終最依賴的還是自己的直觀感受。

繪畫使用的各種尺寸

F、P、M尺寸（單位：mm）

這是畫布、框、寫生簿、裱板等使用的尺寸。P、M的長邊和F相同。S尺寸是以F尺寸的長邊構成的正方形。

號數	F	P	M
0	180×140	-	-
1	220×160	-×140	-×120
SM	227×158	-	-
2	240×190	-×160	-×140
3	273×220	-×190	-×160
4	333×242	-×220	-×190
5	350×270	-×240	-×220
6	410×318	-×273	-×242
8	455×380	-×333	-×273
10	530×455	-×410	-×333
12	606×500	-×455	-×410
15	652×530	-×500	-×455
20	727×606	-×530	-×500
25	803×652	-×606	-×530
30	910×727	-×652	-×606
40	1000×803	-×727	-×652
50	1167×910	-×803	-×727
60	1303×970	-×894	-×803
80	1455×1120	-×970	-×894
100	1620×1303	-×1120	-×970
120	1940×1303	-×1120	-×970
130	1940×1620	-	-
150	2273×1818	-×1620	-×1455
200	2590×1940	-×1818	-×1620
300	2910×2182	-×1970	-×1818
500	3333×2485	-×2182	-×1970

※日本國內販售的畫布幾乎都是這些「日本尺寸」。畫布還有「法國尺寸」和「國際尺寸」。

A、B尺寸（單位：mm）

辦公室用品使用的尺寸，A版來自德國，B版是以日本美濃紙為基準的規格。A3的一半為A4，A4的一半為A5，數字會隨著尺寸減半增加。

號數	A版系列	B版系列
0	841×1189	1030×1456
1	594×841	728×1030
2	420×594	515×728
3	297×420	364×515
4	210×297	257×364
5	148×210	182×257
6	105×148	128×182
7	74×105	91×128
8	52×74	64×91
9	37×52	45×64
10	26×37	32×45

裱板尺寸（單位：mm）

使用於木製裱板A、B尺寸和F、P、M尺寸以外的規格。

名稱	尺寸
照片全倍	600×900
全開	420×530
對開	324×400
四開	224×272
六開	175×225
八開	145×190
JACKET版	300×300
素描紙標準K	500×650

邊框尺寸（單位：mm）

用於素描框的尺寸。素描框四開、對開的尺寸，和紙張或裱板的規格尺寸不同。

名稱	尺寸
吋	203×255
八開	242×303
太子	288×379
四開	348×424
大衣	394×509
對開	424×545
三三	455×606
小全開	509×660
大全開	545×727
RITO大版	625×850
MO版	693×893
版畫版	334×486
八九	243×273
三尺	430×880
四尺	430×1180
對開（書法）	430×1610

※八九為色紙類，三尺、四尺、對開為書法作品使用的尺寸。其他還有繪畫用途以外的尺寸，例如獎狀用的尺寸、勳章框用的尺寸。

只要記得常用的尺寸就很方便囉！

有多少創作類別就有多少種媒材
其他藝術

本書至此介紹的繪畫媒材，
只不過是用於數種創作中的冰山一角。
藝術除了「繪畫」這個手法之外，還有「剪紙」、「雕刻」、
「造型」等，各種多樣的表現方法，有多少創作方法就有多少媒材。

> 除了繪畫以外還有各種手法的藝術表現啊！

> 與其說是媒材，有很多比較像是用具。

● 繪畫

蛋彩畫

蛋彩顏料是利用色料和蛋製成的顏料。蛋彩畫是使用蛋彩顏料的繪畫表現，是西洋繪畫中自古流傳的繪畫技法

主要媒材：蛋彩顏料、色料

噴畫藝術

用噴筆噴霧描繪的繪畫表現。將噴筆組裝在空壓機或空氣罐，利用空氣加壓，使顏料霧化噴出，描繪成圖。

主要媒材：噴畫用塗料、噴筆、空壓機

器物彩繪

起源來自西洋傳統的裝飾技法，用顏料在馬口鐵或木質家具繪圖，現在也會在陶器或布料上繪畫而成為廣為人知的藝術。

主要媒材：器物彩繪用的壓克力顏料、布料繪畫顏料

粉筆藝術

主要用油性粉彩在專用的黑板繪畫或寫字的手法。不只是繪畫作品，也可當成看板用於店家的菜單、婚禮的迎賓看板等。

主要媒材：油性粉彩、黑板

● 造型

建築模型和微縮模型製作

袖珍化重現景象的造型物件，依其所需販售各種材料。建築模型主要使用保麗龍製成高密度的板子「風扣板」。

主要媒材：風扣板、海綿樹粉、造水劑

黏土造型

有很多種類，包括適用於人形製作等精緻造型的樹脂黏土「軟陶土」，還有成型後加熱會轉為銀色的「銀黏土」，連大人都玩得很開心。

主要媒材：黏土、黏土刮刀、黏土板

● 雕刻和印刷

木版畫

技法為用雕刻刀在版畫木板的木材雕刻，在其凸面塗上顏料，再將顏料轉印在紙張。還有雕刻銅板的銅版畫，以及在布料上刷出圖樣的網版印刷。

主要媒材：版畫用顏料、雕刻刀、版畫木板、版畫用紙、馬連

橡皮擦圖章

代替版畫木板使用橡皮擦的新類型。不須使力雕刻。印台的顏色也很豐富，蓋章完成的作品也很繽紛。

主要媒材：筆刀、印台、橡皮擦

SEED／HORUNAVI A6

● 繪染

染色

將染料染進織布，繪染出圖案。將染色劑染進布料，或用筆描繪圖案，有很多種手法。也有適合家庭染色的染色粉。

主要媒材：染料、布料

● 剪紙

剪紙畫

用美工刀或剪刀在紙張裁切出圖案或文字的工藝。另一方面可如摺紙般創作出立體剪紙，或用一把剪刀即興創作。

主要媒材：紙、筆刀、剪刀

● 雕刻

皮雕

皮革工藝是以動物皮製成錢包或皮帶，皮雕為其中一個環節，用各種圖案刻印在皮革雕刻出圖案，形成花紋或繪圖。完成後還可以用染料染色。

主要媒材：刻印、旋轉刀、染料

● 烙畫

木烙畫

用電熱筆，也就是一種像電烙鐵帶有熱度的筆，在木板燒出焦痕描繪的藝術。藉由改變筆的溫度和筆尖的形狀，可以有多種表現。

主要媒材：電熱筆、木板

● 研磨

玻璃雕刻

用像鑽子一樣的工具「修邊刀」研磨玻璃形成圖案的一種工藝。還有另一種名為噴砂的手法，是噴上砂子等研磨劑構成圖案。

主要媒材：修邊刀、玻璃

● 組合

綜合媒材

用多種顏料和材料做成一幅畫的藝術。跳脫常規、創作自由，相反的也必須了解媒材和材料的特性，才能構成一幅畫作，所以需要知道許多相關知識。

主要媒材：各種顏料、輔助劑、材料

想讓誰欣賞完成的畫作

漸漸可以畫出佳作後，是不是想讓其他人欣賞自己的畫作？要如何發表自己的畫作，
要注意哪些事項，我們在書本的尾聲為大家稍作介紹。

將作品上傳網路

現在最容易發表作品的方法就是將畫作在SNS或插畫投稿
網站發表。完成的作品掃描或拍照後上傳SNS，藉此就能
輕鬆向大家展示自己的作品。

也有些創作者會直接展現繪畫的過程。方法簡單的另一面
就是作品盜用的風險也提高了，所以必須思考防盜用的對
策，例如上傳時稍微減低圖片的解析度，或在畫作中標記
自己的名字。

參加公募展

公募展是畫廊和美術團體主辦
的大型展覽。主辦者（公司）
會廣邀參展者，在大型會場中
展示來自各地創作者的作品。
依展覽有各種規則，有些需經
過審查，有些會指定作品的大
小或繪畫類型。

也有很多團體會經由網路受理
參展申報，所以只要搜尋「公
募展」，就可以確認各種展覽
的募集條件。在日本大部分的
公募展會收取參展費，大約幾
千到幾萬不等。

參加企劃展或團體展

規模比公募展小，主要多由畫廊舉辦的一種展覽方法。企
劃展是指設定某一個主題的展覽，例如限定畫貓咪，或水
彩畫等設定各種條件來達到統一性。團體展則是繪畫教室
或交情好的幾位創作者共同開展。

 小知識

畫廊和美術館的差異

美術館收藏、展示的是藝術作品和文化財產，是展覽
會場兼研究相關領域的設施，也很常用於公募展的會
場。而畫廊是出借作品展示空間的場所，又稱為藝
廊。有分為畫廊委託創作者展示的「畫廊企劃」，也
有任何人都可以自由租借的「畫廊租借」。有些為整

棟皆屬於畫廊的空間，有些為大樓的一整層為畫廊空
間，並且附設咖啡廳的畫廊咖啡廳，有很多種形式，
大多可免費進場。展示收藏品的為美術館，出借空間
展示創作者作品的為畫廊。

4 參加藝術活動

搜尋「藝術跳蚤市集」，可以找到個人也能參展的各種活動。大部分的形式為付費租借活動會場內的空間，如同藝術跳蚤市集名稱，可以展示、推銷自己的作品，還可製作商品販售。因為有很多人聚集，所以必須小心管理個人財物。

5 舉辦個展

作品累積到一定程度後，可以向畫廊借場地舉辦個展。有人會覺得個展好像是名畫家舉辦的活動，其實任何人都可以舉辦。只是大多得自行宣傳和布置會場，也因為這樣自由度高，可以展示很多的作品，成為舉辦個展的魅力。

總有一天我也要舉辦……

協助店家

日本規模最大的美術社

世界堂

昭和15年創立的老字號美術社，也是邊框販售連鎖店。在關東和名古屋開店的同時，也經營線上商店。產品齊全多樣，深受日本繪畫迷和媒材迷的信任。舉辦過寫生大會、寫生旅行等活動，還共同舉辦了「世界繪畫大賞展（國際公募展）」，對美術界貢獻良多。

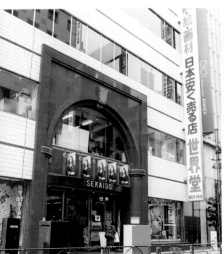

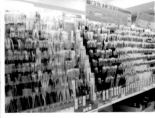

顏料、筆、紙、邊框和文具等品項多元，材料和媒材豐富，一應俱全。

（新宿總店外觀）

P10-11介紹的內容也是世界堂。

【門市】

新宿總店	町田店
新宿西口文具館	LUMINE橫濱店
池袋PARCO店	LUMINE藤澤店
立川北口店	武藏野美術大學店
聖蹟櫻丘ATMAN店	新所澤PARCO店
相模大野店	名古屋PARCO店

學習了解！懂得挑選！靈活運用！
畫材BOOK

作　　者　磯野 CAVIAR
翻　　譯　黃姿頤
發　　行　陳偉祥
出　　版　北星圖書事業股份有限公司
地　　址　234 新北市永和區中正路 462 號 B1
電　　話　886-2-29229000
傳　　真　886-2-29229041
網　　址　www.nsbooks.com.tw
E－MAIL　nsbook@nsbooks.com.tw
劃撥帳戶　北星文化事業有限公司
劃撥帳號　50042987
製版印刷　皇甫彩藝印刷股份有限公司
出 版 日　2021 年 9 月
I S B N　978-957-9559-77-5
定　　價　500 元

如有缺頁或裝訂錯誤，請寄回更換。

Wakaru! Eraneru! Tsukaeru! GAZAI BOOK by Isono Caviar
Copyright (c) 2020 Isono Caviar, Genkosha Co.,Ltd.
All rights reserved.
Originally published in Japan by Genkosha Co.,Ltd, Tokyo.
Chinese (in traditional character only) translation rights arranged with Genkosha
Co.,Ltd.

國家圖書館出版品預行編目（CIP）資料

學習了解！懂得挑選！靈活運用！畫材BOOK / 磯
野CAVIAR著；黃姿頤翻譯. -- 新北市：北星圖書，
2021.09
192面；21.0×21.0公分

ISBN 978-957-9559-77-5（平裝）

1.繪畫技法　2.複合媒材繪畫

947.1　　　　　　　　　　　　　　110001207

製作協助：株式會社世界堂
裝幀／設計：中山詳子、渡部敦人（松本中山事務所）
插畫：磯野CAVIAR、尾林桃子（封面、角色人物）、坂川由美香
照片：寺岡MIYUKI、內田祐介
攝影協助：UTUWA
校對：株式會社MINE工房
編輯：株式會社童夢

商品照片提供：上羽繪惣株式會社、開明株式會社、株式會社
AMS、株式會社ORION、株式會社吉祥、株式會社KUSAKABE、
株式會社吳竹、株式會社SAKURA CRAY-PAS、株式會社G-Too、
株式會社TALENS JAPAN、DKSH JAPAN株式會社、株式會社Too
Marker Products、株式會社TRYTECH、株式會社名村大成堂、株
式會社Westek、株式會社墨運堂、株式會社MARVY、株式會社丸
善美術商事、株式會社muse、株式會社Wacom、KAMO井加工紙
株式會社、CARAN d'ACHE JAPAN株式會社、STAEDTLER日本株
式會社、ZEBRA株式會社、TURNER色彩株式會社、Chacopaper株
式會社、DELETER株式會社、NAKAGAWA胡粉繪具株式會社、
bonnyColArt株式會社、PENTEL株式會社、HOLBEIN畫材株式會
社、松田油繪具株式會社、Maruman株式會社

JCOPY

除了著作權法規定的例外事項，禁止未經授權複製本刊。如有違反之
情形，將循法律途徑處理。

臉書粉絲專頁

LINE 官方帳號